構圖的訣竅

芭芭拉·努斯 / 著

王潔鸝 / 譯　陳聆慧 / 校審

新一代圖書有限公司

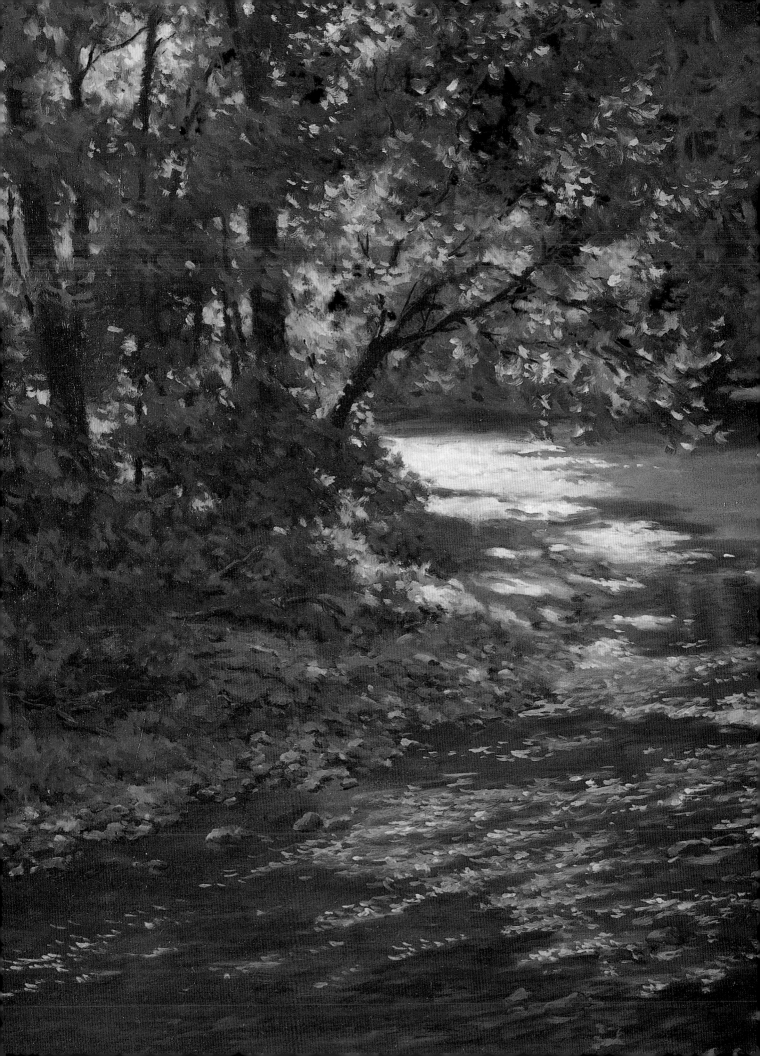

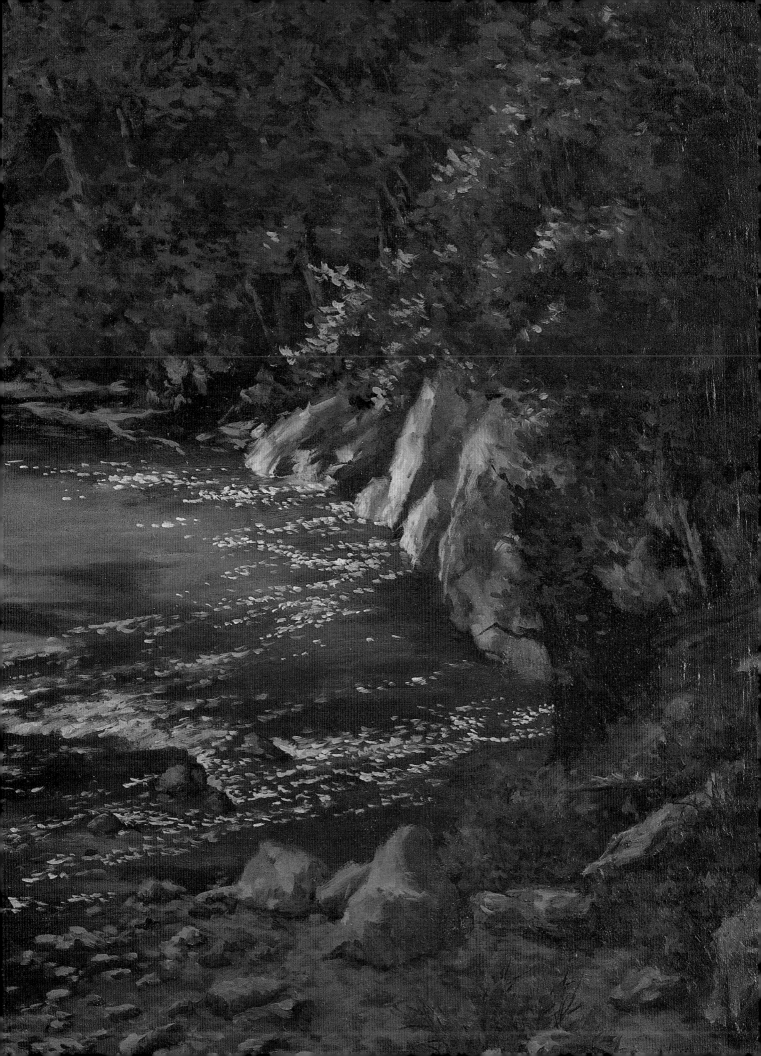

芭芭拉·努斯（Barbara Nuss）是一位經驗豐富的畫家，同時也是一名繪畫教師。從自己的住宅、畫室周圍連綿起伏的地理風貌以及緩慢更替的風景中，她源源不斷地汲取著藝術靈感。芭芭拉在馬裡蘭州的鄉村地區，不斷地磨練自己的繪畫技巧，她直接取材於自然，準確捕捉光影色彩所呈現的效果。如今，芭芭拉將在戶外繪畫課程中教授這些繪畫的技巧。

她的風景畫作品獲得人們的廣泛認可，曾經獲得國家公園藝術獎（National Arts for the Parks）前100名（1989年、1991年、1992年和2001年）以及前200名（1990年、1993年和1996年）的名次；她的油畫作品參加過美國國家展覽（America National Exhibitions）；她曾經參與薩瑪港笛藝術館（Salmagundi Club）舉辦的公開展示活動（1991年和1995年）；她還有兩幅作品被收錄到北極光出版社（North Light Books）出版的書籍《公園的藝術》（Art From the Parks）中。

芭芭拉將自己的藝術成就歸功於諸多方面，包括她在錫拉丘茲大學獲得的藝術學士學位、在巴爾的摩舒勒美術學校的學習經歷、她的眾多導師的耐心指導、作為平面設計師和插畫家的實際經驗、啟迪性的美術書籍、她教授的學生們、其他藝術家的友情支持以及華盛頓風景畫畫家協會（Washington Society of Landscape Painters）的成員資格。

芭芭拉是薩瑪港笛藝術館、美國油畫畫家協會（Oil Painters of America）以及巴爾的摩水彩畫協會（Baltimore Watercolor Society）的成員，還曾經擔任過華盛頓風景畫畫家協會的副會長。她的作品出現在馬裡蘭州和弗吉尼亞州的許多畫廊中。此外，她還名列《美國名人錄》之中。

目前，芭芭拉與丈夫弗雷德（Fred）、愛貓利奧（Leo）以及凱米（Cammie）居住在馬裡蘭州的伍德拜恩（Woodbine）。讀者可以通過她的官方網站www.barbaranuss.com或者通過電子郵件barbara@barbaranuss.com聯繫芭芭拉。

公制換算表

原單位	轉換後的單位	倍數
英寸	釐米	2.54
釐米	英寸	0.4
英尺	釐米	30.5
釐米	英尺	0.03
碼	米	0.9
米	碼	1.1
平方英寸	平方釐米	6.45
平方釐米	平方英寸	0.16
平方英尺	平方米	0.09
平方米	平方英尺	10.8
平方碼	平方米	0.8
平方米	平方碼	1.2
磅	千克	0.45
千克	磅	2.2
盎司	克	28.4
克	盎司	0.035

《日落的和諧景色》（Sunset Harmony）
油畫（桃花心木油畫板）
16×24英寸（41×61釐米）
私人收藏

致謝

　　首先，我想要感謝20年來所有教授過的學生們，他們要求我能夠準確且有效地傳達出自己的藝術哲學、理論以及技巧，使我能夠總結出最適合自己，同時也最適合他們的繪畫方法。在畫室中的學習過程具有延續性，不斷促進我和學生們的經驗積累。

　　我還要感謝許多的繪畫和畫室指導老師，我從他們身上收獲了許多東西，這種學習過程將使我終身受益。他們分別是：安·舒勒（Ann Schuler）、蓋伊·菲爾蘭（Guy Fairlamb）、丹尼爾·E·格林（Daniel E Greene）、弗裡茲·布里格斯（Fritz Briggs）、約翰·奧斯本（John Osborne）、羅斯·梅里爾（Ross Merrill）以及比爾·施密特（Bill Schmidt）。

　　最後，我想要感謝北極光出版社的編輯們，在充滿挑戰性的寫書過程中，他們不斷向我提出有效的建議。他們分別是：蕾切爾·沃爾夫（Rachel Wolf）、史蒂芬妮·勞費爾斯魏萊爾（Stefanie Laufersweiler）。如果沒有他們寶貴的指導和無私的付出，這本書永遠都不會問世。

第一頁畫作：
《紅色的獨木舟》（The Red Canoe）
油畫（油畫布）
41×56釐米
國家公園基金會收藏

獻辭

　　感謝我的丈夫弗雷德，他和我度過了二十多年的美好生活。如果沒有他的支持、耐心和鼓勵，我的藝術追求過程以及我所寫的這本書就不會成為現實。我還要感謝我的兒子馬克，他總是促使我自我反思，時刻提醒我人生不只有藝術追求。

第二頁、第三頁畫作：
《岩溪》（Rock Creek）
油畫（油畫布）
51×69釐米

目錄

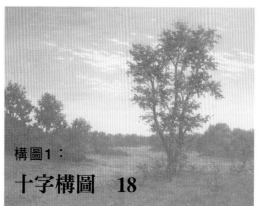

構圖1：
十字構圖 18

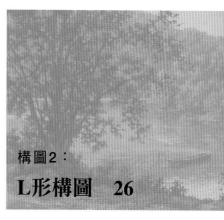

構圖2：
L形構圖 26

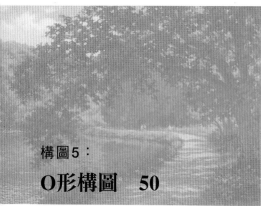

構圖5：
O形構圖 50

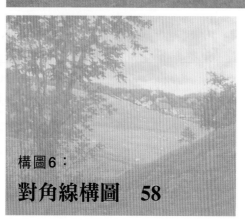

構圖6：
對角線構圖 58

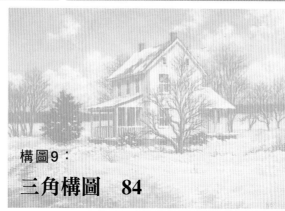

構圖9：
三角構圖 84

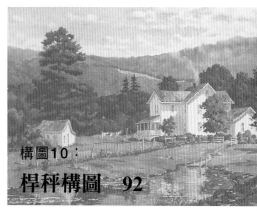

構圖10：
桿秤構圖 92

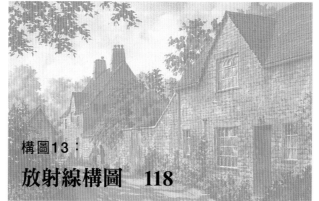

構圖13：
放射線構圖 118

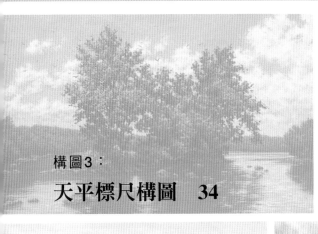

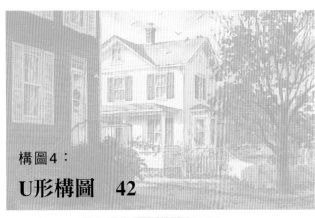

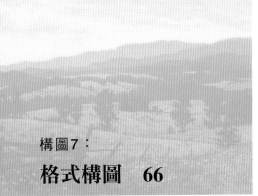

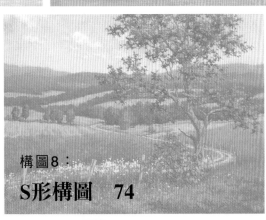

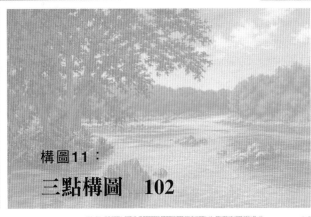

序言

打從稚嫩的手指碰觸到畫筆的那一刻起，我就開始了我的繪畫生涯。我在孩童時期從來都不會感到無聊，只要有一些畫紙、鉛筆和蠟筆，我就能夠自娛自樂地待上數個小時，這一點讓我的家人頗為受益。

我的父親是一名業餘畫家，他經常帶我去梅隆畫廊，也就是如今的美國國家藝術畫廊，觀賞印象派和後印象派的畫作。德加、莫內、雷諾瓦、圖盧茲羅特列克和梵谷都是他頗為欣賞的畫家。

在八歲的時候，我在父親的耐心指導下，終於用他的顏料和畫筆完成了自己生平的第一幅油畫作品。在此過程中，父親教會我如何用網格法在畫板上放大刊登在週六晚報上的一幅插畫作品。自此以後，網格法就在我的繪畫生涯中佔據著一席之地。

我在青少年時期就已經決定把藝術創作作為自己終身的職業追求，但是我的頭腦當中尚未形成明確的目標。通過在大學階段不同範疇、不同專業的不斷摸索，我最終選擇了插畫專業，並且刻苦鑽研該領域設計和繪畫的基礎知識。當時，美術繪畫課程主要著重於抽象表現主義，而我對此毫無興趣。儘管如此，我最終還是獲得了插畫專業的學位。

畢業之後，我在一家百貨公司擔任商品插畫家，為每日的報紙廣告繪製鞋子、手袋、珠寶、毛巾和窗簾的插圖。接下來的數年間，我一直在充滿活力且才華橫溢的藝術總監手下任職，那也成為我的一段值得銘記的寶貴經歷。他總是穿梭在藝術家們聚集的小隔間走廊上，大吼著："閃亮起來！閃亮起來！"就像是收音機裡播放的瓦格納（Wagner）歌劇《崔絲坦和伊索德》（Tristan and Isolde）的原聲重現。於是，我很快意識到色彩明暗和對比對於插畫藝術的重要性。我每天花費八小時作畫，每周工作五天；我用印度墨水勾勒線條，用燈墨繪製明暗層次。通常情況下，我能在廣告藝術作品完成後的一至兩天內看到作品在報紙上的最終效果，我每次都會焦急地檢驗自己是否達到"閃亮"的標準。 在此期間，我不僅積累了豐富的經驗，而且掌握了許多的繪畫技巧，我將在本書中與大家分享這些內容。多年來，我始終沒有忘記色彩明暗的重要性。除此之外，我還努力讓自己的畫作達到閃亮的效果。回顧來時路，那是一段漫長複雜的經歷，其中涵蓋了平面設計、插畫設計、藝術指導、借助其他媒介作畫以及學習靜物畫、肖像畫、風景畫等多方面的內容。在將近三年的時間裡，我每周都會抽出一天時間前往國家藝術畫廊，在那裡臨摹約翰·康思特勃（John Constable）、喬治·英尼斯(George Inness)

和威拉德·梅特卡夫（Willard Metcalf）等名家的畫作，甚至有機會參加溫斯洛·霍默（Winslow Homer）所創作的35幅水彩畫的專場展覽會。正是在這場展覽會上，我意識到繪畫技巧不存在任何的限制或禁忌；為了達到期望的效果，溫斯洛採取了一切的必要手段。

這些年來，我還搜集了不少的藝術教學類書籍，而出現在本書參考文獻當中的那些書籍都是我從中受益最多的書籍。20年來教授素描和油畫課程的經驗教會了我教學相長的真諦。目前，我只負責教授戶外風景寫生課程。

我希望通過這本書與大家分享繪畫，尤其是風景畫構圖的相

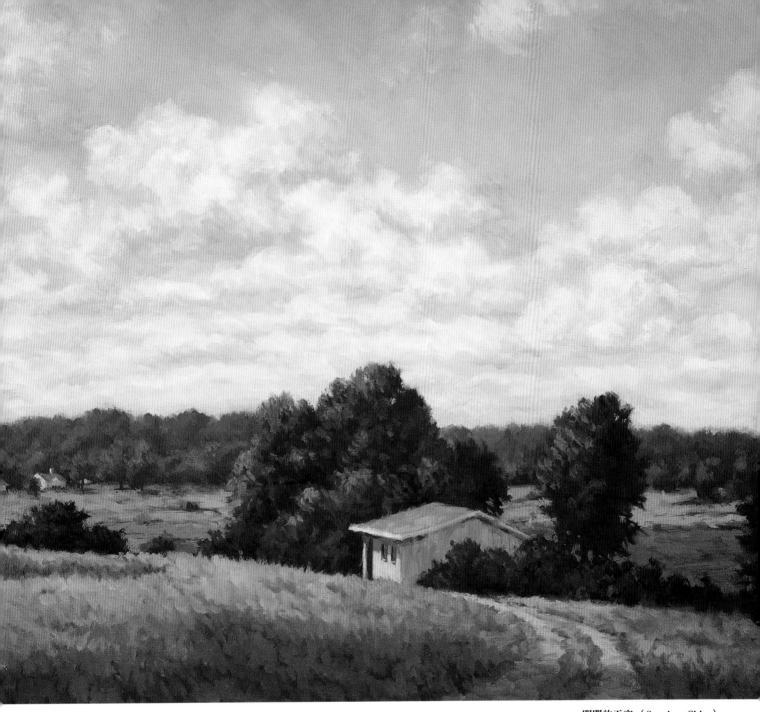

開闊的天空（Spacious Skies）
亞麻布油畫
16×24英寸（41×61釐米）

關知識。我的一些作品已被收錄到國家級藝術展覽會，它們的存在印證了我為之付出的不懈努力以及鑽研得出的各種繪畫方法和技巧。這些方法和技巧正好構成了本書的全部內容。

也許不是所有的人都能成為卓爾不群的風景畫家。然而，不論你是初學者、中級水平者或是高級畫家，要素放置的原則和程式都會幫助你成為更加出色的風景畫家。設計和構圖是任何一幅繪畫作品的靈魂支柱，而且它們可以通過後天的學習而獲得。

現在開始

在開始繪製風景畫以前，我們必須要有所規劃。以下列舉了一些決定繪畫主題和繪畫方法時，你必須銘記於心的具體要求事項。

收集該處景致的相關信息

在風景畫家開始繪製草圖的時候，其目的是盡可能有效地搜集該處景致的相關信息，例如：光線、陰影、形狀、色彩、氛圍以及視角。考慮到這些風景的要素無疑是實現成功構圖的第一步。

由於光線是不斷發生變化的，因此你可用於搜集信息的最佳時間是上午和下午各有兩小時，因為太陽在這段時間內保持相對穩定的位置，陰影效果也會更加理想。如果太陽升到每日的最高位置，光線會顯得偏冷偏平，而且幾乎不存在任何的陰影——這種光照條件顯然不利於構圖。

如果期望得到更多的戲劇效果和刺激感（當然還有緊張感！），你大可選擇在日落或者日出的時候作畫，以此挑戰自己能否在有限的時間範圍內迅速捕捉到變換的光線。有些藝術家偏愛在日出時分作畫，即便壯麗時刻轉瞬即逝，他們仍能看到太陽的身影，並依照自己留存的記憶繼續完成畫作。保持相對舒緩的工作節奏，選擇相對陰沈的天氣；這樣一來，所有光線都不會受到雲朵的遮蔽，而且全天都能保持穩定。

該處景致能帶給你甚麼靈感？

你選擇的繪畫地點決定了你的繪畫主題——可能是遠景圖，可能是山頂俯瞰圖。抵達作畫地點後，你首先要確定該處景致能帶給你甚麼靈感。光線是關鍵要素之一。畫家的靈感可能來自於一束光線如何照射在樹葉上，或是一束光線如何照亮了一座花園。

用取景器分隔出作為繪畫主題的景致。你永遠不會知道驚喜會出現在何處，因此你要保持開放的態度。你應該時刻準備著調整自己的思維方式，靈活應對可能發生的變化。畫家必須去探索風景帶來的靈感，這樣才能給觀賞者帶來靈感。

你要弄清楚自己想要表達的思想，要弄清楚自己對於某個地方或某種情形的內心感受和情感反應。你到底更偏愛空曠的場景，還是相對孤立的空間？對於不同的情形，你會如何做出反應？不要自我局限。你應該不斷摸索，樂在其中。

你的畫作就是你的個人宣言。你的作品代表著你的自身以及你對於視覺刺激的反應。舉例來說，作為堅定的環保主義者，有些畫家傾向於將正在消失中的風景作為他們繪畫的主題。這無疑是他們宣傳環境保護的重要性以及防止環境惡化現象

向郊區蔓延的方式。溫斯洛·霍默以及喬治·英尼斯就是這樣的自然資源保護論者。

設計（重新設計）理想的構圖

設想你能夠掌控自己面前的所有要素。一旦找到靈感來源，你必須選擇最佳的呈現方式，將這些要素置於最能凸顯靈感來源的位置。你還可以添加原本不在取景器鏡頭中的其他要素，例如：把你身後的一棵樹放置在草圖中。在你的寫生簿上簡略勾畫出這些信息，隨後在草圖上填充顏色。

通常情況下，你必須針對場景做出相應的修改或者簡化步驟，例如：出現過多的石塊或卵石。如果你打算畫出每一塊石頭或卵石，那麼你很快就會迷失了方向，你的畫作也必定失去了原本的意義。你至少要捨去所見景象的三分之一。

你必須基於特定的地點來修改自己的構圖，有些修改可以留到畫室中再完成。你要記住一點，所見的景象必須作為靈感的來源。畫家的工作並不是完整復原真實的場景。正如我的一位友人所說的："不要讓真實破壞完美的畫作。"

重點提示：

- 在繪製草圖時，你要站在距離當前的站立地點50英尺（15米）遠的地方。如有必要，可以拉長相隔的距離。如果畫家與繪畫對象的距離過近，可能會造成扭曲或是過度強調無關區域的現象。

- 如果沒有攜帶藝術家必備的雨傘，你應該選擇在樹陰的遮蔽下，或是建築物的陰影處。陰影對於繪畫是相當重要的，直接光照可能會淺化色彩。你還有可能位於繪畫對象的相反方向。

- 油畫畫家必須穿戴無反射材質的衣物，以避免造成反光。灰色和丹寧藍是最理想的選擇。白色、桃粉色、橙色、黃色以及檸檬綠可能造成不佳的效果。

簡略的勾畫

利用取景框以確定地點的初步構圖。發現可能的構圖後，在素描本上使用繪圖構圖，以分度標記描畫出繪圖區域的大致輪廓。保持取景器與你的眼睛之間的適度距離，借助分度標記迅速捕捉素描本上的構圖的本質特徵。（詳見"製作取景框和繪圖構圖"部分內容。）

然後，你需要將這些初步感受和初步想法付諸明暗草圖。要麼進行修改，要麼索性重畫。使用能夠達到暗色調效果的2B鉛筆或者4B鉛筆。在兩分鐘內完成簡略的草圖。簡略的草圖不等於完整的繪畫，它只是明暗概念的表現形式。在這個階段不該考慮細節的問題。

發揮你的創意！現在，你應該開始設計或者重新設計面前的風景要素。此外，你還要用素描本來標示顏色。完成滿意的簡略草圖後，將畫板分格為三份，隨後將你的草圖轉移到畫板上。

繪製草圖

根據分格的草圖，利用矩形將其放大複製到分格的畫布上。用炭筆在畫布上或用鉛筆在水彩畫紙上勾勒出大致的畫面

後，你需要在開始繪畫前略微調整畫面。

如果你對畫面感到滿意，就可以繼續用油畫顏料、水彩顏料或者其他材料繼續繪製草圖。我個人比較偏愛油畫顏料，因為它們能夠實現畫家眼中所見景象的效果。以下的幾種方式我都有所涉及，它們各有利弊：

1. 用油畫顏料繪製草圖以及最終的畫作。
2. 用油畫顏料繪製草圖，用水彩顏料繪製最終的畫作。
3. 用水彩顏料繪製草圖以及最終的畫作。
4. 用水彩顏料繪製草圖，用油畫顏料繪製最終的畫作。

這完全取決於你的個人偏愛以及最適合你的繪畫習慣。

將這些草圖作為畫室中作畫時的參考物。在每一幅草圖背後標注具體的作畫地點、日期和其他的特定細節，例如：太陽的照射方向、溫度以及特殊的天氣情況。你會發現，這些草圖中將不斷出現可供你參考的要素或特定的色彩。你可以使用一

幅草圖中出現的天空，把它和其他草圖一起置於另一幅最終畫作中。關於如何使用水彩顏料或油畫顏料製作草圖，詳見第14頁以及第15頁。

拍攝照片

在繪製草圖的之前、期間、之後，你都需要拍攝照片，包括特寫照片以及普通照片。對於以後可能用到的有趣素材，你也可以拍攝照片。

使用膠卷的35毫米單鏡頭反光照相機是功能最為全面的絕佳選擇：它不僅能夠拍攝一系列的備查地點，而且適於拍攝已完成作品的幻燈片。

如果有幸參與到展覽會的評審環節，你有可能被要求提供作品的35毫米膠卷。由於膠卷屬於第一代圖像顯示技術，因此它們能以最高質量的色彩、最真實生動的形式來表現你的作品。彩色印刷品致力於成為"優質的印刷品"，而不一定是底片的準確表現。這些"優質的印刷品"通常依靠處理器修正色彩，以期基本實現健康膚色的效果。

製作取景框和繪圖構圖

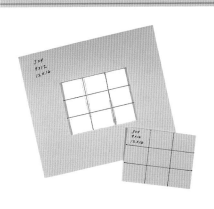

取景框能夠將一部分的景色隔離，以便你能夠輕鬆做出構圖的選擇。取景框很容易製作，它將幫助你在水平方向以及垂直方向上實現三分構圖的具體化。剪出一張8平方英寸（21平方釐米）左右的無光澤紙板，在紙的中央剪出一個3×4英寸（8×11釐米）的洞，並在洞口貼上一張賽璐璐片。將空間分成三份，然後畫上格子。用不同的比例和尺寸來標注取景器：3×4英寸（8×11釐米）、9×12英寸（23×31釐米）、12×16英寸（31×41釐米）。

用裁剪後剩餘的正方形紙片製作繪圖構圖，其用途是以預先分格的形狀繪現場的明暗草圖。在正方形紙片上標註出一個與取景框上賽璐璐片相對應的格子。先用繪圖構圖在素描本上畫出一個矩形，然後畫出格子的刻度線，在矩形上面畫出那個格子。那些與取景框相對應的網格線將會幫助你準確有效地繪製出眼前的景色。

你需要甚麼

常用物品

無論使用水彩顏料或是油畫顏料，建議你購買下列的物品：

戶外畫架（法式或金屬）

撐在畫架上的雨傘

行李拖車（方便裝運寫生所需材料）

鉛筆（2B和4B）、卷筆刀和橡皮

素描本，5×7英寸（13×18釐米）或是8×10英寸（21×26釐米）

可成像的或帶有膠卷的照相機

比例尺（我使用的是prospek工具，因此能夠輕鬆判斷物體的相對尺寸）

用於檢視作品的手鏡

棉布片或紙巾（或面紙）

垃圾袋

裝運各種儀器的大手提包

直尺——長度最好是12英寸（31釐米）

個人必需品：驅蟲噴霧、防曬霜、帽子或防曬板、鋁制草坪座椅

夾子、鉗子、各種尺寸的彈簧細

你可能需要的其他特殊工具：

取景框和草圖模板

明暗量表

黑色窺景器（見15頁側欄）

油畫材料

在繪製油畫的時候，你可能需要以下材料：

畫板，9×12英寸（23×31釐米）或12×16英寸（31×41釐米），灰色調或是暗紅橙色的中間色調

調色板（法式畫架和pochade調色工具）

松脂或松節油（我比較偏好無味的松脂）

亞麻仁油（可使用醇酸樹脂調液或稀釋劑，能夠加速顏料乾燥）

調色杯

軟藤炭筆

可折疊式腕杖（用於穩固你的手）

畫筆：各種尺寸的豬鬃榛形峰畫筆〔我用的是羅伯特·塞蒙斯（Robert Simmons）的42支畫筆系列〕；大號畫筆用於大面積的著色，而小號畫筆用於小面積的著色

擦除工具，用於移除繪畫痕跡

髒筆袋（底底部粘上膠帶的空紙巾筒就很好用）

使用以下油畫顏料，根據其在色輪上的出現順序塗抹在色板上：

不透明白色顏料或其他的鋅鈦白

淺鎘黃

土黃色

鎘橘黃

淺鎘紅

熟赭色

克納利紅

鈷藍色

群青色

酞青藍

酞青綠

象牙黑

水彩畫工具

在繪製水彩畫的時候，你可能需要以下材料：

水彩畫板，12×16英寸（31×41釐米）、14×18英寸（36×46釐米），或者11×14英寸（28×36釐米）；我個人比較喜歡使用阿奇斯140磅（300克）冷壓畫板

較深凹槽的調色板，例如：Robert Wood牌或者John Pike牌

工藝刀（例如：X-acto牌，用於強光部分和細節位置）

調色刀（用於在凹槽處攪拌水彩顏料）

畫筆：不同的扁頭筆和圓頭筆（貂毛或其他種類的畫筆）以及一支塗抹畫筆；扁頭筆用於塗抹大面積的色彩，圓頭筆用於塗抹小面積的色彩和勾勒細節，塗抹畫筆用於濕潤紙張的較大區域

Incredible Nib鑿刀用於提升色彩、修改區塊、處理邊線

鹽罐

水壺

水壺架（將罐頭或其他容器夾到畫架一側）

留白膠

牙籤（隨意使用留白膠）

3M紙膠帶（在水彩畫板上划出邊線）

噴壺

使用以下油畫顏料，根據其在色輪上的出現順序塗抹在色板上：

淺鎘黃或中鎘黃

土黃色

黃赭色

鎘橙色

淺鎘紅

熟赭色

克納利紅

溫莎紫羅蘭

派尼灰

天藍色

群青色

鈷藍色

酞青藍

酞青綠

暗綠色

氧化鉻綠

耐久白水粉顏料或者其他能夠畫出不透明觸感的白色顏料

探索你的調色板

使用標尺有助於你在繪畫過程中迅速作出合理的選擇和評估。可以用一張大約2×9英寸（5×23釐米）的卡紙製作標尺。

製作油畫標尺時，將白色設為明暗值1，象牙黑設為明暗值9。接著完成明暗值5，並以同樣的增量繪製其他的明暗值。斜視繪成的標尺，確保明暗值與明暗值之間的間隙是平均分布的。製作水彩畫標尺時，將派尼灰設為值9，並且逐漸稀釋，以此繪製明暗值8至明暗值2的部分。最後將白紙的本身顏色設為明暗值1。

等到繪畫標尺乾燥以後，用三孔打孔機在每個區塊的中間打出一個孔洞。然後，你可以將製作好的標尺放置在已繪成的區域，斜視檢查顏色是否混成一體，以此檢查明暗值。風景畫中的多數明暗值都在2和8之間。有時，你可以將明暗值1用於繪製水紋或其他加亮區。

根據地域色彩、太陽照射角度、繪畫時間以及濕度條件，顏色可能出現變化。

你應該將潮濕空氣視為你和目標對象之間的一層薄紗，這層薄紗同樣是你正在繪畫的內容之一。

為了更好地使用繪畫標尺，你可以在廢紙上嘗試顏色，測試顏色是否符合明暗值的範圍，並且作出相應的調整。由於顏色的變化和細微差別，你應該將設定明暗值作為第一步。

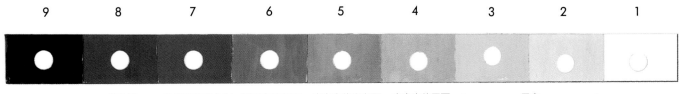

| 9 | 8 | 7 | 6 | 5 | 4 | 3 | 2 | 1 |

暗色調　陰影中的直立面　陰影中的平面　光亮中的直立面　光亮中的平面　←　天空　→

繪畫標尺和呈現

呈現下列明暗值在晴天且視野相對清晰時的樣子。
在多雲的條件下，陰影中的明暗值通常要淡一個值。

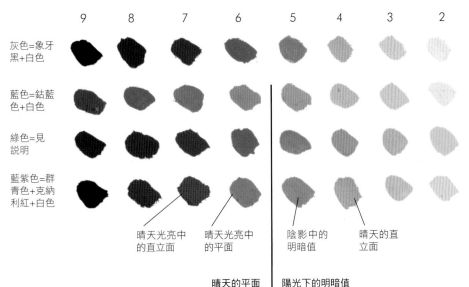

灰色=象牙黑+白色

藍色=鈷藍色+白色

綠色=見說明

藍紫色=群青色+克納利紅+白色

晴天光亮中的直立面　晴天光亮中的平面　陰影中的明暗值　晴天的直立面

晴天的平面　陽光下的明暗值

事先混合顏色以節省時間

由於這些顏色及其變體被頻繁使用，所以實現混合的油畫顏料能夠有效節省戶外作畫的時間。將這些色串放置在畫板上的基本顏色旁邊。混合大量顏料，然後將它們裝管，混合的用量足夠數天使用。

混合綠色的色串具有一定的難度。首先，用淺鎘黃、少許白色、略微帶有酞青綠調製明暗值為2的綠色。其次，以五份淺鎘黃和一份半群青色的比例調製明暗值為5的綠色。接下來，將明暗值為5的綠色顏料加入明暗值為2的綠色顏料中，調製明暗值為3和4的綠色。最後，將剩餘的明暗值為5的綠色顏料逐漸加入明暗值為9的藍紫色顏料中，調製明暗值為6、7、8、9的綠色顏料。

油畫的繪製過程

草圖

在素描的過程中使用中性色彩，用碎布抹去不需要的繪畫痕跡。建議使用藍灰色、冷棕色、淺鎘紅或其他偏好的顏色，切勿使用過於喧賓奪主的鮮艷色彩。你可以用藍灰色來描畫山巒，用冷棕色來描繪樹幹，用淺鎘紅來表現建築物。你最好使用那些能夠輕易融進繪畫整體氛圍的顏色。嘗試不同的顏色，找出最合適、最容易掌握的顏色，以便達成預先設定的繪畫效果。

開始上色時，按照由深及淺的順序大面積畫出明暗部位。在畫布上顏色最淺的部位突出表現明亮的顏色，凸顯明暗值的強烈對比。然後，對畫面進行精細加工，覆蓋最初粗略的畫面處理。

通常來說，你有大約兩小時的時間來完成這個步驟。使用事先混合的顏料將會有助於提高素描效率。使用窺景器，確保顏色的準確性（詳見第15頁的"使用黑色窺景器"相關內容）。

畫布選擇

關於畫布，你有多種選擇，可供選擇的畫布包括：預拉伸的棉質畫布、需要自己拉伸的預塗底漆畫布（亞麻布或棉布）或者事先準備要求較高的未塗底漆且未拉伸的畫布。

隨著信心的不斷提升，你會想要嘗試尺寸更大的畫作。印象派畫家通常選用的尺寸是20×28英寸（51×72釐米）、22×28英寸（56×72釐米）、20×30英寸（51×77釐米）以及26×36英寸（66×92釐米），這些尺寸比較適合掛在家中。適合掛在沙發背後的畫作尺寸主要有24×40英寸（61×102釐米）或者30×48英寸（77×123釐米）。總體而言，風景畫的最佳高度與寬度比例是2:3。

最後的潤色

在預塗底漆的畫布上塗抹灰色或深褐色，添加麗可輔助劑（Liquin），輔以少量的無氣味松節油，以便實現一種中間色調。建議使用威拉德·梅特卡夫（Willard Metcalf）以及其他美國印象派畫家常用的灰色的中間色調。這樣一來，深色會顯得較深，淺色會顯得較淺。

為了防止畫面開裂，油畫步驟需要較為厚重的上色，而不是清透的上色，所以在第一層塗刷的時候需要薄薄地塗上麗可輔助劑，麗可輔助劑的稀釋比例約為1:1。在第二層塗刷的時候，麗可輔助劑的稀釋比例約為2:1。在最後一層塗刷的時候，直接使用純的麗可輔助劑。麗可輔助劑不僅能夠提升畫面質量，而且能夠加速乾透的過程。在臨時塗裝的情況下，可用麗可輔助劑覆蓋整幅畫作。

使用亮光漆

等到畫作完全乾透後——大約需要三個月到一年的時間，這取決於畫作塗層的厚薄——使用油畫專用的亮光漆。麗可得（Liquitex）生產的Soluvar亮光漆可以分為亮光和消光的兩種塗層，可以混合實現不同的光亮程度。Soluvar可用礦物溶劑來輕鬆移除。嘗試不同的亮光漆，找出你最偏愛的那一種。

柔化邊緣的七種方法：

銳利邊緣比較容易吸引觀眾的注意力，因此銳利邊緣應該用於需要強調的少數部分。以下列舉的方法可用於柔化油畫中出現的邊緣：

- **兩條相鄰的潤濕邊緣**：使用橫刃畫筆，以Z字形處理邊緣，每個區域約有八分之一英寸（0.3釐米）。不擦拭畫筆，沿著Z字形區域向下延伸加以混合。

- **兩條相鄰的潤濕邊緣（污跡法）**：把一張紙巾放在你想要混合的區域上方。保持手部的靜止，輕輕揉搓紙巾的上部而不移動紙巾，這會造成可控條件下的污跡效果。

- **兩條相鄰的潤濕邊緣（部分混合法）**：用乾燥的畫筆將顏料從一邊輕輕拖至另一邊。

- **兩條相鄰的潤濕邊緣（手指混合）**：手指以Z字形輕輕塗開顏料。

- **一條潤濕的邊緣（輕推法）**：用畫筆的一側將顏料從濕潤的一邊輕輕推向乾燥的一邊。

- **在乾燥的表面上**：在邊緣處使用麗可輔助劑，借助顏料和更多麗可輔助劑的混合物，逐漸擴張乾燥表面上的濕潤區域面積。

- **漸淡法**：用畫筆沾取顏料，輕輕塗抹在繪畫區域內，在畫布高點上留下少數的顏料。

水彩畫的繪製過程

草圖

將素描轉移到網格水彩畫紙上。塗抹水彩顏料以形成抽象圖案。順序按照從上至下，從後向前，從背景、中景至前景，逐漸加深顏色直至實現想要的明暗值。你需要重複使用黑色窺景器，確保得到正確的明暗值和色彩。

拉伸紙張

我使用140磅（300克）畫紙，需要事先將其拉伸，以避免顏料風乾過程中出現打皺現象。在嘗試過拉伸水彩畫紙的多種方法後，我的結論就是：大學所教授使用的方法是最有效果的方法。無論畫紙的乾濕程度如何，你的水彩畫紙都不會被弄皺。

拉伸畫紙所需的材料包括：
褐色紙帶，寬度是2英寸（5釐米）
堅固的畫板，30×36英寸（77×92釐米）
紙巾
濕海綿
浴缸
刮刀
塑膠盒

把你的畫紙浸在浴缸裡大約五分鐘，除去紙張表面的漿料。然後，用一隻手捏住紙張的一角，另一隻手拿著塑膠盒來接住紙張滴下的水珠，將這張濕透的畫紙輕輕地放到畫板上。用紙巾盡可能多地吸取畫紙周邊的水分，準備在此使用褐色紙帶。

剪取超過畫紙長度的紙帶。用紙帶繞住濕海綿，然後放置在水彩畫紙的邊緣處。用手用力按壓，確保紙帶牢固地黏在畫紙上。畫紙會在數小時後風乾，可用於作畫。

當你結束繪畫後，用小刀將畫紙從紙帶旁邊的表面剪下來。用刮刀將紙帶完全刮除。這樣一來，你的畫板就能用於下一次作畫了。

可供選擇的水彩畫紙有很多種類。如果想要省去拉伸畫紙的環節，可以使用300磅（640克）的畫紙。

最後的潤色

首先決定畫紙上需要留白的區域，然後用小而舊的肥皂刷或不再使用的牙刷在這些區域表面塗上留白膠（肥皂能對畫筆起到保護作用，這樣就能在以後留白的時候重複使用）。等到留白膠變乾以後，你就可以開始作畫。

使用稠度近似於豌豆湯或番茄醬的顏料，從淺色的部分畫到深色的部分。你應該大致鬆散地塗抹顏色，隨後逐漸過渡到較深的明暗值。從背景轉至前景，這種方法有助於提升繪畫技巧。最後描繪的是畫面上的細節部分。

一般提示

將水彩顏料擠到畫板上的凹槽處。在你計劃作畫的前一晚，把水噴灑到水彩顏料上。第二天早晨，用結實的小刀攪拌凹槽處的水彩顏料，並在攪拌另一種顏料之前清洗小刀。通過這樣的預先準備，你就能隨時取用含水量充足的顏料。

需要經常更換筆筒裡的水，同時清洗畫板上的顏料，以保持顏料的潔淨度。

把一小張水彩畫紙粘貼或是夾在畫板旁邊（用過的舊畫紙背面）。在畫板上完成調色後，用畫筆在小張畫紙上快速畫一筆，並且做出相應的顏色調整，最後把調整好的顏色畫在正式作畫的畫紙上。

不握畫筆的那只手拿一塊毛巾或者紙巾。一旦出現失誤，你可以在顏料被紙充分吸收以前將其擦去。

如果需要實現粒狀的效果，你可以將鹽粒撒在你的畫紙上。這種紋理技巧還可以達到以下效果：樹葉、岩石表面、泥土和磚塊。你要確保顏料是潮濕的，而且下層還有一層乾燥的顏料。如果新的塗層過於乾燥，鹽粒將無法產生效果。等到顏料完全乾燥以後，你可以將鹽粒從畫面上刷掉。

使用黑色窺景器

用黑色窺景器來檢查顏色的精確度。在製作一對窺景器的時候，首先剪取兩塊約為21/2×6英寸（7×16釐米）的黑色無光澤紙板，然後用打孔器在每張紙板的兩端分別鑽一個洞。

將一個黑色窺景器放在畫布上的某個色塊前面，然後把另一個黑色窺景器放在畫中類似顏色的色塊前面。窺景器能夠隔絕周圍顏色的干擾，你可以把精力集中在這兩個色塊上面。你可以對畫面的色彩作出調整，直至兩個色塊的顏色完全相同。

如果你對整塊畫布都做過相同處理，那麼你近乎做到了印象派畫家們所做的事情——將特定的顏色放置在畫布上的特定位置。

你有沒有過這樣的經歷：你想要在戶外畫一幅風景畫，但是對於畫面的處理感到毫無頭緒？你發現有一棵樹是理想的作畫對象，但是你完全不清楚要如何將其放置在自己的畫作中？

本書提供了14種經典的構圖，能夠指導作畫者如何規劃和安排風景畫中的大部件和小部件。你不應該受複雜場景的擾亂影響，完全可以自主移動或添加一棵樹、改變地平線的位置甚至移動山脈的位置。理解並且掌握這些構圖將有助於你更好地安排畫面中的各種要素，從而成功地完成有強烈風格和有趣味性的畫作。

找出最符合你當前需要的構圖。盡量挑選與自身獲取的靈感最貼近的構圖，以此為據開始作畫。重新安排和調整畫面中的要素，以確保構圖的有效性。

在作畫之前，確定合適的構圖

要想繪製一幅成功的風景畫作品必須包含兩個階段：（1）草圖階段，主要抓取當前場景的精髓；（2）最後潤色階段，涵蓋過程中的所有修改。

現在，你可以開始最後的潤色。根據手邊的彩色素描畫和參考照片，對素描畫進行再次修改，對出現問題的區域進行微調。然後，將描圖紙放置在素描上面，調整各種事物的位置，直至你感到滿意。

在畫面上設計出觀眾視線的入口和出口。對於那些閱讀習慣從左至右的觀眾而言，"閱讀"畫作的最舒適方法同樣如此：入口放在左邊，而出口放在右邊。對於那些閱讀習慣從右至左的觀眾而言，應該採取相反的策略。

對於畫面的四個角落，必須具有不同的設計，哪怕設計的區別很微小。你還需要在畫面中添加一處"暫定鍵"，這種設計要素能夠阻止觀眾目光持續指向同一個方向，從而將其引向另一個方向。

本書接下來的內容將向讀者們展示，如何利用這些構圖實現成功的繪畫作品。每個構圖都將被應用於某個特定的風景畫場景中，以此展現如何應對捕捉特定的場景，最終完成一幅理想畫作的挑戰。

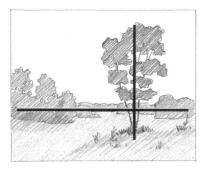

如果畫面中有一條狹窄的垂直線和一條水平線交叉，應該使用**十字構圖**（cross formula）。

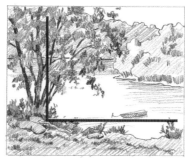

如果畫面的左側有一棵樹或者一棟建築物，並且前景有一處陰影，應該使用**L形構圖**（L formula）。

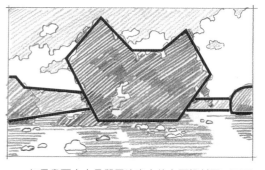

如果畫面中央是觀眾注意力的主要投射區，而兩側的事物在質量和形狀上都基本相似，應該使用**天平標尺構圖**（balance scale formula）。

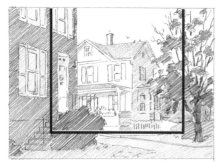

如果畫面中的每個側面都有建築物或者樹木，而這些事物的底部都連接著某個陰影區域或者其他的深色區域，應該使用**U形構圖**（U formula）。

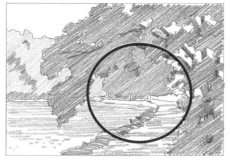

如果畫面中央吸引注意力的主要區域被深色物體圍繞，例如懸伸著的樹枝，應該使用**O形構圖**（O formula）。

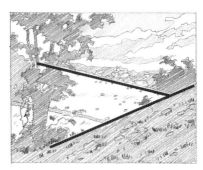

如果想要突出表現相反對角線平衡作用下的傾斜線條，例如一座山或者一道懸崖，應該使用**對角線構圖**（diagonal formula）。

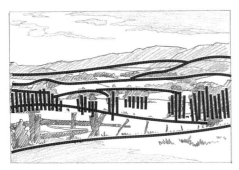

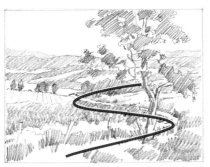

如果想要獲取開闊的視野，並且避免任何可識別的焦點，應該使用**格式構圖**（pattern formula）。

如果畫面場景當中有一條道路或者一條溪流蜿蜒而過，應該使用**S形構圖**（S formula）。

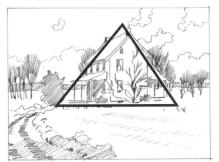

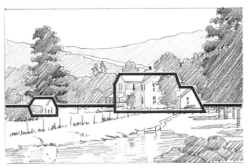

如果要將各種要素置於經典且莊重的構圖中，應該使用**三角構圖**（triangle formula）。

如果畫面中有一個大的要素和一個類似的、較小的要素，應該使用**桿秤構圖**（steelyard formula）。

如果你需要組織重複性的圖形，應該使用**三點構圖**（three-spot formula）。

如果想要頗具藝術感地在景深較短的場景中安置各種形狀，應該使用**重複圖形狀構圖**（overlapping shapes formula）。

如果畫面中有許多線條從一個共同的消失點輻射出來，應該使用**放射線構圖**（radiating lines formula）。

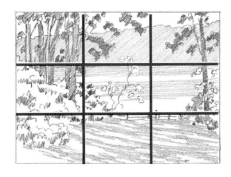

如果想為某個特定的興趣中心尋找最有效的置入點，應該使用**井字構圖**（tic-tac-toe formula）。

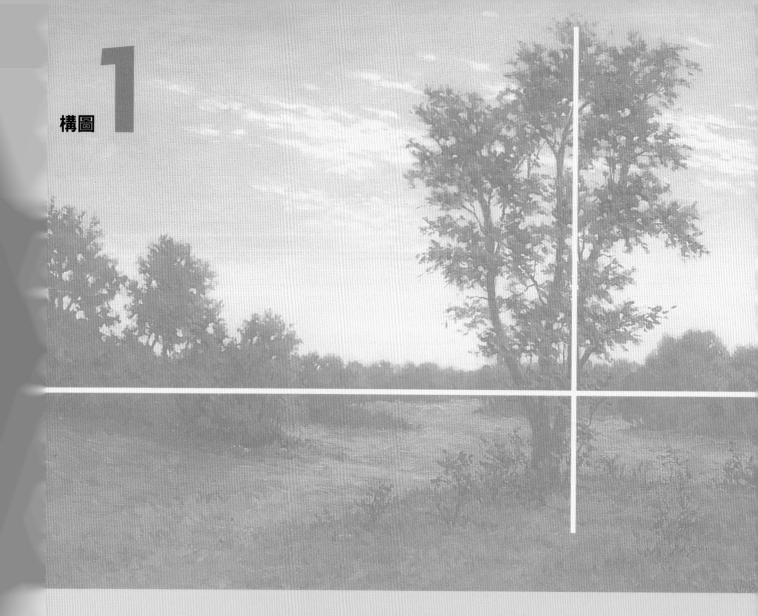

十字構圖

利用十字構圖，處理畫面
中的大型垂直物體——例
如：樹木——以及遠處平
面內的數條水平線。

我在一次研討會上嘗試日落素描，結果嘗到了失敗的滋味。當天早些時候，我早已選定素描的場景，其中包括：一棵迎風而立的蒼勁樹木，背景是連綿起伏的山巒以及一處能在日落時分產生驚艷折射效果的湖泊。儘管當天的天氣有些陰沈，我仍然抱有十足的信心。深藍色的雲朵仍不時地現身於灰色的蒼穹之中，一切都預示著壯麗日落的到來。結果，我大錯特錯了！到了日落時分，天空中只剩下灰黑而厚重的大片雲朵。

第二天，我看著膨脹起來的積雨雲在空中飄蕩，滿心期盼它們能夠停留到日落時分。結果，我又一次大錯特錯了！這一次，所有的雲朵都失去蹤影，只剩下一片將散未散的雲彩孤零零地遊蕩在黃昏的天空中。

回到家中，我準備在樹葉尚且保有顏色而冷風尚未席捲而來的時候完成最後的嘗試。我在周圍地區尋覓多時，總算找到一棵在天空映襯下顯示出遺世獨立氣質的樹木；而我能夠輕鬆融入這樣的場景中，完成原定計劃的素描作品。在這裡，我準備描繪出秋天日落時分的那種微妙而溫暖的色調。我很清楚，記錄這種場景的時間只有短短的15分鐘，因此我只能專注於明暗和色彩。在直視落日的情況下，想要辨別樹木的輪廓幾乎是不可能的事情。借助參考照片，我可以事後在工作室內完成畫面修正。

捕捉現場的正確明暗值和色彩凸顯出彩色草圖的重要性，可謂是工作室內最後潤色階段的序曲。我沒辦法做到百分之百地準確還原當時的場景。這就是藝術家們不應該根據照片還原色彩的典型例證。

整體參考

　　等到太陽降落到地平線以下，再次拍攝場景的照片，以此獲取其他樹木形狀的相關細節。

樹木參考

　　即使是在直視耀眼日光的情況下，你應該拍攝下樹木的輪廓。用手遮擋住鏡頭，阻擋直射的陽光。

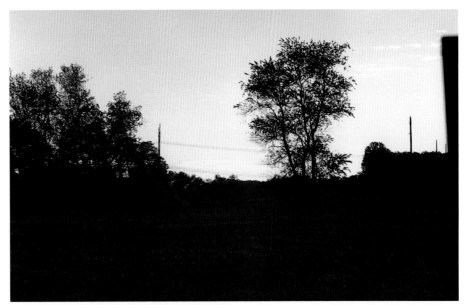

雲朵參考

　　照片還包括偶爾進入到視野中的緩慢移動的雲朵。你可以隨心所欲地重新安排畫面構圖。

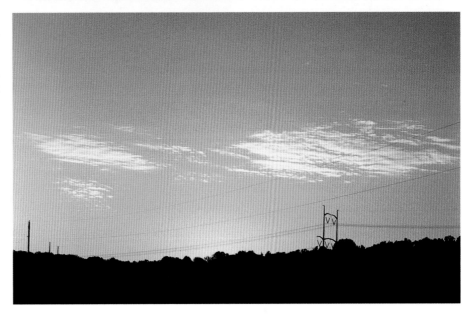

明暗素描二稿

由於少量的雲朵不會產生明顯的效果，你應該嘗試加入其他要素，目的是要進一步地趨於水平結構。再次將這棵樹置於畫面右側三分之一的位置。左側的成行樹木有效平衡了側面的輪廓像。用樹木和地面的重疊面傳達出一種距離感。

明暗素描初稿

在太陽真正落山之前，基於第13頁描述的明暗值，完成明暗值的素描初稿。請記住，樹木將會呈現出最深的明暗值，而成排樹木的側投影面將會呈現出略淺的明暗值。場景的平面將會呈現出更淺的中間調。最淺的區域將出現在天空中。

在完成初稿的時候，將樹木以垂直形式放置在畫面右側三分之一的位置，以達到強調的效果。將成行的樹木安排在靠近這棵樹的位置，以此提升中景的吸引力。如果日落場面極為壯觀，這幅以天空為主題的畫作就可能實現戲劇性的色彩效果。這棵樹必須形態優雅，並以垂直形式被四周的事物圍繞在中間。

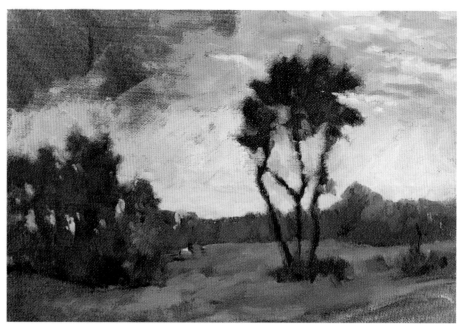

戶外素描

在僅有的數分鐘內，找準適合的色彩，快速描繪出樹幹和少數的樹葉。接著描繪最遠處的樹木，逐漸以更暖色系的顏色來描繪逐漸靠近的樹木。帶有鏽色的樹木可以增添幾分秋天的味道。

等到太陽落到地平線以下，快速完成當前場景內的平面繪畫。在畫面右側增加一處灌木，以維持觀眾對畫面的持續注意力。用更大的畫筆來塗抹天空的顏色，從最淺的黃色開始著色。從最淺的區域漸進向外，逐漸趨向紅色和橙色，然後更加偏向黃色、黃綠色、藍色，最後過渡到藍紫色。地平線左側的天空呈現出略顯粉色的薰衣草灰。在天空顏色的最上層繪製雲朵，以此表現太陽放射出來的金色光芒。你手中的參考照片會幫助你在後期完成形狀的精細化加工。

由於這是快速素描，因此你可能會遺漏特定的區域。

戶外素描中出現的問題

由於你事先完成了精確的明暗素描，所以素描中的空間設計和空間劃分可謂是相當合理。只需稍作調整，就能達到更理想的效果。你可以在最後潤色的階段來處理其他的區域，例如：成行的樹木以及平面結構。

重新設計樹木　　　　　移動成行的樹木

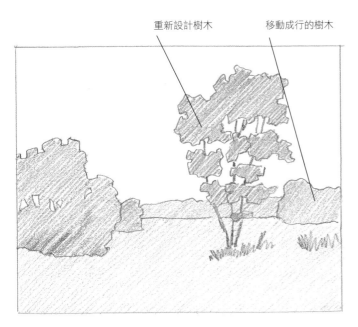

合適的實體周圍空間　　　　　視徑

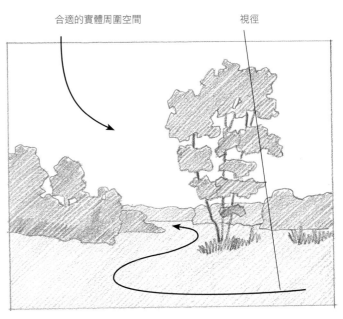

設計解決方案：調整尺寸

　　把注意力更多地集中在樹木的輪廓線上，針對16x20英寸的畫布，略微修剪9x12英寸（23x31釐米）尺寸的素描兩側的少許空間。根據參考照片，重新繪畫樹木的形狀，使其符合日落靜謐場景的氛圍。移動成行樹木的位置，避免出現切線，同時保留足夠的空間。

設計解決方案：重新設計樹行

　　縮小中景和背景中樹行的尺寸，更加凸顯單獨的那棵樹。重新設計樹行的重疊面，引導觀眾視線緩慢掃過這幅畫面。

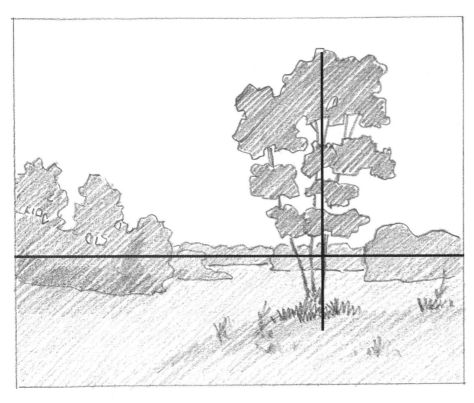

最終的鉛筆素描

　　把這棵樹往前移，放置在小土丘上，加大前景在畫面中的分量。畫一些雜草。借助這兩處微小的改動，觀眾將更容易進入到畫面之中。

天空：使用大號的畫筆，按照從底部到頂部的順序來畫天空。先畫太陽方才從樹後消失的黃色區域，然後畫紅色和黃綠色的區域。接下來，逐漸向上過渡到群青色，最終添加一抹克納利紅，給群青色的顏料添加少許的紫色調。

雲朵：使用大號的畫筆，用大量白色顏料繪製散落四處的雲朵，其中摻有少量暖色系的土黃色。把雲朵放在樹後，整體向畫面右側傾斜。根據參考照片，描繪雲朵的準確形狀，並且畫出斜向移動的效果。

開始繪畫

使用軟性葡萄藤炭筆，將素描放大至畫布上。根據畫圖線條，在繪畫過程中逐漸用中性藍灰色顏料抹去炭筆痕跡。隨後開始在畫面中大片塗抹。

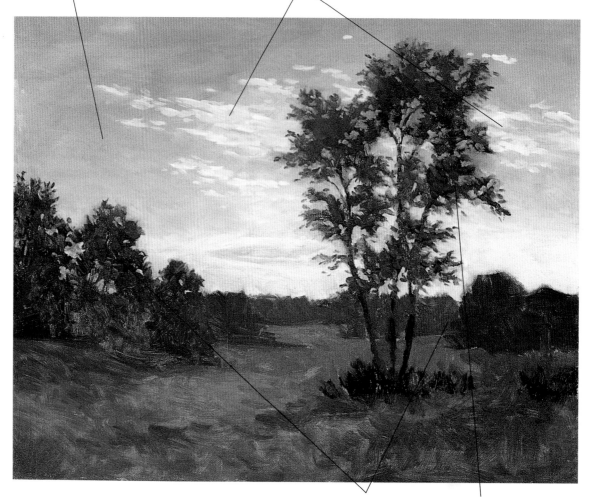

其他樹葉：現在開始處理樹行所在的側投影面，用較淺的色調處理平面。

最深的樹葉：先畫最深的區域——用較深的暖灰色處理樹的主幹，用較深的碧綠色處理樹葉的部分。

雲朵：調整雲朵所在的位置，混合白色、克納利紅、淺鎘黃色，使雲朵帶有金色。使用淺鎘紅色、鈦青藍、白色調配柔和的灰色，在雲朵上方畫出細緻的陰影（因為雲朵後面有太陽照射）。

作為主體的樹：重新調整樹幹的形狀，使這棵樹看起來不像是三棵樹，而是樹幹一分為三的一棵樹。在基本成型的天空中，畫出更多的樹葉，保持樹葉輪廓的柔和。

畫面加工

　　找出特定區域，開始精細加工。

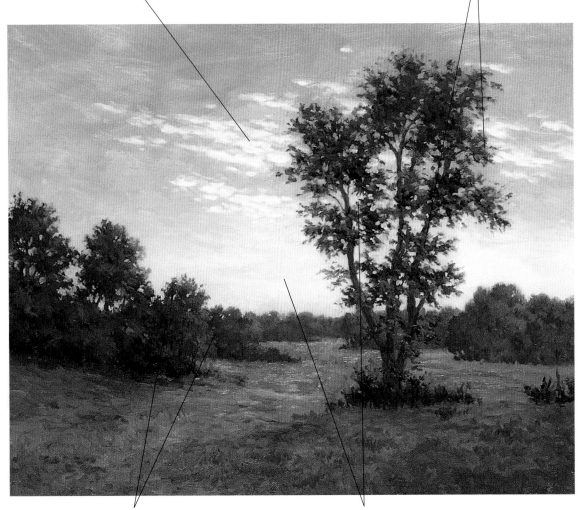

樹行：用冷色調的綠色來處理剩餘樹行的各種陰影部分，用最冷色系的顏色來處理離得最遠的樹行。為了增添秋天的感覺，在第一行右側的樹上增加偏冷的橙色，並延伸至周圍的其他樹上。使用不同明暗值的碧綠色來描繪樹木的形狀。

日落：沿用素描畫選用的顏色，保留樹後的日落色調。使天空的顏色和樹木的顏色重疊起來，柔和兩者的邊界部分。在背光樹葉上描繪不同形狀和尺寸的天空碎片。

最後潤色

使雲朵的顏色與天空的顏色相互融合，有效地柔化兩者的邊緣部分。在處理遠處的小片雲朵時，將它們描繪成獨立的蓬鬆雲團，從而製造出足以亂真的空氣透視效果。

捕捉日落的色彩

　　向右側傾斜的樹影輪廓構成了經典的十字構圖。畫面中的橫向空間和豎向空間被分割成三等份，適度地減緩了畫面的靜止感。畫面前景當中地面的輕微隆起，不僅有助於營造出層次感，而且能夠引導觀眾的視線掃過整個畫面。觀眾視線將會止於畫面右側邊緣的雲團位置。

　　簡單而發光的雲團與樹行的水平面相呼應，有利於營造秋天日落的美麗場景。

《十月夜晚》
（**October Evening**）
油畫（油畫布）
16×20英寸
（41×51釐米）

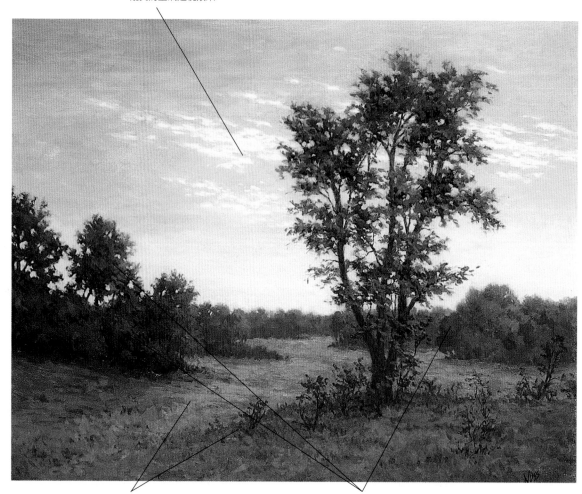

在處理平面的時候，描繪出事物本身的質感，同時採用多種點綴有棕色和橙色的綠色顏料。在畫面中添加一些剪影效果的草叢、彎曲的樹枝以及少量的樹葉。

用簡單的手法來描繪處於陰影中的其他樹木，因為它們的細節部分幾乎不可見。由於樹頂從落日那裡獲取反射光，所以這些地方應該有輕微的明暗變化。以輕柔的筆觸將樹木的顏色和天空的顏色互相融合。

嘗試垂直設計

　　這幅畫最初是一次研討會展示的草圖畫。最初的草圖採用水平設計，樹頂有輕微的明暗變化，但是在數次修改後，無需多餘的山巒和地面，同時凸顯出樹木高度的垂直設計最終脫穎而出。然而，這幅垂直設計的素描畫與《十月夜晚》頗為類似，後者畫面右側三分之一處也有一棵具有剪影效果的樹。這是一種簡單雅致的模板，極其適合風格柔和的風景畫。

《夏日牧場》（Summer Pastures）
油畫（油畫布）
20×14英寸（51×36釐米）
私人收藏

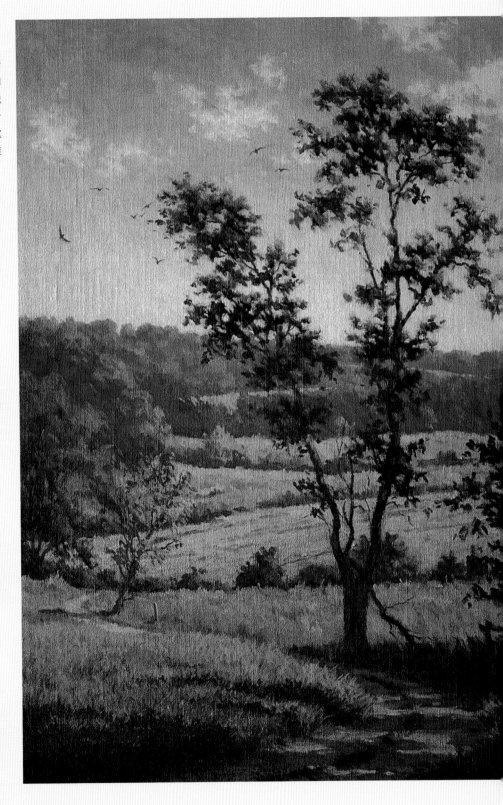

L形構圖

利用L形構圖，在畫面一側畫出強烈且垂直的深色塊面，在畫面底部畫出類似的深色塊面或者陰影圖形。

在異常悶熱潮濕的天氣裡，我前往自己最喜愛的河邊船塢探險。我很想在那裡找到一處有趣的絕佳構圖，同時找到一棵樹蔭繁茂的大橡樹，這樣我就可以在陰涼舒適的條件下悠閒作畫。結果證明，要滿足這些條件並非易事。

我很喜歡池塘裡的寧靜池水，還有那些無數次出現在我的畫紙上的栗色小船。此外，遠處湖岸的紫羅蘭色也是我所喜歡的，這種顏色與陸地陽光照射下的金黃色形成鮮明的對比。有一棵風姿綽約的樹引起了我的注意。

整體參考

　　站在你即將作畫的位置，將重複區域內的基本場景拍攝下來。

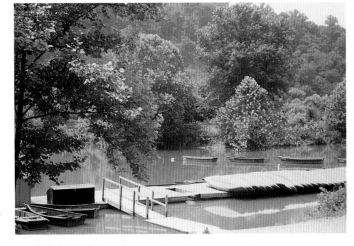

包含周邊的場景

　　在周邊地區走一走，拍下遠處的湖岸和小船，它們將會成為很實用的參考材料。

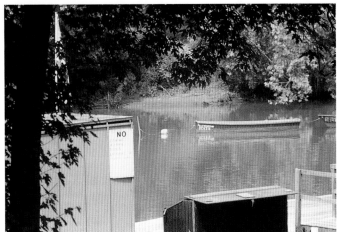

捕捉細節

　　拍攝另一處角度的場景，不僅要涵蓋小島的特徵，而且要提供一艘小船的近景。

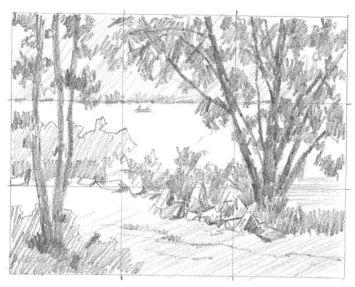

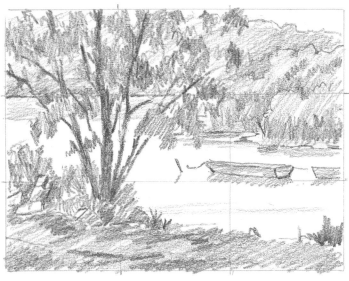

明暗素描初稿

　　在初稿當中，把這棵樹安排在畫面右側，從旁邊移入一些其他的樹，以此實現塊面的平衡。使地面、湖水以及遠處小船等淺色物體與這些深色區域形成對比。將水平面從畫面上方向下移動三分之一。在這些樹木構成的區域內，放置一條船和一名漁夫。然而，觀賞畫面的路徑是從右至左，因此可能使人產生不適感。

明暗素描二稿

　　相較於初稿的安排，將選中的那棵姿態優美的樹木放在畫面左側，用濃重的前景陰影以構成L形構圖。這種安排強調了清澈的湖水、遠處柔和的湖岸線以及畫面右側隱約出現的小島。在畫面右上角的些許天空增加了畫面的深度。回到工作室以後，考慮這些小船的位置安排。

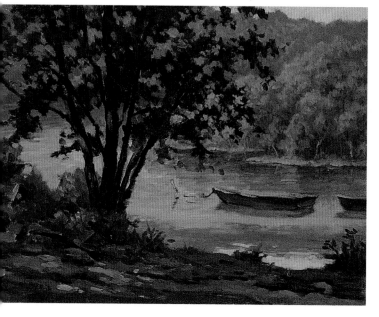

戶外素描

　　在繪製真實場景的時候，盡量精確地選擇與場景相符的顏色。遠處湖岸線和小島的顏色是最難挑選的，因為它們受到大氣透視的影響而呈現出不同的深淺程度。

　　水面上的醜陋泥濘色彩是近期降雨的結果，需要在工作室內完成進一步的處理。儘管水面上的小船數量不止一條，但是我只在畫面中繪製一條船以及另一條船的船首。著重捕捉船隻、船隻投射的陰影以及樹木投射在水面上的倒影。

戶外素描中出現的問題

■ 樹的位置比預想的更加偏向畫面中央。小島的湖岸線被樹葉遮擋，需要進一步的明確化。

■ 小船過大，吸引了過多的注意。它們的尺寸應該更小一些，因為它們存在的目的是帶來場所感，而不是構成一幅以小船為主體的素描畫。

■ 水面和被分割的天空區域的顏色需要進一步的調整，以使整幅畫面更加真實可信。

解決設計問題，完成最終構圖

使樹葉呈現出更加輕盈的狀態　　增加雜草

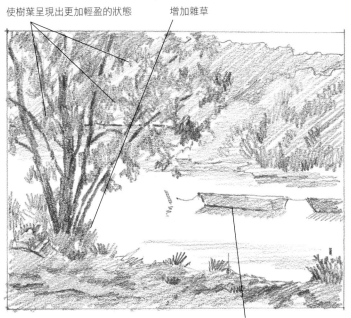

更好的空間感

設計解決方案：調整尺寸

移除草圖的左側空間，使畫面更偏向正方形模板，例如：16x20英寸（41x51釐米）。然後，把樹移向左側，保留小島原來的位置。重新調整小船的位置，使它們不再位於水面的中央。

需要更多的岩石　　重新設計樹葉　　更好的負形

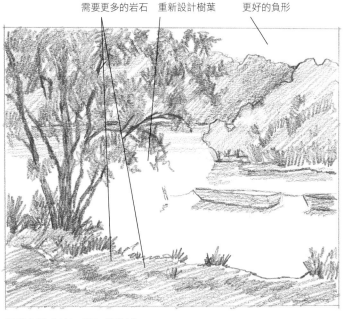

設計解決方案：增加輕快感

延長樹和矮樹叢之間的前景線條，將矮樹叢置於畫面右側，作為觀眾視線的終結點。縮小遠處的湖岸，利用樹枝重新調整小島的形狀，使其四周被湖水圍繞。將遠處的湖岸與小島有所重疊，製造出有趣的天空負形以及距離感。

這些調整使得畫面更加輕快。因此，觀眾的視線能夠進到畫面中，並圍繞小島運動，這是調整前的畫面無法實現的效果。

更小的船　　不規則的對角線

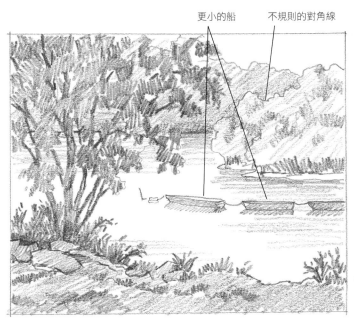

設計解決方案：調整小船的位置

重新調整小船的位置，把它們畫在描圖紙上，放在素描上面移動比較。儘管這些船在尺寸上變得更小，但是它們使這幅素描看起來更像是以小船為主題的畫作。參考素材對畫面施加了顯而易見的強大影響。

確定岩石的最終位置。確保它們的形狀各不相同，同時用一根枯樹枝作為對比。

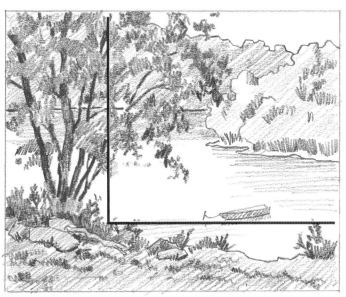

最終的鉛筆素描

選擇一條船，使其偏向陸地區域，並且指向前景中的湖岸位置。移除浮筒，調整船頭的角度。這種全新安排不僅增加了水面的負空間，而且襯托了畫面的情境。通過小船數量的減少，觀眾的注意力能夠更加集中，因而能夠沈浸於炎熱夏日的陰涼樹陰。

樹幹的畫法

　　利用畫柱體的基本透視規則，把樹幹畫成有織紋的管狀。用深灰色調的褐色顏料來畫樹幹，並使其呈現出圓形。左側的受光面採用較淺的顏色；處理右側的時候，在樹枝和樹幹接收到反射光的位置增加些許橙色。樹幹顏色最深的部分應該朝向觀眾。在受到陽光照射的樹幹表面增加中間明暗值的橙紅色顏料，使樹幹具有閃光的效果。

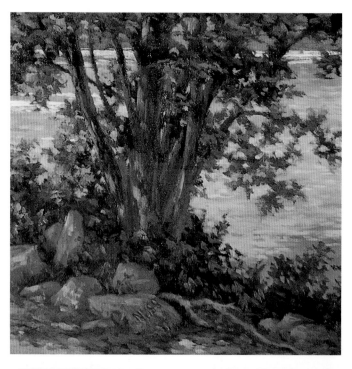

閃光的水面

　　等畫面乾燥以後，用畫筆蘸取較淺的天藍色。使「支腕杖」平行於投影面。使畫筆盡可能平行於畫布，沿著「支腕杖」輕輕拖動畫筆，使其划過紙張表面。這種做法能使畫筆較少地觸碰到紙張的表面，從而形成閃光的效果。如果你使用的是水彩顏料，可以刮掉水彩畫紙白色表面的顏料，從而實現相同的效果。

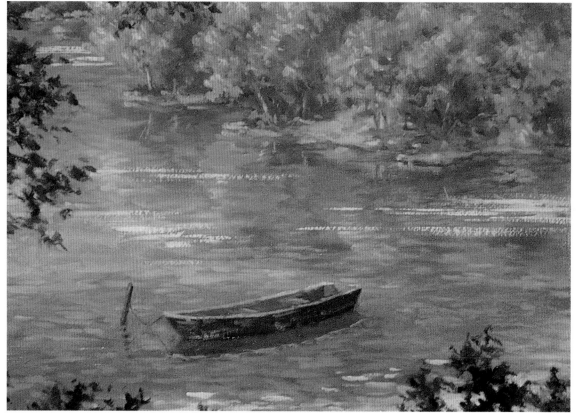

最後潤色

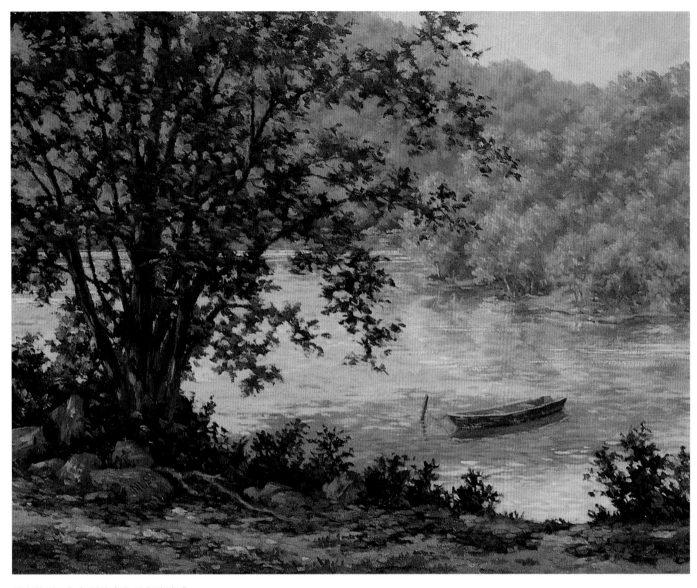

使炎熱夏日為主題的畫作具有清涼感

　　畫中採用了經典的L形構圖，利用飄零的小船勾勒出湖泊的輪廓線。前景的細節詳盡，使畫面頗具趣味性。觀眾視線從左側的泥土小徑進入畫面，跟隨小徑來到雜草位置，而此處呈現出天空在水面上的倒影。

　　矮樹叢作為目光的停頓，將觀眾視線轉移至小船的位置，而小船又將視線轉移至近處的矮樹叢。然後，觀眾視線沿著樹幹移動，再沿著樹幹逐漸延伸回到系在木樁上的小船，即畫面的第二關注點。這幅畫主要致力於捕捉炎熱夏日以及水邊樹陰的氛圍。

《背陰面》（Shady Side）
油畫（油畫布）
16×20英寸（41×51釐米）

將無趣的道路替換成有趣的溪流

　　這幅畫將醜陋的碎石路面替換成岩石遍布的溪流，從而構成強烈的橫向L形構圖。天空中出現的鳥群以及巨浪似的雲朵，使得原本陰沈的冬日場景變得活潑生動起來。

《一月的曠野》（January Fields）
油畫（油畫布）
12×16英寸（31×41釐米）

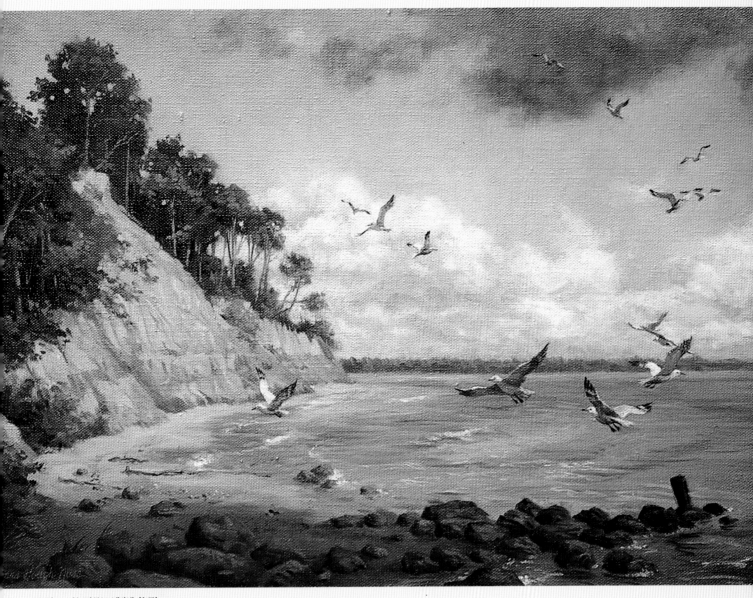

添加一片雲影以製造焦點

　　儘管整幅場景都沐浴在明亮的陽光下，我仍然選擇將前景置於一片雲影之下，目的是強調前景中靠水碼頭的起伏線條。通過連接雲影和樹木以構成L形構圖，我成功地找到了海鷗、懸崖和海岸線的位置。

《卡爾弗特懸崖的早晨》（Morning at Calvert Cliffs）
油畫（油畫布）
20×28英寸（51×71釐米）
私人收藏

天平標尺 構圖

利用天平標尺構圖，將類似的塊面
和圖形平均地放置在絕對中央焦點
的兩側。

那是一個悶熱潮濕的夏日午後，我和我的朋友們各自背著繪畫工具和照相機，沿著河邊雜草叢生的狹窄小徑，遠足了半英里（一公里）的路程。等到我們來到河流彎曲處，我們發現了一座草木茂盛的美麗島嶼，於是迫不及待地畫起畫來。我們曾經見識過各種各樣的島嶼，但是從未遇到過如此氣勢宏大、壯觀絕美的島嶼。由於水面很低，島嶼以及河岸四周布滿了岩石，呈現出高低起伏的姿態。這些岩石與深藍色天空映襯下的靜謐場景產生鮮明的對比。為了捕捉到這種安寧祥和的氛圍，我們需要探索兩種構圖方式。

整體參考
　拍攝不同部分的場景，捕捉基本細節。

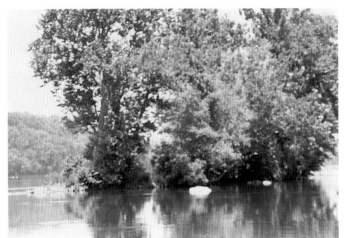

觀察陰影
　　故意曝光過度，使其表現出正常曝光情況下無法出現的陰影部分。

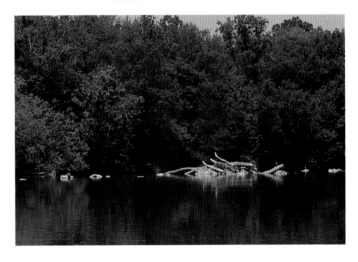

捕捉細節
　　拉近鏡頭，拍攝岩石和碎石堆，供以後參考。

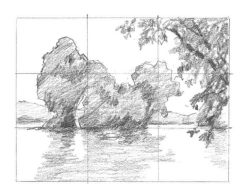

明暗素描初稿

　　使島嶼偏離中心位置，用前景中的樹木來勾勒出島嶼本身的線條。天空投射的暗影會轉移觀眾的注意力，減少暗影的影響力。

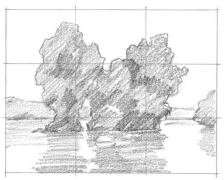

明暗素描二稿

　　使島嶼位於畫面正中，從而佔據構圖的絕對位置。這種設計能夠表現出一種具有平衡感和舒適感的經典對稱性。

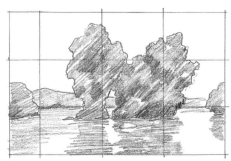

明暗素描三稿

　　增加素描的長度，在畫面左側添加河岸，構建這座島嶼的場所感。這種新的構圖方式有助於營造畫面中靜謐祥和的氛圍。

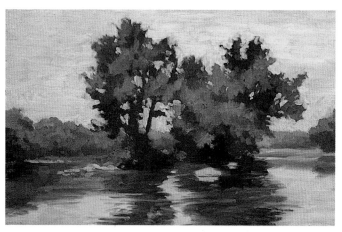

戶外素描

　　素描上色，捕捉現場的顏色和氛圍：島嶼上方深藍色天空的效果、水面、遠處樹木的明暗和色彩。做出基礎性的改變，改進現有的構圖。例如，由於島嶼平面與投影面處在同一水平線上，將島嶼的右側部分推往稍遠一些的位置，增強島嶼在畫面中的分量和深度。然後，我就可以在工作室裡處理岩石的輪廓和雲朵的形狀。

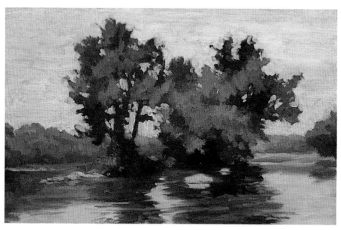

經過裁剪的素描

　　在分析過我的素描以後，我認為前景在畫面中所佔的比例過多。為瞭解決這個問題，我將1英寸（2.5釐米）的白色膠帶貼在素描畫紙的底部。因此，畫面得以延長，構成了更低的地平線以及更有趣的空間劃分。

戶外素描中出現的問題

- 引起不必要關注的區域，包括：深色的前景倒影以及明亮的橘色岩石。

- 天空的畫法過於無趣。

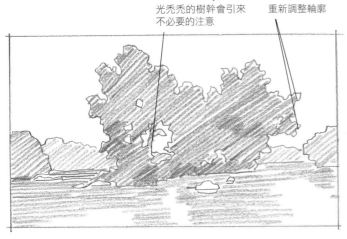

光禿禿的樹幹會引來
不必要的注意

重新調整輪廓

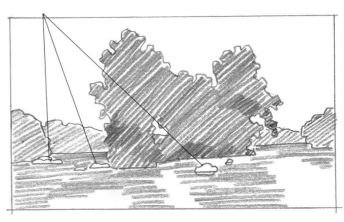

需要重新 整岩石位置

設計解決方案：調整事物的對比，處理不美觀的樹木輪廓

　　右側的樹木有些頭重腳輕的感覺，它的輪廓容易將觀眾注意力轉移到畫面以外。在此處添加一根懸垂於水面上方的姿態優美的樹枝，從而將觀眾的視線重新引到畫面當中。

設計解決方案：將岩石分組

　　利用高低不平的岩石，引導觀眾視線掃視整幅畫面。首先利用一塊大型岩石吸引觀眾的注意，然後用不同尺寸、形狀的其他岩石蜿蜒返回到不同的平面。在最後潤色的階段，記得採用更加冷色系、更加真實的顏色來描繪岩石。

設計解決方案：在無趣的天空中添加一些雲朵

　　參考另一幅天空素描，在畫面中增加一些不斷飄浮著的雲團，給原本無趣的天空增加些許的輕快感。調整雲團的角度，與島嶼形成對角線。現在看來，兩邊的天空具有不同的特徵，增加了畫面的動感。

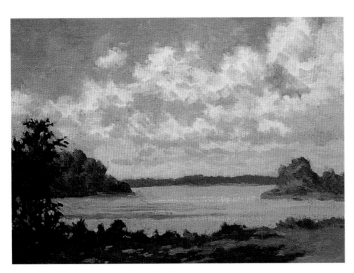

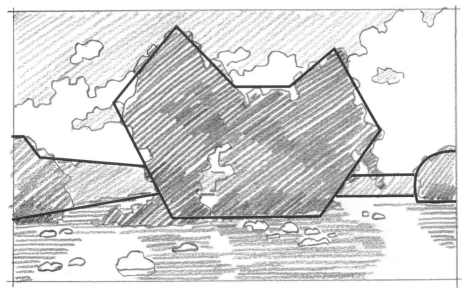

最後的鉛筆畫

　　完成最後的鉛筆畫，融合所有的設計理念。全新的岩石形狀將觀眾的視線從畫面右側掃過深色的倒影，回到島嶼的左岸，最後集中在興趣中心點。然後，觀眾視線穿過島上的樹木，而新增的樹枝將他們的視線重新引回到畫面當中。雲朵的輪廓提供了必要的視覺點和對應物。

草圖

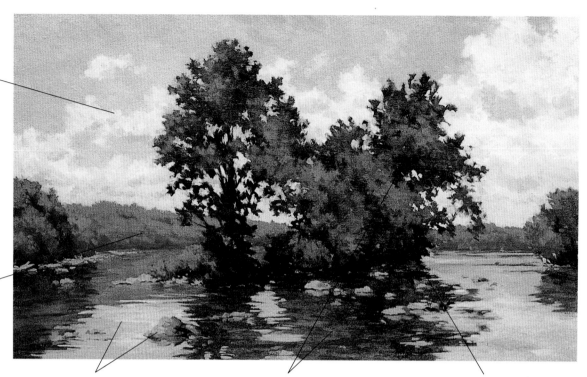

雲朵和天空：
粗略地描繪出雲朵的形狀，受光面用略帶橙色的白色顏料，背光面用灰色顏料。繪畫的順序是從畫面底部向畫面頂部。描繪天空的顏色時，首先使用群青色和白色，然後用鈷藍色和白色，最後用鈦青藍和白色。在接近地平線的地方，在白色顏料上添加少量的鈦青綠。

背景陰影區域：
使用一種較淺的藍紫色，描繪遠處河岸線的陰影區域。使用擦除工具來描畫陰影區域的岩石輪廓。

天空倒影和岩石：
在描畫天空倒影的時候，採用較天空本身顯得更深、更偏灰色的顏料。在描畫岩石的時候，使用群青色、橙色和白色混合而成的灰色顏料，中和畫面中其他帶有藍色的色調。

樹木和水面倒影：
使用不同種類的中間調灰綠色，填充到樹木朝向水面的陰影區域。在水面倒影處，使用中間色調的褐色和綠色。

中景陰影區域：
在島嶼樹木和倒影形成的陰影區域，使用深紅紫羅蘭色的顏料。

修飾樹木
　　重新調整樹木的顏色，首先使用較深的明暗值，然後逐漸過渡到較淺的明暗值。使用群青色、淺鎘黃、少量克納利紅以及少量的白色顏料，混合成為冷色調的綠色顏料，用於描畫陰影區域。在處理中間色調和淺色調的時候，通過準確添加白色、黃色、橙色或藍色來區分不同的綠色。

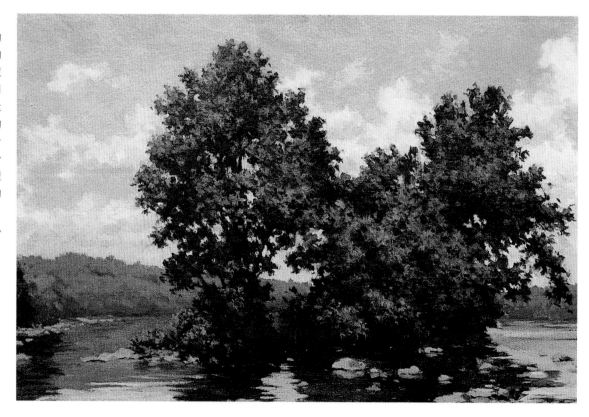

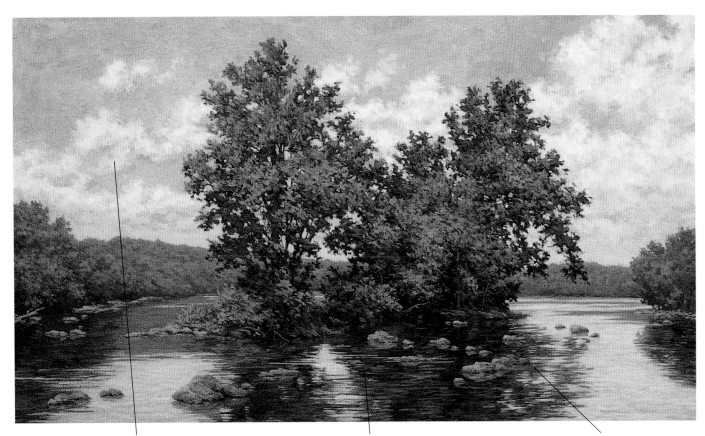

完善雲朵的畫法，修飾水面的倒影

重新調整雲朵的位置，移除天空中出現的奇特形狀的雲朵，例如：笑臉、甜甜圈或是穿行於雲間的龍。利用雲團中間的少量藍色顏料，保證雲朵的柔和輪廓。

保證倒影的真實性，在上面覆蓋一層深褐色顏料。這種偏紅的色調與河床相互呼應，增加了一些出現在草圖中而非參考照片中的明顯的對比色。利用土黃色或是鎘黃色，淡化特定區域內的深褐色。

利用平行於投影面的側向筆觸，使綠色顏料融合到深褐色區域內部。增加天空倒影，融入到較深的區域內。

描繪倒影

　　準確畫出倒影的關鍵在於：瞭解倒影的形成原理。它們並不是完美的鏡像。水面只能"看到"物體的底平面以及直立面，而非頂平面。舉例來說，穀倉倒影能夠顯示出觀者看不到的屋檐底部，以及處於盒子裡面和頂平面之間的斜面屋頂的極少部分。

　　在描繪倒影的時候，請你們務必記住這些事實：

- **寬度：**由於倒影正面朝向觀眾的視線，因此倒影的外部界限不得超過物體本身的寬度。

- **長度：**如果水面很平滑，倒影就跟物體的長度一致。如果水面波浪起伏越大，倒影的長度就越長。畫出上下起伏的倒影，仿佛它被天空分割成零散的碎片。

- **深色區域內的明暗和色彩：**由於天空向整塊水面投射了它的色調，來自樹木的深色倒影變得比樹木本身要淺一些。

- **淺色區域內的明暗和色彩：**根據不同的天氣狀況，水面可能出現很大的變化。等到水面平靜的時候，倒影只比天空的顏色略深一些。等到水面起伏的時候，倒影的明暗將會更深。因此，水面越是起伏，顏色就越是偏向深色。

安排飛鳥的位置

　　將塑膠包裹膜仔細地粘貼在畫紙上，並且在上面做標記、描畫，嘗試將飛鳥放置在不同位置。基於觀眾視覺的角度，嘗試不同的飛鳥大小和飛行位置。在作出決定以後，用不同程度的深灰色來描繪這些飛鳥：鳥的體積越小，距離越遠，顏色越淺。

水中的岩石

　　在描畫岩石的時候，利用它們將觀眾視線引回到島嶼本身，強調岩石的不同尺寸和形狀。利用有棱角的筆觸，突出岩石群落的高低起伏。此外，隨著岩石向遠處伸展，它們的顏色將會變得更加偏向冷色系，更偏向灰色，以此體現大氣（大氣透視）所施加的影響。

水中的亮點

　　利用隨意的淺色筆觸，破壞樹木倒影的固有區域，表現出微風吹拂的畫面。延長水平的筆觸，直至畫布邊緣，以此吸引觀眾的視線。

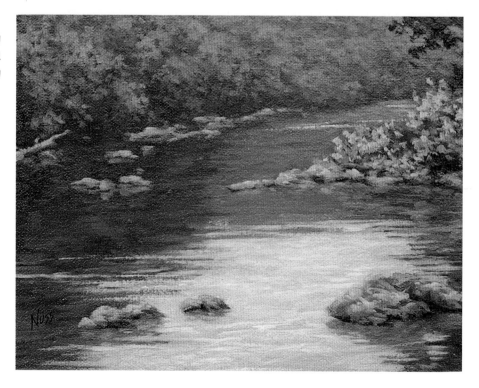

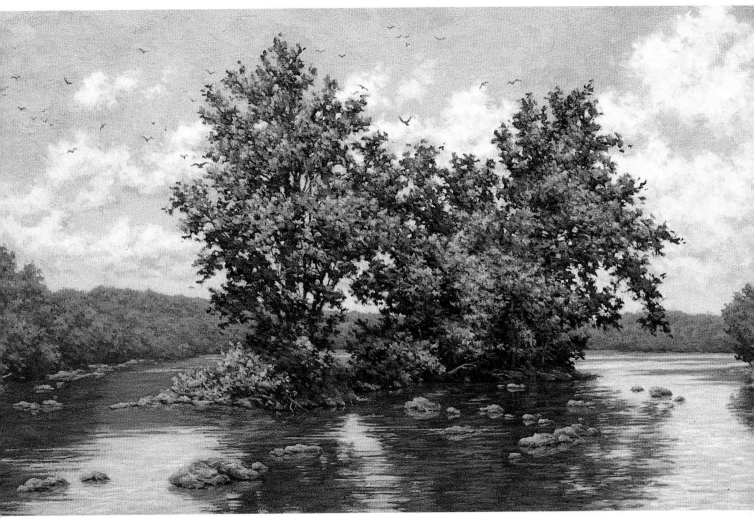

保持生動的對稱性

儘管此處的天平標尺構圖只有一個佔主導地位的視覺焦點，你還是需要設計第二個視覺點。重新審視畫面中的結構和構圖。仔細檢視觀眾的視線是如何進入畫面，進而掃視整幅畫面的。針對這幅畫作，觀眾的地視線首先集中在大塊岩石上，然後曲折回到畫面中央的岩石島嶼，接著來到左側的河岸，那裡折斷的樹枝將他們的注意力引向遠處河岸的岩石。然後，觀眾視線轉移到島嶼左側體積較大的樹木上面，沿著樹枝向上，目光落在天空中的飛鳥上，回到右側的樹木上，然後看到垂墜的樹枝，觀眾視線由此被引回到畫面中。

《島嶼上的避難所》（Island Refuge）
油畫（油畫布）
18×30英寸（46×77釐米）

U形構圖

U形構圖利用佔據絕對位置的垂直形狀構成興趣中心,例如:由明顯的水平區域連接起來的樹木或建築物。

11月份的一天,我和一些畫家朋友們來到附近的歷史城鎮,繪畫對象是屬於另一個時代、另一個場所的建築遺跡。當天在刮風,而且烏雲密布,顯得極其陰沈。為了躲開風吹和不時落下的稀疏小雨,我將車子停在街道一側,打開後引擎蓋,然後躲在下面作畫。在那個位置作畫,我能在不影響交通的前提下,清楚地觀察到這個城鎮的典型街道角落。我更喜歡用油畫顏料來畫草圖,不過我通常會用水彩顏料來進行最後的潤色,正如我在這裡所做的那樣。

拍攝垂直物體

　　包括左側房屋的
屋頂，捨棄右側的部分
裸露的樹枝。這張照片
要涵蓋更多的前景。

拍攝路邊的場景

　　把你的相機橫過
來拍攝，包括右側的部
分裸露樹枝。在這張照
片中，柏木房屋的屋頂
不需要被拍下來。

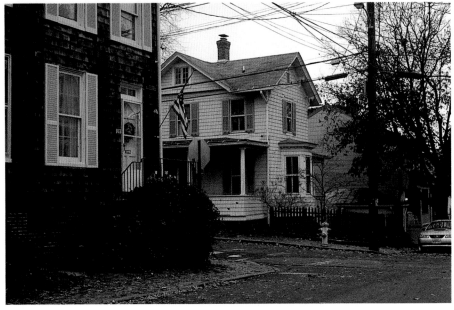

明暗素描初稿

　　垂直格式能夠有效地呈現出非傳統意義上的自然風景或者城市風景，正如這幅素描所表現的那樣。展現出柏木房屋的屋頂，包括二樓窗戶、屋頂輪廓線和旗子。保留後面的光禿禿的樹枝，以此柔和稍顯突兀的屋頂角度。展現出右側樹上的少量枝幹。

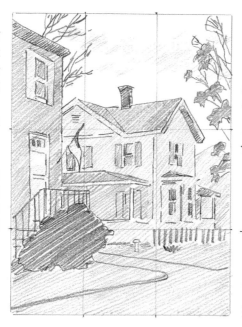
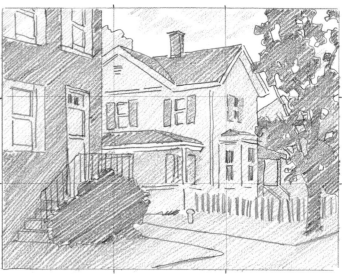

明暗素描二稿

　　用包含更多要素的水平格式來繪製明暗素描二稿。用畫面右側部分裸露的樹枝來代替參考照片中的電線桿。移除畫面中的電線、停車標誌和分散注意力的旗子，它們遮擋了白色房屋的部分正面。其他的要素，例如旗子、戶外商業標誌、動物和人像，很明顯是引人注目的事物；對於它們在畫中存在的目的和位置安排，無疑需要更加細緻的考量。在這幅素描中，旗子只會增加觀眾的困惑感。用另一棵多葉的樹來代替柏樹房屋後面的那棵多細枝的樹。

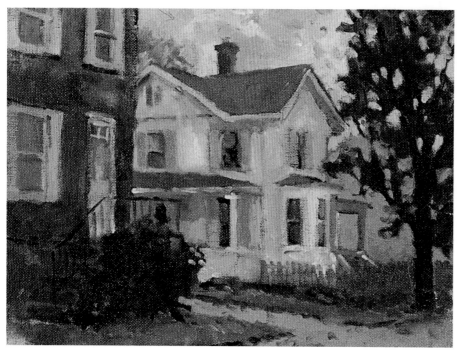

戶外素描

　　捕捉到當天的陰沈天氣。把火災消防栓的顏色由黃色變成紅色，提升顏色的亮度。水平格式的台階和欄桿顯得更有效果，因為它們在垂直格式中被切斷了。

戶外素描中出現的問題

　　這幅素描的主要問題在於，畫面過於晦暗無趣。樹木和房屋需要更多的空間，整幅素描顯得過於晦暗且局促，需要更多的光亮和輕快感。

簡單的投影

有效的投影能夠整合全部的畫面，並將無關的事物聯繫起來。有時，你可能想要製造新的投影或者改變已有陰影，使之呈現出更生動的形象。瞭解投射平行陰影的簡單方法，有助於自信而精準地在畫面中運用陰影的畫法。

想要正確瞭解陰影，你必須找到正確的透視角度。你所作的畫中，消失點必須保持在眼睛的水平線上。投影將利用同樣的消失點。如果你覺得尋找水平線有點困難，試著將一把直尺放在鼻子上，使其頂部水平地將你的眼睛一分為二。直接看向你的前方，直尺的頂部就是眼睛的水平線，水平透視線匯聚於此處的消失點。

讀者可以自行查詢關於正向投影和背向投影的其他方法，它們會比此處所描述的更加詳細。

第一步

畫出兩只盒子，如圖所示用虛線畫出隱藏的邊線。從每只盒子底部的三個相鄰點出發，向著你想要投射陰影的方向，延伸出平行於投影面的線條**A**。

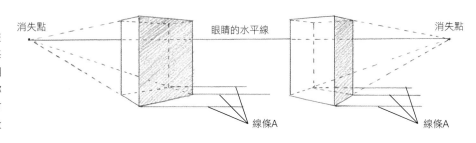

第二步

從盒子頂部的三個相鄰點出發，延伸出線條**B**，並與第一步中畫出的線條**A**交叉，構成三個45度斜角。對右邊的盒子進行相同的處理，不過要構成三個60度斜角。

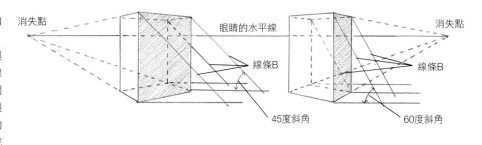

第三步

將線條**A**、線條**B**的交叉點與新畫出來的線條**C**相連。這些線條將會決定新投影的外部尺寸。在這些新畫的區域內打上陰影，以完成這個步驟。

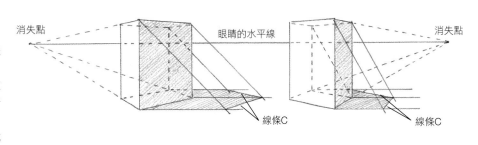

設計解決方案：加上陽光

拉長畫面，給白色房屋和樹木更多的空間。根據參考照片，對畫面和透視進行精細加工。

把陰沈的天氣改成晴朗的天氣，在白色房屋上投射明亮的光線。從柏木房屋沿著前景投射強烈的陰影，加上畫面右側部分裸露的樹枝，形成非常明顯的U形構圖。陰影邊緣穿過街道延伸至路邊，穿過人行道，上升至圍欄，繼而反過來表現屋頂投射的陰影。現在看來，白色房屋在陰影區域的襯托下顯得更加醒目突出，熠熠生輝。

利用白色尖木樁圍繞起來的花園，加強畫面的右下角。圍欄投射的陰影形成直接指向花園和房屋的箭頭。將圍欄延伸到右側的人行道上。在圍欄後面增加一處車庫，暗示旁邊街道上的其他房屋。擦除以前畫的無益於色彩強化的消防栓。

箭頭形狀

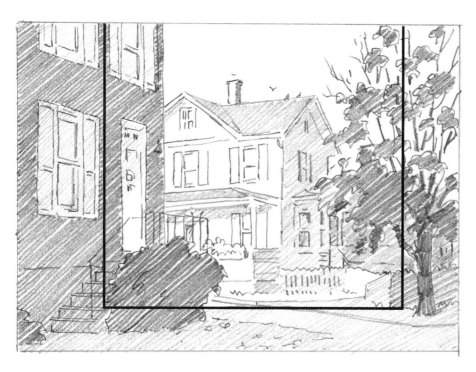

最後的鉛筆畫

在完成主要的變動後，我們即將展開部分區域明確化的細微調整。重新設計樹葉塊面，使其覆蓋房屋，增強畫面的深度。增加一些裸露的枝幹。在左下角增加一處小樹叢，調整畫面中植物的分布。重新調整尖木樁圍欄，針對畫面中的白色房屋，增加一個窗台上的花盆箱以及在屋頂四周輕快飛翔的幾隻飛鳥。

壘砌磚塊，署上你的名字

　　將最初的鉛筆畫作為參考，在柏木輪裂和磚塊的位置畫上透景線。在磚塊塗色的時候，將畫筆處理成為楔形筆尖。根據透鏡線的走向，在每塊磚塊上描畫簡短的一筆。

　　在這片充滿歷史氣息的地區，許多房屋都有類似的標誌性的磚塊。如果想要不著痕跡地將你的簽名嵌入畫中，你可以在牆面上懸掛一塊金屬牌，仔細地將你的名字寫在上面。在沒有陽光照射的邊緣區域以及每個字母的底部畫上陰影，這樣的做法會有提升字母位置的效果。你還可以在牌子上添加作畫的日期。

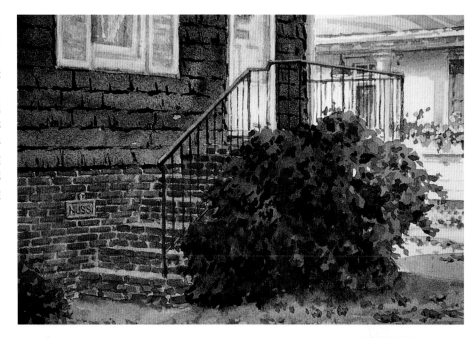

注意細節

　　在花園的區域內，增加光禿禿的矮小樹木以及掉落的葉子。在街道和人行道上灑落更多的落葉，能夠提示觀眾所描畫的是深秋11月的場景。在白色的窗台花盆箱裡，增加其他的細節來作為關注點，例如：一盞走廊燈、生機盎然的花朵。

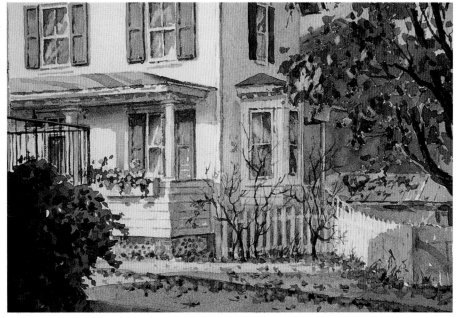

最後的潤色

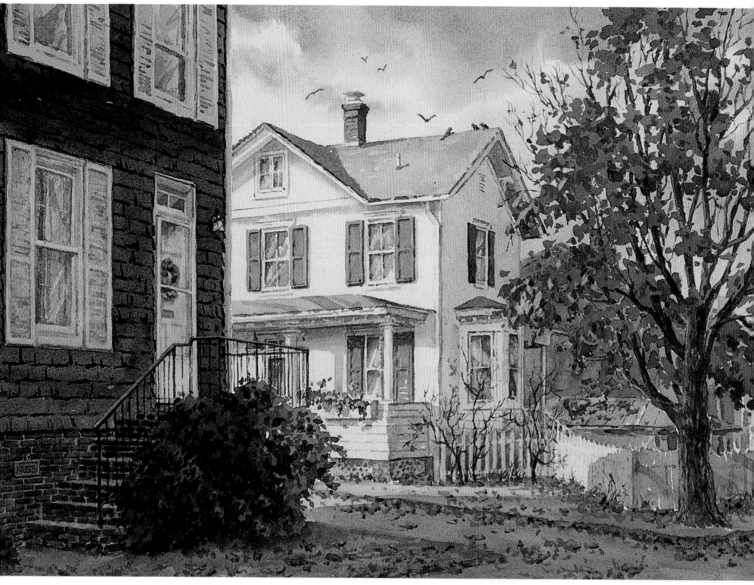

把暗淡無光的灰色變成陽光燦爛的顏色

　　U形構圖有效形成了陽光燦爛的秋日場景。陽光的射線將觀眾的視線吸引到畫面中，陽光照射下的圍欄上的陰影區塊形成了箭形圖樣，將觀眾的視線再次引回房子，花盆箱使畫面色彩得到強化。散落滿地的落葉營造出當天的秋日氛圍。天空的部分利用了濕畫法，表現出秋日氣候的多變性。飛鳥的存在給畫面增加了一絲生機活力。

《查爾斯大街以及教堂一角》（Corner of Charles and Cathedral）
水彩畫
121/2×171/2英寸（32×45釐米）

將混雜的樹木設計成U形構圖

　　畫面兩側的深色樹叢以及畫面底部的深色河岸，形成了典型的U形結構。在這幅畫中，正如《查爾斯大街以及教堂一角》中那樣，陰暗區塊將光亮區塊整個圍繞起來。在這幅畫中，高低不平的岩石路將觀眾視線引回到陽光照射的河岸線，營造出安定祥和的場景氛圍。

《河景》（River View）
油畫（油畫布）
12×16英寸（31×41釐米）

將主要的視覺區域圍繞起來

　　在觀眾看來，首先映入眼簾的就是那只綠色的郵箱。觀眾的視線隨後沿著小巷來到視覺區域的中心點。準確的大氣透視畫法能夠增加畫面的有效深度。

《綠色的郵箱》（The Green Mailbox）
油畫（油畫布）
14×20英寸（36×51釐米）
私人收藏

O形構圖

利用O形構圖，配合樹陣，圍繞視覺中心，將觀眾帶進情景。

從華盛頓特區的喬治城到馬裡蘭州的坎伯蘭郡，切薩皮克及俄亥俄運河國家歷史公園綿延了183英里（295公里），這個地方是我最喜歡的寫生場所。儘管這條1828年開鑿的運河被認為是工業時代的過時產物，全新的鐵路線已經形成，這條運河仍然頗為曲折地一直運作著。直到1924年，頻發的洪水最終導致這條運河永久性地遭到廢棄。

美國最高法院大法官威廉·O·道格拉斯（William O. Douglas）頗有先見之明，他在1954年勸說公眾將這處交通運輸的陳舊遺址改造成為多元化的國家公園，而不是將其建成另一條地區性的公園道路。這一舉措使華盛頓特區的城鎮居民以及馬裡蘭州的郊區受益終生。

這座公園是徒步者、跑步者、露營者、遛狗人士、觀鳥愛好者、釣魚愛好者、野餐者、自行車愛好者、划獨木舟的人、皮划艇愛好者、幽會者以及藝術家的理想去處。與運河平行的步道旁邊，還有無數雜草叢生的交叉徑道，它們將人們引向其他的觀光景點以及開闊的波托馬克河。

我跟夥伴們探索了幾條幽靜無人的小徑，但是它們都沒有激發出我們的創作靈感。於是，我們決定折返回到步道的位置，結果發現了一棵倒垂著斜向河面、姿態十分優美的老樹。這棵樹的輪廓線圍攏了一個光線明亮的直射區域，從而形成了一個不需要過度修飾的有效構圖。這真是太巧合了！

兩個場景引起了我的興趣：一個是近景，另一個是遠景。

參考照片

整體場景

在現場素描中，我會重新調整那根筆直而懸垂的樹枝以及步道，以求實現更加流暢的構圖。

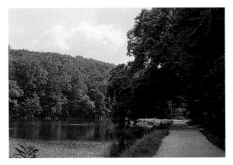

再向後退

拍攝照片的焦點，主要集中在樹木林立的河岸以及泛起漣漪的水面。

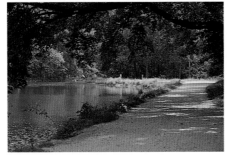

往前走，拍攝近景

照片包括步道路面的陰影細節以及下午外出散步的兩個人影，確定場景中的比例和視覺點。

鏡頭拉到左側，捕捉樹枝的細節

拍攝不同樣子的水面光影以及背景中的兩個人影，從而使這個畫面輕快起來。

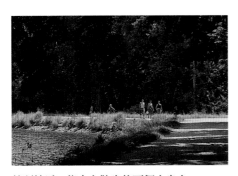

鏡頭拉近，集中在散步的兩個人身上

照片包括遠景中沿著步道散步的兩個人影，為最終畫面增添些許的活力。

遠處河岸的細節

照片包括岩石和樹林密布的河岸近景。

捕捉樹林的細節

檢視靠近步道的矮樹叢，捕捉樹幹和周邊區域的相關細節。除此之外，照片還要包括遠處的兩個人影。

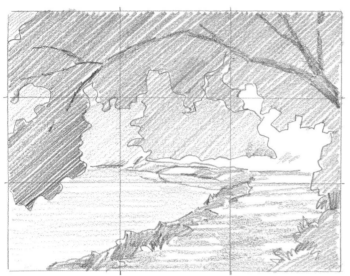

明暗素描初稿

鏡頭放大至位於中景且光照明亮的樹叢，將其作為畫面的關注中心。同時，將略顯沈重的樹枝改造成輕盈優雅的彎曲樹枝，有效圍攏了顏色明快的這塊區域。

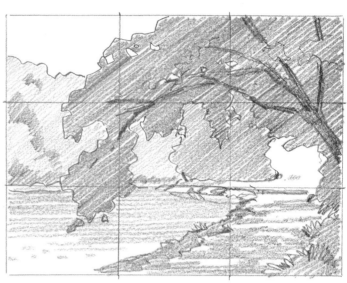

明暗素描二稿

後退大約15碼（13.5米），畫面中包括懸垂至水面的樹枝以及閃閃發亮的水面倒影。針對在運河邊悠閒散步的人們，位於中景且色調溫暖的光照區域是放置散步者的理想選擇。

戶外素描

使用9x12英寸（23x31釐米）的帆布襯板來繪製草圖——遵照取景框的相同比例。彎曲畫面中的步道，使其在視覺上與懸垂至水面的樹枝相連。用較深的綠紫色調來繪製背景中的樹木輪廓。盡可能準確地捕捉冷色系的陰影和陽光照射的顏色。利用細碎的陽光斑塊，使步道路面的陰影變得更加生動。

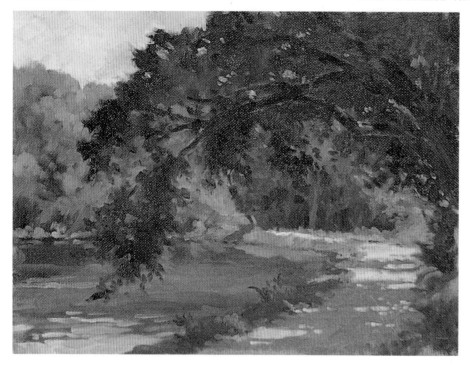

戶外素描中出現的問題

基本的O形構圖有效呈現了照片中的場景，不過還需要後期做出細微的調整。

- 加入矮樹叢和樹幹，將會有效提升畫面質感。

- 加入遠處的人影，搭配光照明亮的區域，增加畫面的焦點。

- 針對背景中的樹木，使它們的陰影色調更加豐富。

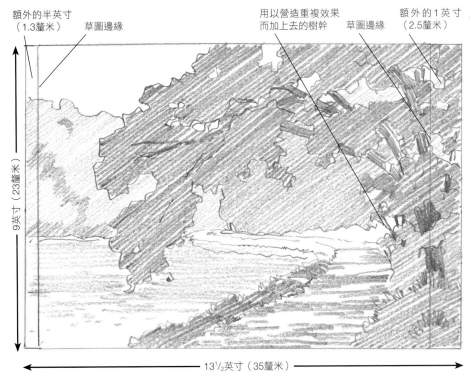

額外的半英寸
（1.3釐米） 草圖邊緣

用以營造重複效果
而加上去的樹幹 草圖邊緣

額外的1英寸
（2.5釐米）

9英寸（23釐米）

13¹/₂英寸（35釐米）

設計解決方案：讓出地方給矮樹叢和樹幹

　　我最初的草圖尺寸是9×12英寸（23×31釐米），不過我最終選擇了16×24英寸（41×61釐米）的油畫布。借助比例尺，我最終決定要選擇9×131/2英寸（23×35釐米）尺寸的草圖。我在左邊增加了半英寸（1.3釐米）寬的空間，在右邊增加了1英寸（2.5釐米）寬的空間，以此給樹幹和矮樹叢讓出更多的空間。

最終的鉛筆畫

　　根據參考照片，調整畫面尺寸。遠處的人影、下垂的樹枝以及彎曲的步道形成了O形構圖，將三個人作為畫面的焦點。將兩個人放置在一起，將另一個人設計成向前者走來的運動狀態。這些人的存在不僅使步道更加生動，還使畫面更有比例感。

利用豐富的顏色，使陰影生動起來

此處是O形構圖的分步示範，它將會教你如何使陰影顏色生動起來，從而使其更有生命力和趣味性。最初，這幅油畫的陰影上只有少數的閃光點，畫面焦點主要集中在人像上。

材料：	
表面	拉伸過的亞麻纖維畫布，18×24英寸（46×61釐米）
畫筆	羅伯特·塞蒙斯榛形畫筆：8號，6號，4號，2號 ▪ 溫莎&牛頓榛形畫筆：2號 溫莎&牛頓圓形畫筆：0號
顏料	鎘橙 ▪ 淺鎘紅 ▪ 淺鎘黃 ▪ 酞青藍 ▪ 酞青綠 ▪ 克納利紅 ▪ 群青色 ▪ 白色 ▪ 土黃色
其他	軟性葡萄藤炭筆 ▪ 腕杖 ▪ 碎棉布 ▪ 無味松節油 ▪ 麗可輔助劑

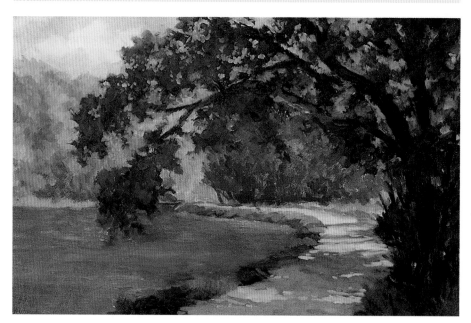

1 確定基本色調

使用軟性炭筆，將你的素描轉移到油畫布上。暫時忽略畫面中的人像。解決草圖中的最後問題，選擇多種紫色和藍色，輔以群青色、克納利紅、少量的淺鎘黃以及白色，用以描繪遠處河岸的陰影。調整顏色配比，描繪出不同的深度和變化層次。

在描繪樹木的輪廓時，使用冷色調的深綠混合顏色：酞青綠加上克納利紅，酞青綠加上淺鎘紅，群青色、淺鎘黃、克納利紅加上白色。用紫褐色（酞青色和淺鎘紅）來描繪樹幹和樹枝。輕輕塗畫樹葉間隙，將所有的樹枝和樹幹連接起來。

混合白色和少量的酞黃色，用以描繪雲朵的形狀。混合白色和少量的酞青色，用以描畫雲朵周圍的天空區域。利用輕柔的筆觸，使天空的顏色與遠處河岸上的樹梢顏色重疊。

使用4號榛形畫筆和橫向畫法，用溫暖的紫色調（群青色、淺鎘紅和白色）來描繪步道上的陰影部分。利用帶有諸多光點的其他區域，點綴陰影區域。在白色顏料中混合少量的鎘橙色，用來描繪陽光照射的步道上的剩餘區域。

根據河岸的顏色，使用更含糊且更深的顏色來處理水面的大塊區域。這個階段不用處理天空中的亮點部分。

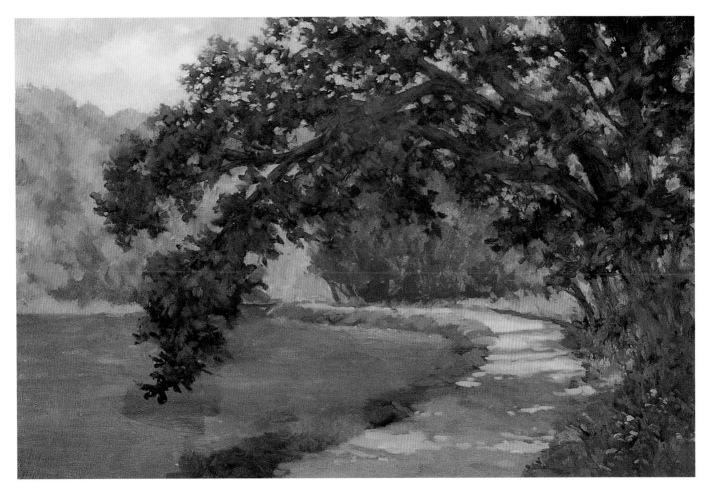

2 處理樹木和前景當中的樹葉

由深至淺，盡量畫出樹木的完整形態，即畫面中顏色最深的要素。調整樹幹和樹枝的顏色，採用相同的、由群青色和淺鎘紅混合而成的紫褐色。參照步驟一中使用的相同混合顏料，用中度深色的顏料來描繪樹葉。省略步驟一中最深的一些顏色，以實現高光的效果。

樹葉和樹幹顏色較淺的表面接收到來自天空、水面和步道的陽光反射。針對來自藍天的陽光照射的樹枝頂端，在綠色混合顏料中添加少量的白色，使其顏色偏向冷色調。針對來自步道陽光照射的樹枝底端，利用少量的鎘橙色，使其顏色偏向暖色調。

針對含糊不清的交叉部分以及分散觀眾注意力的樹枝、樹幹形狀，巧妙利用樹葉的位置來加以掩飾。找出那些樹枝自然交叉而形成的X形區域。在樹葉顏料乾燥以前，將雲朵的邊線區域變得更加柔和，去掉將兩朵雲分散開來、呈現條紋狀的部分天空。隨後，開始描繪天空和天空間隙的剩餘部分，將天空的顏色與樹木邊緣的顏色相互融合。天空間隙越小，其顏色應該越深。接下來，畫出透過層層樹葉而形成的明亮光點以及步道沿路草坪上的散落光點。開始處理前景中的矮樹叢以及若隱若現的彩色野花。

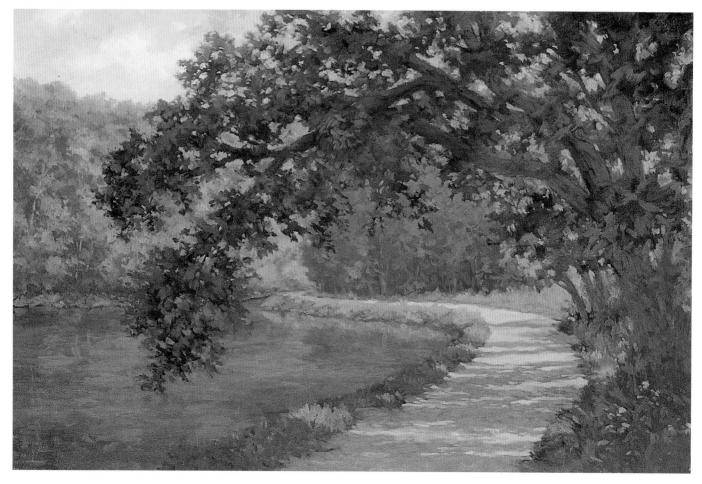

3 處理畫面的其餘部分

用冷色調的綠色，與酞青綠、酞青藍、克納利紅、黃色和白色混合，確定樹木的輪廓線，調整、完善畫面中左岸的顏色。針對陰影區域，利用酞青藍和克納利紅，或是群青色和克納利紅，調出濃鬱的紫羅蘭色，並且混合黃色和白色顏料。在樹葉中間，稍微顯露出樹幹的部分。在陰影顏色中添加白色和少量橙色，使得沿著河岸的陰影中出現一些石頭的輪廓。

針對畫面右側處於中景的樹木，基本使用群青色和克納利紅混合而成，並且添加少量黃色和白色顏料的紫色，以此確定樹木的輪廓線條。使用背景和中景樹木的相同顏色，以斷續的筆觸重新描繪水面的顏色；根據樹木陰影和明亮區域的模式，描繪水面的倒影部分。使用2號榛形畫筆，以短促的橫向筆觸來表現輕微泛起漣漪的水面。在水面上畫一些石頭和樹幹。

繼續描繪樹木主幹周圍的矮樹叢的前景區域，增加草葉和雜亂的野草。混合酞青綠、淺鍋紅和白色，用冷色調的色點來描繪陰影區域內的步道。為了顯出色彩的層次感，保留此前所畫的牽道上暖色調的色點。

隨心所欲地處理步道上的散落光點，用橙色和白色來增加一些更加明亮的區域。畫出一些隱約出現的乾枯樹葉，增加畫面的自然質感，畫出一些野花，為矮樹叢增添些許色彩。

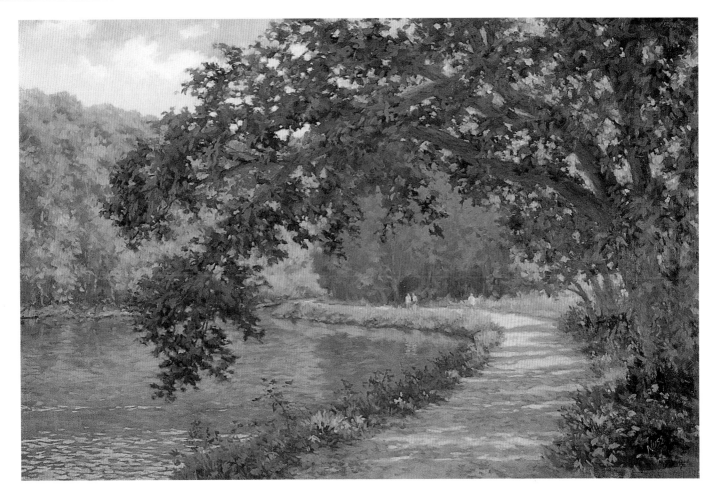

4 最後的潤色

料乾燥以後,在水面區域刷上一層薄薄的麗可輔助劑,準備在此描繪天空的倒影。根據參考照片,以略微深於天空的顏色,採用輕柔的橫向筆觸。沿著步道的紋理,用草地和雜草來填滿前景區域。在步道上,輕輕地畫上三個人影。根據參考材料,調整人像的相對大小。不要求細節處理——只需要用準確的顏色畫上幾筆即可。

混合酞青藍、淺鎘紅以及白色顏料,調整樹木上方的天空顏色,使其更偏向於灰色。混合群青色和白色顏料,以色點的方式,使雲朵上方的藍色區域更加明亮。為了營造出更好的明暗對比效果,針對大樹枝後面的一些倒影,使其變得更明亮。

步道作為畫面的主入口。觀眾視線從左側進入畫面,跟隨步道的走向來到彎曲樹幹的位置。隨後,他們的視線以圓形的形式,順著呈現拱形的樹枝方向,轉換到靠近水面的樹葉位置。一根小樹枝吸引了他們的注意,因而他們的視線回到步道上,最終停留在畫面背景的人影上面。O形構圖能夠促進畫面的動感和韻律感,有效圍攏整體的視覺中心。

富於變化的步道陰影、不同質感的矮樹叢以及熠熠生輝的水面倒影,這些要素都吸引著觀眾的視線。溫暖燦爛的陽光以及冷色調的陰影區域,將觀眾帶到運河畔炎熱的夏日午後。

《步道上的午後》(**Afternoon on the Towpath**)
油畫(油畫布)
16×24英寸(41×61釐米)

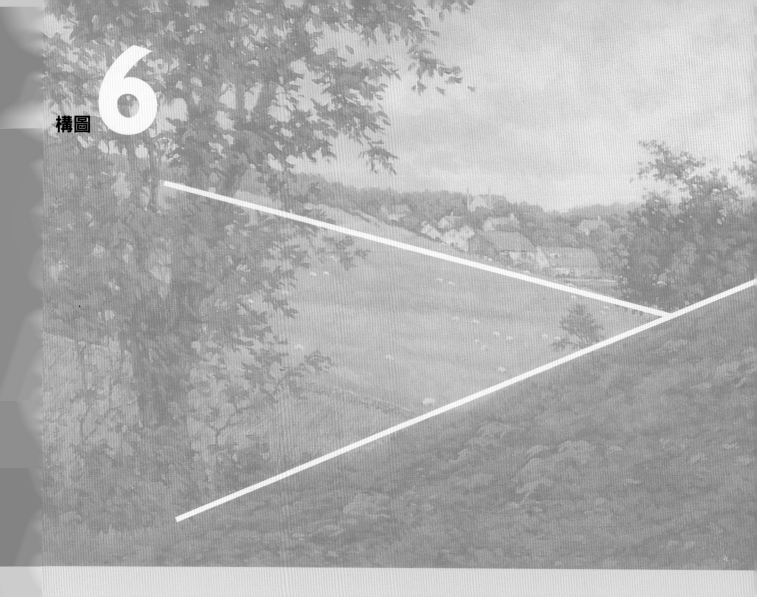

對角線構圖

在運用對角線構圖的畫面中,有一個明顯傾斜的物體,例如:一座山、一處懸崖或是岩石以及另一處相對的傾斜物體,以此實現畫面的平衡感。

在遊覽英格蘭期間,我和我的丈夫勇敢地加入了野山羊之旅,沿著一條狹窄而危險的小徑,來到風景如畫的湖區。對於這片山巒起伏、敞亮開闊的湖區風景,我原本沒有任何期待。

儘管當天的天氣有些陰沈,我手中仍然拿著照相機、長焦鏡頭以及其他設備,時刻準備拍攝眼前的美景。有時候,司機會把車停靠在單行道的一側,讓另一輛車輛通過。在這種時刻,我通常能夠捕捉到絕美的景色:在遍布岩石的山坡上,到處都是吃草的羊群,而一座精巧的村莊就嵌在其中。咔嚓!我拍下這樣的一張照片,然後鏡頭中的景色就這樣稍縱即逝。

呈對角線的山坡和村莊,構成了這種強烈的構圖。在我身處英格蘭期間,我拍下了當地的其他類似村莊,以此作為補充性的參考材料。這些照片給我提供了珍貴的信息來源。然而,如果要讓畫面更加完美,那就需要進一步地編輯和重新設計前景區域。

主要參考照片

　　利用照相機的高速拍攝瞬間，捕捉到基本的畫面場景。

天空的靈感來源

　　根據以前的草圖，借用陰天的雲朵。

風景的靈感來源

　　參考另一棵英國的樹，借用它的矮樹叢部分。

其他的參考資料

　　拍攝其他的英國村莊，運用其中的細節，作為靈感的來源。

明暗素描初稿

　　在初稿中，顯露出村莊周圍的區域。去掉路牌、電線桿、圍欄和前景中的大樹。在樹木的周圍，隨意添加一些房屋，以此擴大村莊的空間範圍。將原來照片中的教堂換成另一張參考照片中的氣勢宏偉的尖頂教堂。

　　從一棵看不見的樹那裡伸出一些姿態優美的樹枝，以此圍繞整座村莊。在高低起伏、位於背光面的山坡上，增加一些照片中幾乎無可辨認的樹樁。重新調整右側矮樹叢的輪廓線條，以此作為觀眾視線的停留點，引導觀眾視線重新回到畫面中來。

明暗素描二稿

　　在畫面中再次添加粗壯的樹幹。畫上一些樹枝和樹葉，達到柔和線條的效果。根據參考照片的信息，增加一根細長而垂掛的樹枝。此時，畫面的最大問題就是：樹幹很像是一根電線桿。此處是對比最鮮明的區域，因此吸引著過多的注意力。

設計解決方案和最終的鉛筆素描

　　調整畫面的最終尺寸，選擇14x18英寸（36x46釐米）的油畫布。簡化背景中的樹木輪廓，將其統一成灰綠色的色塊。在遠處畫上一座山脈，以此提升平衡感。

　　根據以前的明暗素描，將有棱角的樹樁替換成線條更加柔和的岩石，這將有助於將灰色調蔓延至整幅畫面中。增加樹幹周圍的樹葉數量，在它的前面添加一些矮樹叢，使其線條更加柔和自然。

　　在畫面中添加雨天的陰沈天空，為原本沈悶無趣的天氣增添幾分色彩。

明暗素描二稿中出現的問題

　　在這種情況下，由於沒有在現場完成的素描，因此我們需要重新評估鉛筆畫的素描二稿。

■ 在羊群吃草的背景襯托下，樹木的輪廓線顯得過於突兀。

■ 使物體的輪廓線條更柔和，並且在畫面中增加更多的草坪和雜草，以此改善對前景區域的處理。樹樁顯得過於生硬。

重複要素的分布

為了提升畫面的可看性，你可能會想要使用重複要素。這就需要借助羊群（正如這幅畫所作的那樣）、牛群、鳥群、成團的雲朵、花叢、柵欄柱、樹木、岩石、人群等諸如此類的要素。為了呈現畫面的藝術感，重複要素的數量最好是單數，例如：三個、五個或者七個。如果說，在乍看之下不易看清重複要素的具體數量，其數量就無關緊要。

根據你心目中要素自然變化的形態，隨意地組合這些要素。為了實現理想角度，將一些較大的要素放置在前景中，將一些較小的要素放在中景和背景中。將少量的要素放置在一起，並將一個或兩個要素進行單獨放置。我們需要充分考慮到負空間，提升其趣味性。

像這幅圖這樣 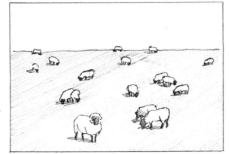 **而不是像這幅圖這樣**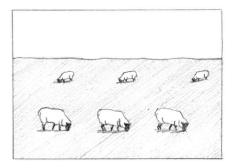

分散平原上的羊群

讓正在吃草的羊群分別面向不同的方向，其中包括偶爾出現的面朝前方的姿態。關於空中的鳥群，一些鳥群正在翱翔，呈現出不同的飛行隊形，另一些鳥群已經降落到地面。再來討論鵝群或鴨群的畫法，較為有趣的畫法是讓其中的一隻埋頭到水中覓食，將其他動物的頸項設定為挺直的狀態。

像這幅圖這樣 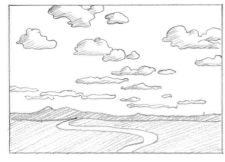 **而不是像這幅圖這樣**

處理成團的雲朵

重複現象經常出現在大自然中。在特定的天氣情況下，擁有類似形態的雲朵有時會排列在地平線周圍，彷彿是正在行軍的棉花球。與其付諸靜態的畫面，不如改變雲朵的形狀和尺寸，至少讓一些雲朵處於畫面上方，讓另一些雲朵處於畫面邊緣的位置。

像這幅圖這樣 **而不是像這幅圖這樣**

擺放數量較多的樹木

你可能會在山脊旁邊，看到像士兵一般挺直站立著的樹林。你需要重新排列樹木的位置，將其以更有趣的形式組合擺放，並且改變它們的原有尺寸。將一棵樹作為畫面的焦點，給其他的樹木增加一些斷枝，同時畫一棵倒在地面上的樹。

利用微妙的綠色，描繪真實的距離感

利用不同程度的柔和的綠色顏料，將共處於一片灰色天空下的前景、中景以及背景區分開來。相較於涼爽的晴天，陰天空氣中的濕度較高，因而對畫面的明暗和色彩造成了更大的影響。

在這種情況下，應該使用明暗值為5和7的灰色軟管顏料。混合群青色、淺鎘黃以及白色顏料，調成基礎的綠色顏料；同時，在其中添加灰色顏料，以此實現想要的微妙效果。

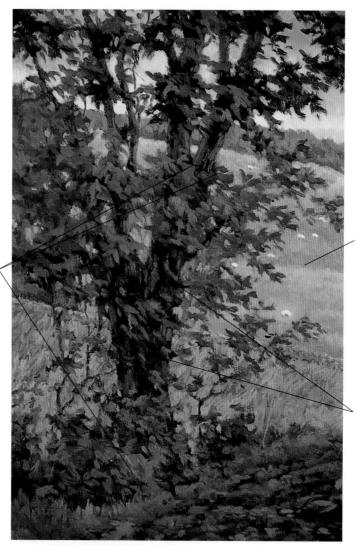

用較淺的、偏冷色調的綠色顏料，描畫出草叢和樹葉的輪廓

隨著綠色區域逐漸向遠方遞進，在綠色顏料中添加更多的灰色顏料。你和背景物體之間的空氣濕度越高，這些物體就應該顯得更偏向於灰色。空氣濕度使深色區域變得更亮，使亮色區域變得更深。將最濃重的深色用於前景中的物體。

在處理前景的時候，將背景中的灰綠色與樹幹、周圍樹葉的較深色調形成對比。使用由酞青綠、克納利紅、深褐色或者淺鎘紅混合而成的顏料，處理畫面中色調最深的部分。

集中注意力於背景的視覺點

空氣濕度不僅使遠處物體的顏色變灰，並且使其邊緣更加柔和。利用混合顏料和虛掉的邊線，描繪村莊房屋和教堂。在分配灰色區域的時候，多畫一些房屋，並在它們周圍畫一些樹木，以此顯示出當地的山區地貌。在白色房屋上增加一些淺灰色，在黑色窗戶上增加一些深灰色。

時刻記住，潮濕氣候對畫面有很大的影響。描畫山坡上的羊群時，不需涉及過多的細節。將羊群自然而隨意地散布在山坡上，根據距離的遠近，逐漸縮小它們的尺寸。利用參考照片，作為你繪畫時的參照。

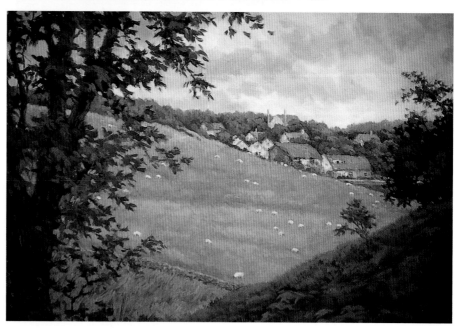

最後潤色

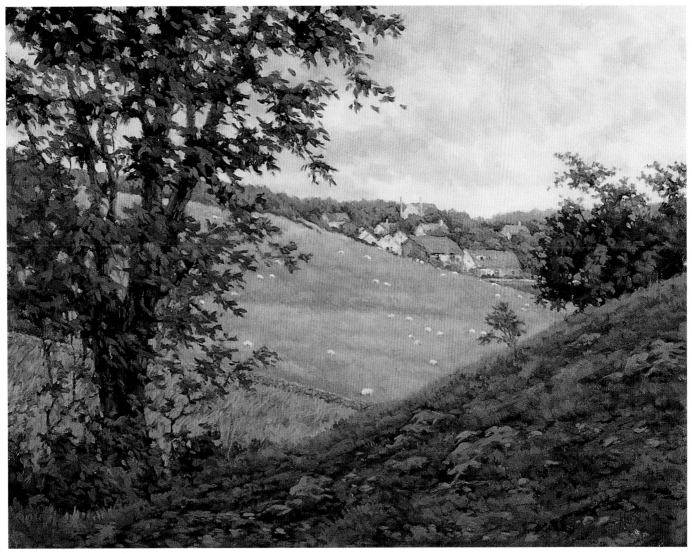

強調下雨天的氛圍

　　在畫面之中，典型的英國鄉村山坡，充滿生命力的對角線設計，完美勾勒出雨天祥和的地域感。觀眾視線從左側進到畫面中，最初他們將被樹木和後側的紅褐色草地之間柔和的明暗對比所吸引。然後，觀眾的注意力跟隨陡峭山坡的輪廓線，落在茂密的矮樹叢上，視線隨之回到村莊和吃草羊群的位置。最後，觀眾的視線沿著樹幹向下移動，重新開始視線移動的過程。

　　在這幅畫作以及後續兩幅對角線構圖的範例畫作中，對角線形成的箭頭均指向畫面的右側。在這三幅畫作中，畫面右側都有視線停留設計，以防對角線構成的箭頭將觀眾視線引導到畫面以外的地方。

沿著野山羊的蹤跡（Along Mountain Goat Trail）
油畫（油畫布）
14×18英寸（36×46釐米）

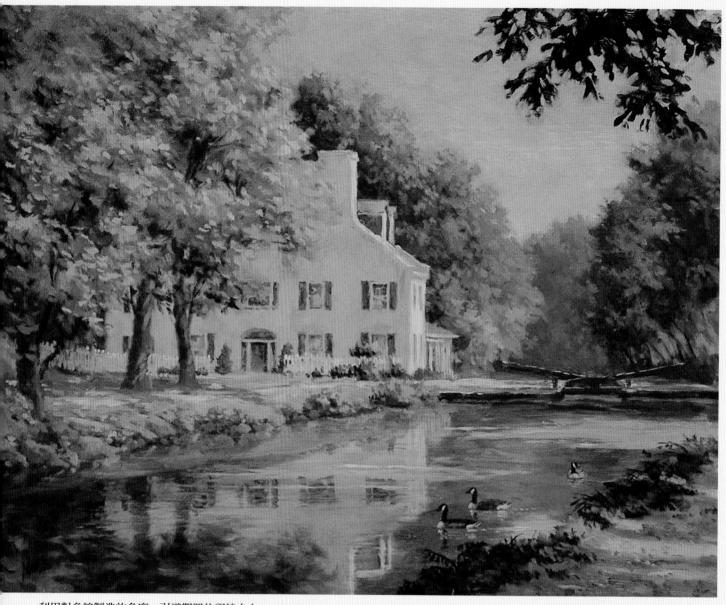

利用對角線製造的角度，引導觀眾的視線走向

　　這幅描繪運河邊景色的畫作最初只是一幅簡單的草圖，最後完成於我
自己的工作室。運河走向的角度與旅店、側面樹木的角度形成了一條對角
線。這些對角線構成的箭頭指向旅店前方閉合的船閘。船閘的左側搖桿將
觀眾的視線引回到旅店的位置。在運河水面游動的鵝群為這座具有歷史感
的旅店增添了些許的特色和氛圍。

六月的旅店（Tavern in June）
油畫（油畫板）
11×14英寸（28×36釐米）

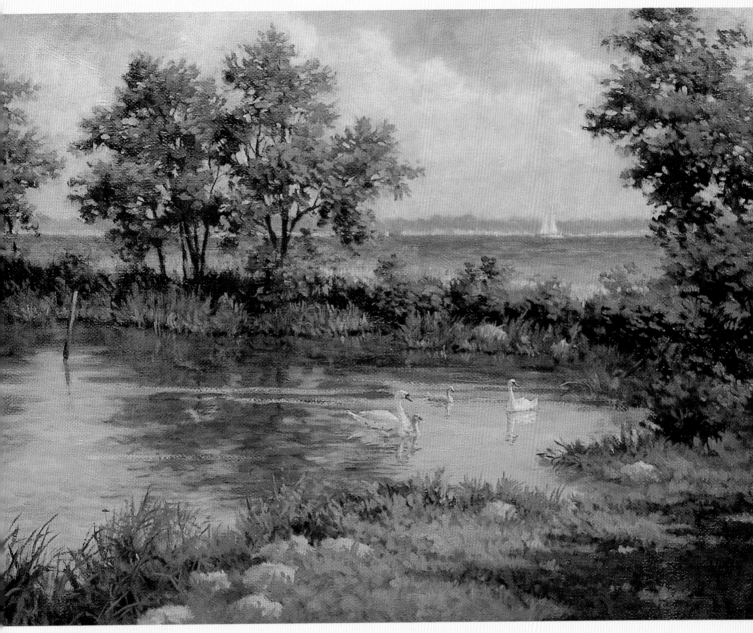

利用對角線，圍攏視覺焦點

　　在海灣的入口處，天鵝家族享受著它們午後的悠游，傾斜的海岸線形
成了畫面的基本構圖。遠處的海岸線以及帆船襯托出水面的平靜氛圍，並
且確保沒有削弱畫面中的強烈對角線構圖。

家族外出（Family Outing）
油畫（油畫布）
12×16英寸（31×41釐米）
私人收藏

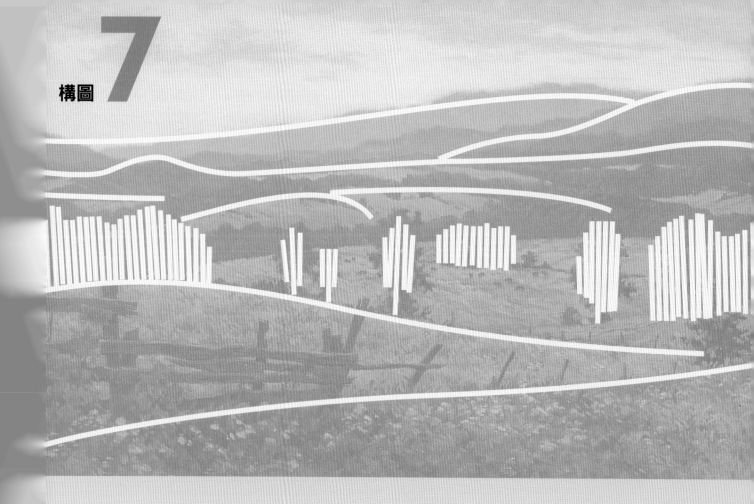

格式構圖

如果全景中缺少明顯的
視覺焦點，則需要使用
格式構圖。

在離家作畫的途中，我曾經遭遇過各種各樣的天氣情況，許多都是不盡理想的天氣狀況。儘管當天的天氣陰沈多風，但是低矮的山丘和遠處的山脈讓我有機會捕捉到山脈漸次向遠方延伸而產生的微妙的色彩變化。由於畫面中缺少了絕對的視覺焦點，因此我決定選擇格式構圖。其中的環環相扣的形狀會有效地加強畫面中的各種色彩和質感。

不斷變化的天空和雲朵預示著即將到來的大風。挑戰之處在於，畫面必須表現出陰沈的天氣，而不是絕望沮喪的氣氛。

對於風景畫家來說，強風可算是最不利於作畫的天氣情況。有些畫家用沙袋來壓住畫架，用大夾子或橡皮繩來固定其他物體。然而，其他的畫家索性選擇放棄作畫。這一天，我還算是比較幸運的，能夠從自己汽車後備箱門觀察全景，免於大風和偶爾掉落的雨滴的持續侵擾。

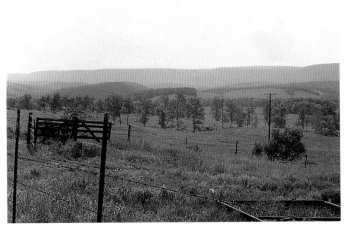 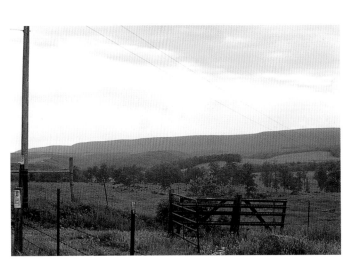

主要參考照片

　　拍攝基本場景,捕捉以不同形狀的山丘和山脈為特徵的高低起伏的鄉村地貌的精髓。

 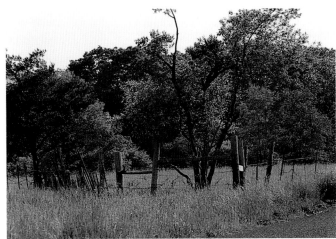

確定圍欄的合理位置

　　拍攝一些鏽蝕的木圍欄,考慮將其放置在畫作終稿中。圍欄不僅有助於提升畫面的氛圍,而且能在構圖上控制觀眾的視線移動。

明暗素描初稿

在畫面右下角畫出包括鏽蝕牛欄在內的場景。老舊的圍欄給畫面增加了縱深感，給前景部分增加了視覺焦點。圍欄的直線與山丘的弧線形成對比。不過，圍欄線條顯得過於平整，會和鄉村地貌的特徵有些衝突，需要進一步的修改。

前景中矮樹叢的直線條平行於投影面，阻礙了觀眾視線進入畫面。

明暗素描二稿

考慮用年久失修破敗不堪的圍欄來代替先前的平整圍欄，將其置於畫面左下角，作為觀眾視線進入畫面的入口。利用右側的灌木叢作為視線的停留點，阻止觀眾視線離開畫面。這些改變糾正了明暗素描初稿中出現的問題，優化了畫面的設計感。將分格的初稿放在畫板上，準備繪製戶外草圖。

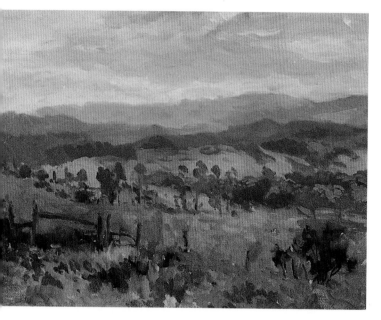

戶外素描

由於格式構圖沒有明顯的視覺焦點，其目標在於捕捉場景的特定氛圍效果以及投射在漸退的草地、樹木、山丘之間光線的微妙差別。由於參考照片無法捕捉到這些微妙的差別，因此顏色精確度在此顯得尤為關鍵。仔細比較顏色樣本，找出準確的色度和明暗值。

混合酞青藍、克納利紅和白色顏料，用以繪製後面的山脈和山丘。將修改過的飽經風霜的木圍欄延伸至畫面左側以外。圍欄引導觀眾視線以及前景中的物體。由於天空和雲朵時刻都在變化中，我必須捕捉到有風天氣情況下的多種雲朵形態。

戶外素描中出現的問題

■ 綠地散髮出單調乏味的氣息，應該在質感和顏色方面有更多的變化。它們需要呈現出環環相扣的形態，互成對角線，清晰表現出前景、中景和背景。

■ 雲朵形狀極其單調，需要結合其他物體的形狀做相應調整。

■ 難點在於，通過調整畫面的基調，使其由陰鬱低落轉至平和安寧，以此愉悅觀眾的心情。

需要更淺的明暗值來　　　山脈的輪廓線應該　　　　　　　　　　　靜止的形態，過多
暗示距離感　　　　　更加陡峭　　　增加新的樹列　　　的平行線條　　　將圍欄與山丘重疊　　　縮小矮樹叢的尺寸

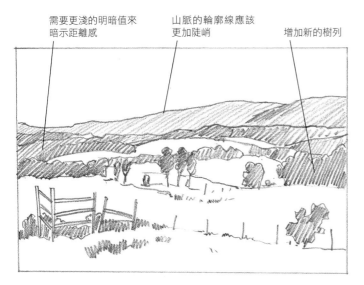 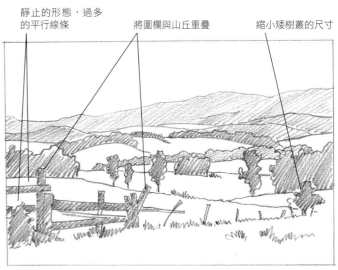

設計解決方案：延伸地平線

　　拉長戶外草圖，強調寂然安靜的感覺。可以減少分配給天空的區域，或者增加草圖每側的空間。針對後一種方法，參考照片提供了充分的信息。這種解決方案保留了三分之一的天空和三分之二的土地的理想空間分割。將作為視線停留點的矮樹叢向右側移動，在上面增加一排樹，使分散的樹木具有整合感，並且增加樹木的多樣性。

設計解決方案：整合畫面中的混雜物體

　　修改山脈的線條，重新調整山丘的形狀，使之呈現環環相扣的形態。將樹木堆疊起來，並適當去掉一些樹木，使觀眾視線能夠更流暢地掃過畫面。嘗試將參考照片中的圍欄顛倒過來。將圍欄向後移動，趨近於光亮區域邊界線上的小樹叢，以此營造縱深感，使觀眾目光更流暢地掃過畫面。

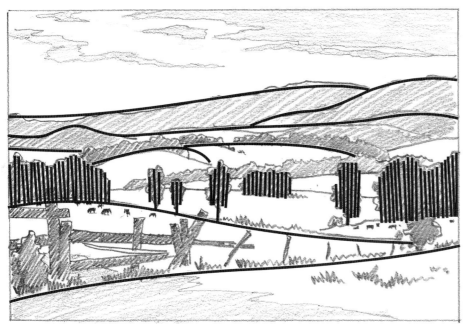

最終的鉛筆素描

　　在與山脈呈現對角線的位置，增加一朵雲。在前景中增加高大樹木造成的深色區域，以此營造畫面氣氛，將觀眾視線引至中景。為了凸顯鄉村風景的特徵，在田地上畫一些放牧的牛群。這些細節會給觀眾帶來驚喜感和愉悅感，有助於營造出畫面中的場所感。

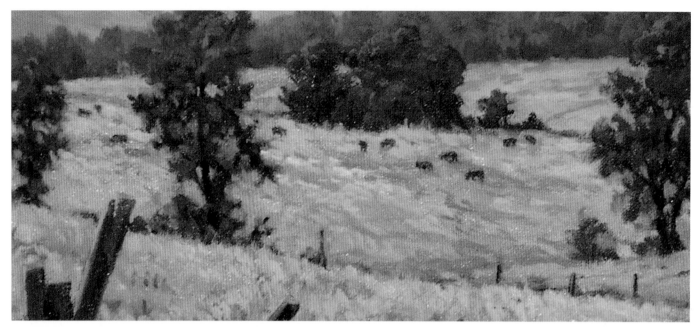

放置牛群

　　在最後的鉛筆畫中，兩塊獨立的草地上分別有牛群在吃草。把牛群畫在保鮮膜上，再將保鮮膜放在乾透的畫紙上，以此嘗試放置牛群的不同位置。比較不同的設計，選擇放置的最佳位置。通過在草地中央畫幾隻牛的方法，足以在不轉移觀眾注意力的前提下，表現出此處有人跡出沒的意圖。

色彩強化

　　用不同顏色的色塊來表現前景中的野花叢。花朵的畫法不必過於清晰準確。目的在於，使觀眾聯想到"哦，是野花"，而非"快看那些金鳳花、雛菊和野胡蘿蔔"。

最後潤色

努力營造出陰沈天氣的氛圍

　　儘管天空在整片大地上投射了一層銀色的光輝，但是溫暖的色彩與山脈、遠處山丘的冷色調的藍色、灰色形成了關鍵對比。用帶有紅色的顏料來繪製數塊草地，同時要考慮到當天的氛圍效果。花朵和紅色山丘的暖色調給畫面增添了幾分韻味。

　　慎重地安排畫面中的各個要素，以正確的方式來表現樹木、山丘、山脈的明暗和色彩；觀眾的視線由此得以順暢地掃過整幅畫面。高低不平的老舊圍欄指向陰鬱天氣籠罩下，擁有諸多混雜物體的全景圖，使得整個畫面實現脫胎換骨的效果，不再像之前戶外草圖的單調乏味。

《山景》（**Mountain View**）
油畫紙/畫板
16×24英寸（41×61釐米）

對風景畫進行進一步的修改，刪除乏味無趣的區域，添加更多的模式圖形

　　在登上高處眺望遠處的山脈時，我發現了這處明顯遭到遺棄的農場，主人的名字叫做理查德。在經過他的允許後，我能夠進入農場，從不同的方向來觀察這座山脈。《理查德的農場》融合了三幅遠景圖，我刪除了大量現實中存在的森林。最終的效果就是：在漸次向後延伸的土地上，坐落著幾座房子、穀倉和遠處山腳下的一座小鎮。

《理查德的農場》（Richard's Farm）
油畫（油畫布）
20×36英寸（51×92釐米）
私人收藏

前景中雲層投射的陰影部分強調了旭日初升時的多種模式圖形

　　這個場景距離我家不到兩英里的路程，是鄉村地區山巒起伏的典型地貌。通過將放牧的羊群置於前景，得到強調的中景部分變成了整幅畫面中的主要視覺焦點。觀眾的視線感受到玉米地和灌溉儲水池——數以百計的加拿大大雁的全年棲身地——的不同質感。遠處的建築物進一步凸顯了畫面中的視覺焦點，以此吸引觀眾的視線。

《七月的田地》（July Fields）
油畫（油畫布）
16×28英寸（41×72釐米）
私人收藏

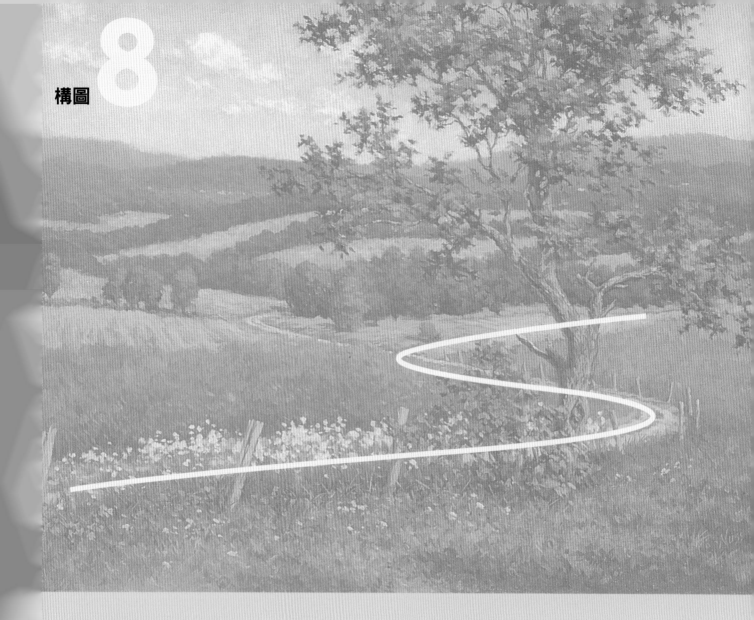

S形構圖

利用S形構圖或Z形構圖，描繪貫穿整幅畫面的曲折蜿蜒的道路、溪流或小徑。這條路徑將引導觀眾的視線進入畫面中。

　　我喜愛夏天。山中的好天氣展現出豐富的色彩和明暗變化，從而激發了我的創作靈感。鮮花的明亮黃色起到了色彩強化的策略效果。在諸多的目標對象中，繪畫的真正挑戰在於：加入哪些要素以及省略哪些要素。

　　我的繪畫對象是山脈、山丘、周邊的土地以及亮黃色的花朵。我想要呈現出清晰視野的全景畫面，避免過於繁茂的樹葉導致場景的模糊化。由於樹木的位置安排需要不少的修改，我準備在畫板上解決這個問題。

全景

　　將照片組合起來，合併成包括樹木、陰影和基本全景在內的廣角畫面。

檢視不同的角度

　　拍攝不同視角的山脈和一些移動的雲朵。

拉近鏡頭，拍攝細節

　　拍攝以樹幹、圍欄和花朵為焦點的細節圖。

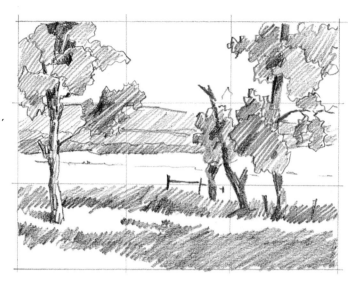

明暗素描初稿

　　畫出樹木的草圖，確定全景的框架，包括全景中的陰影部分。這種安排很有效，但是無法營造出山脈和山丘景色的延伸感。通常來說，它們都被繁茂的樹葉遮擋住了，也就違背了作畫的初衷。

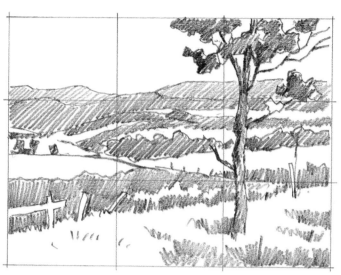

明暗素描二稿

　　只用一棵樹——明暗素描初稿左側的那棵樹。使遠處綿延的山脈呈現出不同的起伏角度，避免造成初稿中呆板靜止的橫向輪廓。放大畫面近處的山丘，製造出畫面中央的視覺焦點。

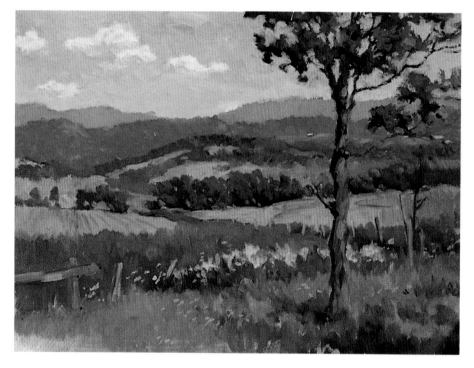

戶外素描

　　首先，畫出樹木和樹葉的深色區域，確定黃色花朵的具體位置。然後，畫出天空、山脈、遠處山丘和圍繞著這些物體而形成的中景區域。但是要注意避免淡化它們的色彩和明暗。將綠色的土地與橙色的土地相互間隔，打破單調感，提升色彩的互補性。此處的挑戰在於，如何以頗具真實感的大氣透視畫法，繪製出畫面中的層次感，以此區分鄉村綠地向遠處延伸過程中的顏色的不同質感。

戶外素描中出現的問題

■ 圍欄顯得有些做作，樹木看似一排電線桿。

■ 黃色花朵的位置過於集中，為使其顯得更加自然，建議將其延伸至畫紙的另一側，並使之散布於草叢之中。

良好的明暗對比　　有效的陰影模式

新的柵欄　　全景的可見性得以提升

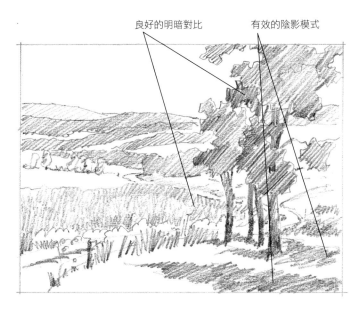

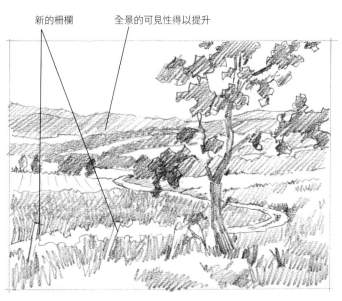

設計解決方案：將樹木置於畫面的邊緣

　　嘗試使用明暗素描初稿中除左側以外的樹木。這些深色的樹木與鄉村的遼闊風景形成鮮明對比。但是樹幹顯得過於筆直，樹葉過於茂密。

設計解決方案：重新放置樹木

　　畫一棵飽經風霜、樹葉稀疏的老樹。在畫面的右下角，將畫面以外看不見的那棵樹木所投射的陰影部分保留下來。在花朵旁邊增加一條蜿蜒的小徑，以此強化S形構圖，給畫面營造出強烈的S形構圖。

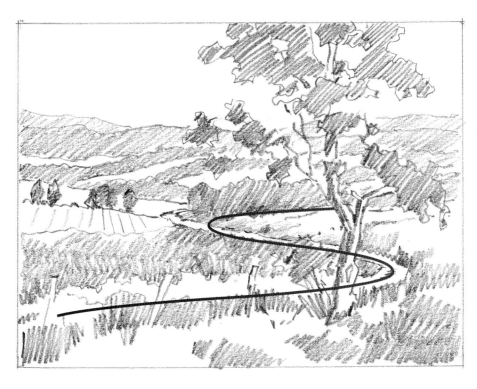

最終的鉛筆素描

　　在先前的草圖上覆蓋一層描圖紙。描畫出樹木的輪廓線條，然後將這張紙翻轉過來，描畫出草圖中的其他部分。這種方式逆轉了樹木的生長方向，從而有效鞏固了畫面框架，使觀眾視線停留在畫面當中。將道路延伸至畫面的左側，在旁邊增加一些新的圍欄。

描繪夏天的綠色

此處是S形構圖的分步示範，重點是風景畫中使用的各種綠色和其他的夏季色彩。綠色可以是畫面中的主色調，關鍵是展現出不同溫度、飽和度和明暗值條件下的不同種類的綠色。根據下一頁列舉的顏色製作色板。

材料：

表面	拉伸過的亞麻纖維畫布
畫筆	羅伯特·塞蒙斯榛形畫筆：8號，6號，4號，2號 ■ 溫莎&牛頓榛形畫筆：2號 溫莎&牛頓圓形畫筆：0號
顏料	鎘橙 ■ 淺鎘紅 ■ 淺鎘黃 ■ 酞青藍 ■ 酞青綠 ■ 克納利紅 ■ 群青色 ■ 白色 ■ 土黃色
其他	軟性葡萄藤炭筆 ■ 腕杖 ■ 碎棉布 ■ 無味松節油 ■ 麗可輔助劑

1 畫草圖

用炭筆，將新畫的圖轉移到畫布上面。首先，一邊擦除炭筆畫的痕跡，一邊用略帶紫色的棕色混合酞青綠和淺鎘紅，畫出陰影區域。用同樣的混合顏料，畫出顏色稍淺或是藍灰色中間調的光亮區域。

2 粗略地畫出顏色基底

遵照戶外草圖中的顏色，從深色畫到淺色，用4號筆勾畫出各個區域。在填塗顏色的時候，選擇比預先選定的最終顏色更深一些的顏色。保留深褐色樹幹的原本顏色。

盡量避免使綠色區域顯得突兀，否則將會喧賓奪主，從而破壞整幅畫作的效果。用混合了酞青綠、克納利紅和白色的冷色調藍灰色來描繪背景中的山巒部分。按照由遠及近的順序，在山脈和山丘的顏色基礎上逐漸添加淺鎘黃。最暖色的綠色將出現在前景中。參考反面的色板，選擇不同的混合顏料，同時加入白色顏料，用以調製出不同的色調。在畫面左上角的部分，繪製一朵即將離開畫面範圍的雲朵，增強畫面的多樣性。

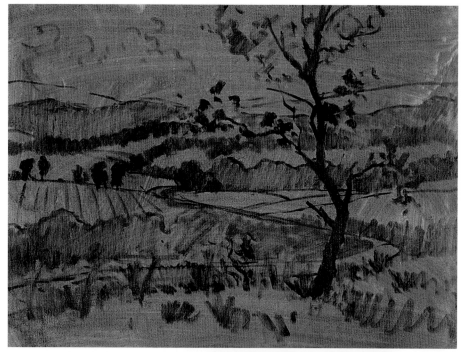

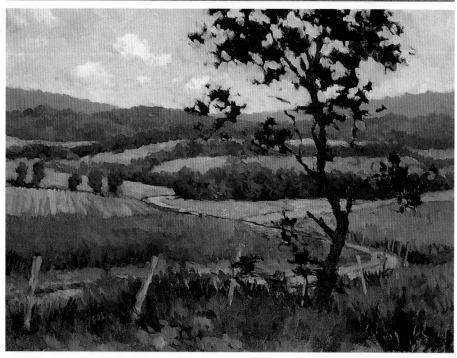

混合風景畫中的綠色和褐色

　　利用有限的顏料，你就可以混合出畫面中的各種綠色和褐色。在基本的群青色、酞青藍和酞青綠當中，或多或少地加入顏料盤上的其他顏色——以及創造其他色調的白色——以此調製出豐富多樣的色調。利用色板，嘗試其他的顏色混合方式。

　　以下列舉了一些調製基本色的具體建議：

- 群青色是風景畫中最常用於調製綠色的顏料，它是許多暖色調和冷色調綠色的基本色，可用於冷的陰影區域和暖色的光亮區域。

- 酞青藍是常用的藍色顏料，可用於調製變化頗多的綠色和褐色。如果在其中添加白色顏料，可用於繪製藍天，會實現栩栩如生的效果。對於雲團形成的陰影區域，可以使用酞青藍、淺鍋紅以及白色顏料混合而成的灰色。

- 由於酞青綠的飽和度較高，所以這是最難使用的一種顏色。對待它就如同對待香草：儘管味道可口，但是適度取用即可，多則成災。因此，切勿貪多。使用酞青綠的秘訣在於：從其他顏色開始著手，隨後添加適量的酞青綠。
 例如：在白色顏料中加入少許酞青綠，可用於繪製地平線以上的天空顏色。在克納利紅裡面加入酞青綠，即可調製出深邃且富有層次感的黑色。

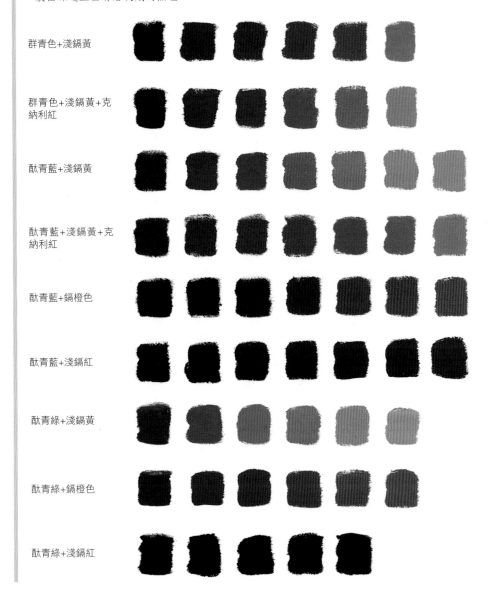

群青色+淺鍋黃

群青色+淺鍋黃+克納利紅

酞青藍+淺鍋黃

酞青藍+淺鍋黃+克納利紅

酞青藍+鍋橙色

酞青藍+淺鍋紅

酞青綠+淺鍋黃

酞青綠+鍋橙色

酞青綠+淺鍋紅

3 繪製樹木

由於這棵樹位於畫面中的陰影區域，所以應該先畫出這棵樹，隨後在其周圍添加更加明亮的色彩。在群青的色板中選擇冷色調的紫綠色，用以填充樹葉的陰影區域。適度保留最初填充的顏色，用以增強畫面色彩的多樣性。在考慮到光源位置的前提下，採用明暗值為中間調和較淺的綠色顏料，將其與更深的顏料混合。採用酞青藍色板中的褐色，用來拉寬、拉長樹枝和樹幹的部分。

利用小樹枝和大樹枝，將樹葉和樹幹連成一體。上方樹枝的樹皮多數處在樹葉所投射的陰影區域。畫出一些透過樹葉投射下來的光點。樹木的主幹全部暴露在陽光下，因此樹幹扭曲的枝節處應該充分展現出粗糙的質感。

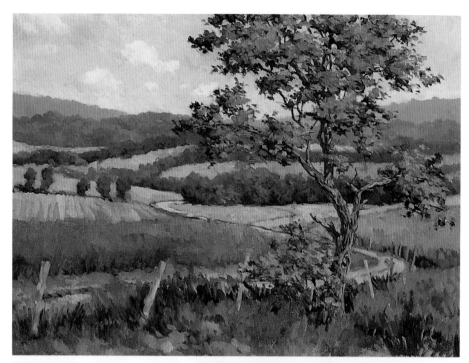

4 細化天空、雲朵和山脈

用淺灰色來描繪雲朵的陰影區域。使用另一支畫筆，用摻有土黃色的白色顏料來繪製雲朵的光亮區域。用第三支畫筆蘸取天空的顏色，在雲朵的周圍填塗色彩，並在落筆的時候使雲朵的邊緣部分顯得更柔和，使雲朵呈現出不同的形態。在樹葉的背後畫一朵雲，使畫面變得更自然。保持雲朵邊緣的柔和感。

在天空中增加其他的色彩，營造出特定的氛圍。混合酞青綠和土黃色，用以繪製山脈的上方部分；處理畫面右側、面向光源的部分時，所用顏色的明暗值應該更淺一些。混合酞青綠、克納利紅和白色混合出明暗值為5的灰色顏料，用以描繪山脈的上邊緣。趁著顏料尚未乾透的時候，將其混合到天空的顏色中。採用小幅度的垂直筆觸，將天空的顏色逐漸融入到山脈的顏色當中，反之亦然。

選擇與天空相配的顏色，描繪樹葉塊面的周圍區域，勾勒出樹葉的外緣，並且暗示了樹葉繁茂的區域。隨後，描繪出樹葉間不規則形狀的天空間隙，使之呈現出自然的網狀結構。可以用乾筆法來製造出柔和邊緣的效果。由於樹葉和空氣的密度造成了模糊的畫面效果，因此在繪製這些天空間隙的過程中，越小的部分應該採用越深的顏色。

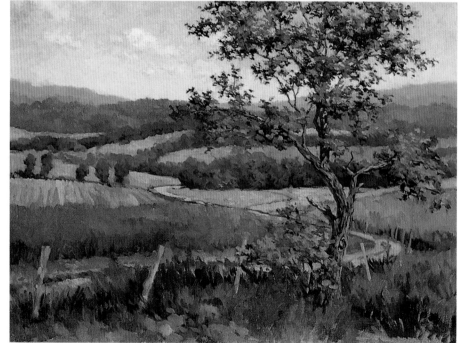

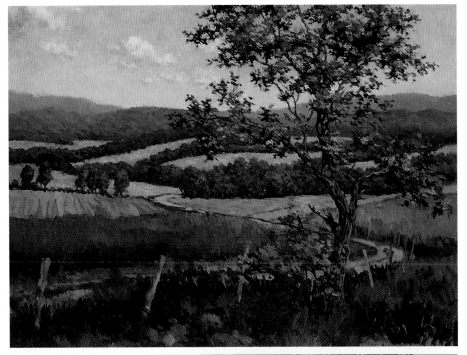

5 描繪山脈和遠處的山丘

繼續用酞青綠、克納利紅和白色混合而成的灰色顏料來繪製遠處的山脈。可以使用其他混合而成的顏色，以實現顏色的多樣化，但要保證所用顏色屬於冷色調的藍色和灰色。如有需要，可以適度誇大冷色，使前景中的樹木凸顯現出來。在逐漸畫向前景的過程中，在風景色彩中添加少量的黃色顏料，以保證大氣透視畫法的準確性。保持邊緣部分的柔和感。

6 描繪中景區域

逐漸畫向前景的部分，顏色飽和度逐漸提升，更加偏向黃色，使用範圍更廣的明暗值。加入其他的顏色，以保持綠色區域的多樣性。參考陰影區域的色板，在明亮區域內的綠色中添加橙色、赭石色以及粉色顏料。

將真正的綠色顏料減少到最低程度，並使其盡量靠近藍色。由於畫面中的平面接收了許多天空反射來的藍色光，因此要保留這種帶有藍色的效果，並將它們畫得更偏向藍色或者橙色，以此避免明亮的綠色。

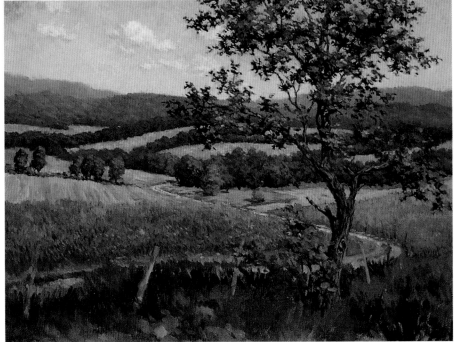

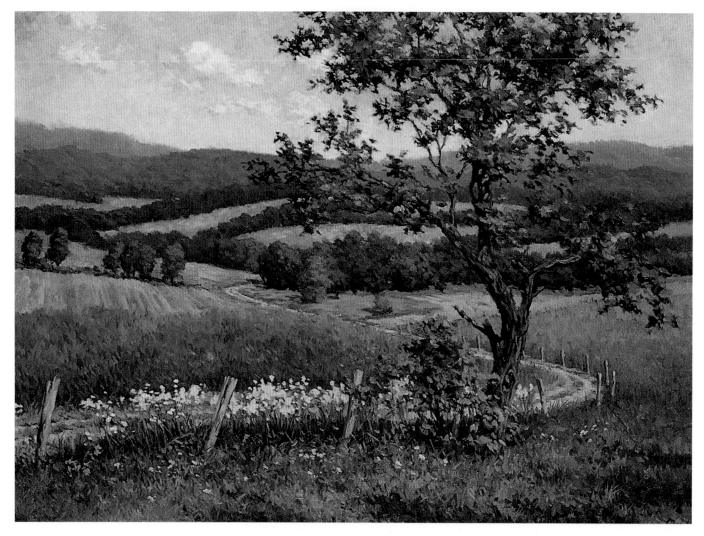

7 描繪前景區域

從軟管中擠出淺鍋黃的顏料，首先描畫出黃色的花朵，然後圍繞這些花朵來勾畫周圍的區域。稍微露出花朵和莖乾以下的曲折小徑。在小徑的左後側添加更多的雜草和花朵，作為觀眾視線的停留點。使用2號的皇家榛形畫筆，描繪較為精細的草葉部分。

在前景的草地上點綴一些橙色的筆觸，以此暗示枯黃的草葉。將黃色的花朵散布在前景的草地之中，從而實現色彩強化的目的。利用群青色、鍋橙色和少量白色，調製出冷色調以描繪陰影區域中的圍欄。在相同的顏色中添加更多的橙色和白色，用以描繪陽光照射的區域。

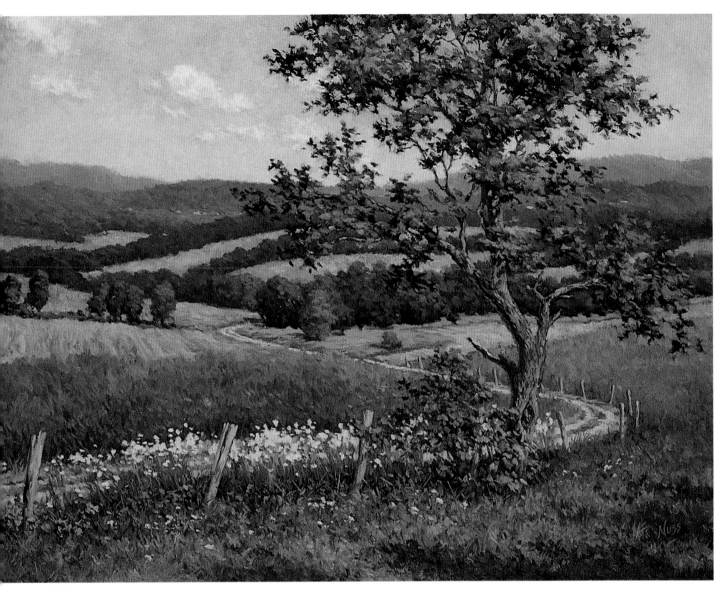

8 最後的潤色

凸顯出樹幹的紋理質感，完成畫作中最後的光亮區域和色彩強化。利用各種明暗變化，描繪出樹皮的粗糙質感。為使樹幹看起來較圓潤，以橙色混合木質素以及鎘橙色，在樹幹的背光面完成反射光的區域。畫一些分散的樹葉，淡化花莖的顏色。利用明暗值為5的灰色，暗示山脊處的一些屋頂。

這幅畫作呈現出夏日美景的愉悅氛圍，描繪了柔軟的草地和耕種過的田地。觀眾可以明顯感受到清涼的山間清風沿著曲折的徑道輕輕拂過，將夏日的煩悶感一掃而空。明亮的黃色花朵瞬間抓住了觀眾的眼球。觀眾視線從畫面中S形徑道的底部進入到畫面中，隨即沿著小徑本身的走向掃視過整幅圖畫，欣賞農田和遠處的山脈。由於在經歷風霜的老樹上，樹葉基本集中於樹冠，因此全景基本處於清晰可見的狀態。

跳躍式的山谷（Skip Back Hollow）
油畫（油畫布）
18×24英寸（46×61釐米）

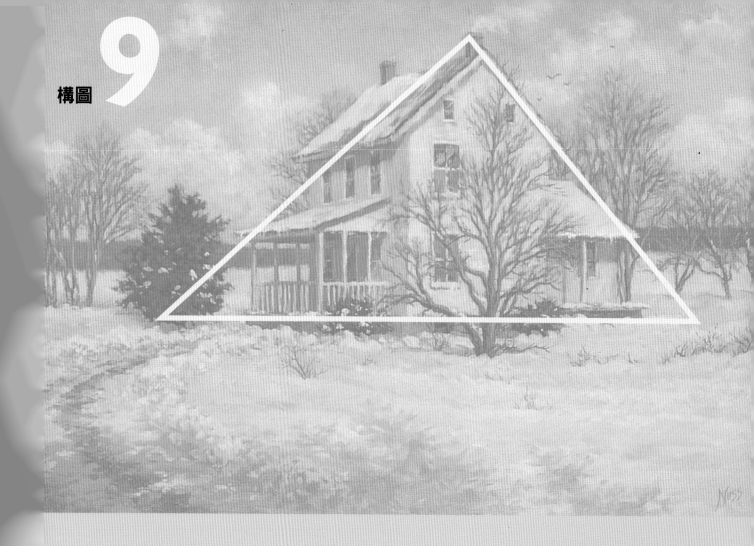

三角構圖

利用三角構圖或金字塔形形構圖，將各要素置於經典構圖模式中，以顯示出畫面的力度和一致性。

受到近來落雪的啟發，我決定去探索住家附近的鄉村，以皚皚白雪的景象為作畫的對象。儘管雪地場景中有許多不同色彩的陰影區域，但是它們並不易於接近。在這樣寒冷的冬日，我需要尋找一處停車地點使我得以在駕駛座上作畫，同時將速寫工具箱抵在方向盤上。

隨後，我的目光落到了路邊頗有韻味的老式農舍上，燦爛的陽光落在黃色的壁面上。道路對面的空曠地面給我提供了所需的保護措施。儘管處在陰影中，我仍能獲得良好的視野，並且避免了在這條冰雪漸漸融化的道路上飛馳而過的汽車和卡車的危險。該場景提供了足夠多的要素，因此我可以在工作室裡完成基本的畫面結構。

參考照片

整體場景

　　拍攝農舍左右以及附屬建築物的場景。

另一個雪地場景

　　參考此前拍攝的照片，完成最終畫面中的雪景部分。

包括周邊地區

　　鏡頭包括馬路對面的農舍，可以用作常綠植物和融化冰雪的參考物。

明暗素描初稿

首先，只畫農舍、遮蓋起來的工具以及雞舍。移除干擾性的要素、紅色穀倉、小型筒倉和車輛。這種安排不容易引導觀眾視線進到畫面中。由於農舍朝向外側，因此觀眾可能會困惑於應該看向何處。除此以外，畫面只有中景，缺少前景和背景。

明暗素描二稿

去掉附屬建築物，將農舍置於畫面偏右的位置，對著夾雜積雪的大片綠地。用背景中隱約出現的山丘，取代此前的附屬建築物。將電線桿作為前景中的視覺焦點，打破樹的空間結構，提升比例感。

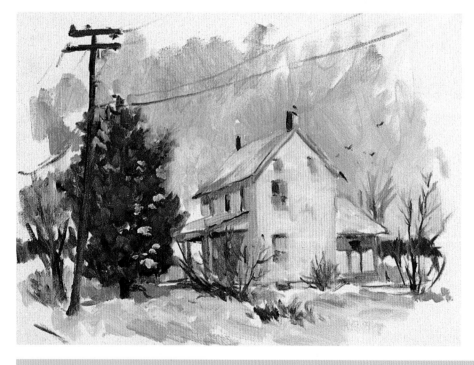

戶外素描

農舍的淺金色陽光與冬日天空的群青色、深綠色的樹葉形成了鮮明對比。強調雪地上的少數陰影，用微妙的藍色和薰衣草色準確地繪製出陰影部分。捕捉到雪地平面上的藍色天空倒影。

戶外素描中出現的問題

戶外素描的基本問題在於，尺寸上相當的常綠植物和農舍正在搶奪觀眾的注意力。通過縮小樹木尺寸，將焦點集中在農舍上，三角構圖解決了如何安排剩餘要素的問題。

雪地上的陰影部分需要提升明暗對比和戲劇感。

解決設計問題，完成最終構圖

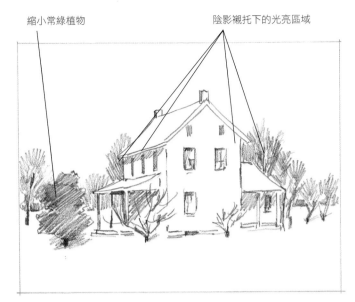

縮小常綠植物　　　　　　陰影襯托下的光亮區域

設計解決方案：建立三角結構

　　將主要的元素置於三角構圖，農舍基本位於中央，周邊物體處於次要的位置。

　　調整樹木尺寸，將其縮小成灌木叢，以襯托出農舍的顯要位置。將干擾視線集中的電線桿從畫面中移除。漸漸隱去農舍後面的樹木，以此強調淺黃色。在農舍側面增加一扇窗戶，以此增加視覺焦點。

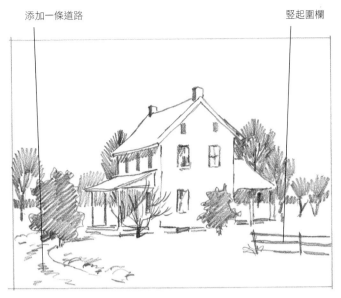

添加一條道路　　　　　　　　　　竪起圍欄

設計解決方案：根據參考照片，添加相關要素

　　為使觀眾視線順暢地進入畫面中，添加一條通往農舍的積雪道路。在右側畫一排圍欄，作為前景中的焦點，並將房屋側邊的雜亂灌木叢換做常綠植物。建議使用與戶外草圖相當比例的16x20英寸（41x51釐米）的油畫布。

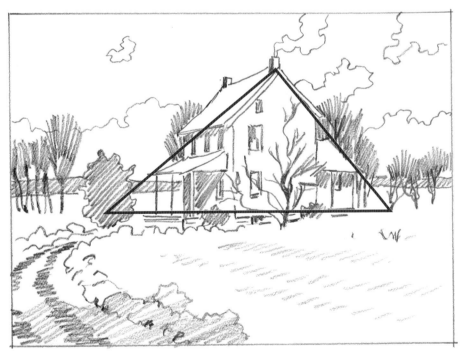

最終的鉛筆素描

　　為避免畫面產生擁擠感，或使畫面看起來像是農舍的素描畫，減少邊線以內的主要元素。在農舍兩側添加更多的樹木，擴大前景的空間，將最後的比例調整為14×20英寸（36×51釐米）。

　　擴大後的前景區域提供了無限可能性。不過，圍欄仍有干擾作用。用收割過的土地來取代圍欄，製造出微妙的前景質感。在積雪覆蓋的道路上，畫出樹木投射在地面的陰影。將遮掩住部分門廊的雜亂灌木叢換成房屋側面的樹葉稀疏的樹木。

　　將一張參考照片中的兩棵常綠植物移至此處：一棵放在樹葉稀疏的樹木位置，另一棵放在房屋的後側位置。這種新的風景畫設計表明，前廊需要輪廓分明的欄桿和扶手。對於最後潤色來說，在畫面中增加戶外草圖中出現的雲堤、煙囪冒出的煙霧以及飛鳥。此外，還需要進一步修改鉛筆畫以及參考材料的遠景透視。

描繪雪的本質

三角構圖的分步示範主要集中在繪畫雪地的微妙變化，尤其是在晴天變得相當明顯的處於陰影中的藍色和紫羅蘭色。

材料：

表面	拉伸過的亞麻纖維畫布，18×24英寸（46×61釐米）
畫筆	羅伯特·塞蒙斯榛形畫筆：8號，6號，4號，2號 ▪ 溫莎&牛頓榛形畫筆：2號 溫莎&牛頓圓形畫筆：0號
顏料	鎘橙 ▪ 淺鎘紅 ▪ 淺鎘黃 ▪ 酞青藍 ▪ 酞青綠 ▪ 克納利紅 ▪ 群青色 ▪ 白色 ▪ 土黃色
其他	軟性葡萄藤炭筆 ▪ 腕杖 ▪ 碎棉布 ▪ 無味松節油 ▪ 麗可輔助劑

1 塗抹顏色基底

素描畫轉移到畫布上。用白色和少量的酞青綠在地平線附近描繪天空的部分。隨著天空逐漸向著最高點遞進，先用酞青藍和白色，再用群青色和白色。用土黃色和白色顏料來描繪農舍的部分。在農舍的屋簷下、門廊下、窗沿下的陰影部分增加紫色的顏料。

用白色顏料混合酞青綠、酞青藍、群青色，描繪雪地平面隱約顯現的藍色陰影。用酞青藍、淺鎘紅和白色調出偏灰色的褐色顏料，大致畫出光禿禿的樹木輪廓、殘留的玉米田和道路。

描繪常綠植物，首先用酞青綠、克納利紅畫出陰影區域，然後用酞青綠、淺鎘紅混合而成的稍淺的顏色來描繪樹幹的部分。

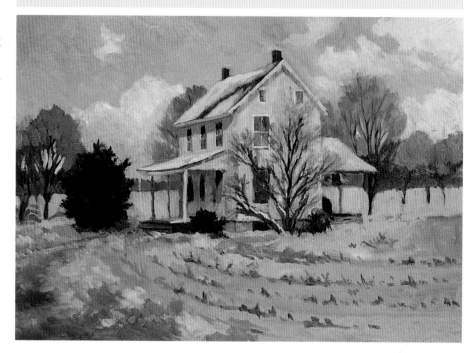

描繪雪景

如果描繪晴天的雪景，很容易看到陰影中出現明顯的藍色和紫羅蘭色。確保所有陰影區域都使用了這些顏色。記住以下的原則，以求準確描繪出雪景。

- **光亮區域的明暗色彩**：儘管白色就是白色，你還是應該使用稍微帶有藍色的、明暗值為3的白色顏料來描繪雪景平面。這個平面呈現出天空投射的藍色，用冷色調的顏色來描繪該區域，為可見的白色加亮區留出空間。

- **陰影區域的明暗色彩**：由於陰影區域通常比光亮區域深兩個明暗值，使用明暗值為5的顏料來描繪平面上的藍色和紫色陰影。垂直平面使用的明暗值應該更深一個值。

- **加亮區**：針對陽光照射的雪地，使用明暗值為1~2的白色和土黃色。

- **多雲天氣下的畫法**：雪地陰影區域不再呈現出藍色和紫羅蘭色，而是呈現出不同層次的灰色。

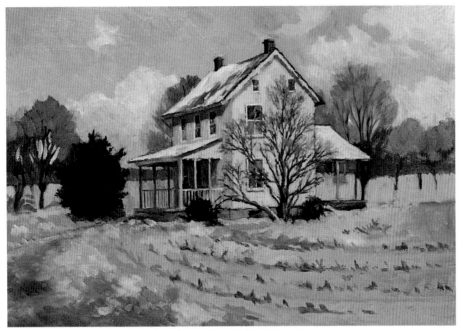

2 房屋、門廊和田地進行精細加工

在進一步處理之前，檢查素描畫以及房屋部分的透視畫法。用淺鎘紅重新描繪房屋部分。用淺鎘紅、酞青藍和白色顏料混合而成的明暗值為7的棕色顏料來重新描繪房屋側邊的光禿禿的樹木。簡單一筆，勾勒出細小的樹枝，並用棕色描繪較光亮的陰影部分。

用白色和土黃色來描繪房屋的受光面，用房屋的顏色來描繪樹枝和樹幹。然後，一支畫筆使用樹枝的顏色，另一支畫筆使用房屋的顏色，以來回塗抹的方式，融合樹枝的邊緣部分。利用描繪天空間隙的方式，處理樹枝間露出來的房屋的較大面積。區別在於：這些並不是天空間隙，而是房屋間隙。

在前廊兩側分別添加立柱和圍欄。將新窗戶、前門與二層樓的三扇窗戶對齊。在描繪煙囪的深色區域時，在淺鎘紅中添加酞青藍，以加深其顏色，使其成為冷色調；在描繪煙囪的淺色區域時，在淺鎘紅中添加白色和土黃色，以淺化其顏色，使其成為暖色調。在處理屋頂的過程中，混合酞青藍、淺鎘紅、白色，將這種冷色調的灰色顏料運用於屋頂的部分，隨後描繪剩下的雪景部分。

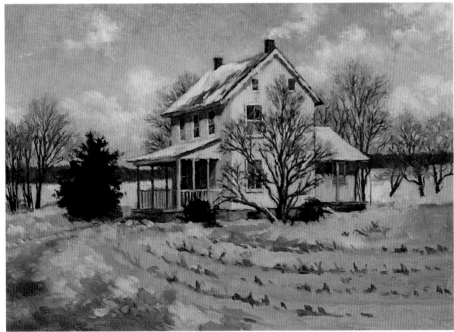

3 進一步加工風景畫

用白色和土黃色來描繪雲朵、煙囪冒出煙霧的光亮平面。用灰色顏料（混合酞青藍、淺鎘紅和白色）來描繪雲朵的陰影區域。將天空和雲朵顏色輕柔地融進樹木的枝幹中間。將樹枝顏色融進這些顏色中，以實現兩個區域的柔和過渡。

重疊屋頂邊緣和煙囪部分，利用天空顏色柔化邊緣區域。用雲朵顏色來描繪常綠灌木的輪廓。使用2號的溫莎&紐頓榛形畫筆來描繪樹木的部分，混合酞青藍、淺鎘紅以及白色以調出明暗值更深、更偏向紅色的顏料，用以描繪樹幹的部分。向上畫至纖細的樹枝時，隨著樹枝越來越細，使用的顏料也要越來越淺。隨後，使用明暗值為6的相 同顏色來描繪背景中的成排樹木，不過需要稍微調整顏色，確保成排的樹木呈現出不同層次的顏色。

4 描繪雪地

描繪雪地時，首先處理明暗值最淺的區域，然後處理其中的陰影區域。用更淺的明暗值來表現果樹的輪廓，移除突兀的邊緣線條。

在中景部分的樹上增加陽光照射下的光亮區域。隨後畫出積雪，以區分不同的區域——在常綠植物上以及在足以承受積雪重量的粗壯枝幹上描繪田地上鏟雪後留下的痕跡，表現出畫面外樹幹投射在田地上的陰影。

5 精細加工

去掉干擾性很強的玉米田，用相應的顏料將其覆蓋，同時保留一些波紋狀的深淺變化。這些位置可強化畫面外的常綠植物投射在雪地上的陰影效果。

強化樹木後面的低矮雲朵，明確雲朵之間的間隙，將樹枝畫得更纖細一些。在樹頂處刷一層雲朵的顏色，使其更顯柔和。亮化雲朵上面的光亮部分，尤其是天藍色旁邊的雲朵，從而實現更加鮮明的對比。

根據戶外草圖，亮化農舍的側面區域，重新描繪樹枝輪廓，使其形態更加優美。添加一些樹枝，向上延伸至屋頂的位置。為了實現更加逼真的透視效果，在煙囪的光亮側面增加少量的淺鎘紅，以酞青藍稀釋，從而使色調偏向冷色調。

添加一些盤旋在屋頂的深灰色飛鳥，確保它們呈現出不同的動作形態和大小。使用二號的溫莎&牛頓榛形畫筆以及酞青藍、淺鎘紅、白色混合而成的灰色顏料。

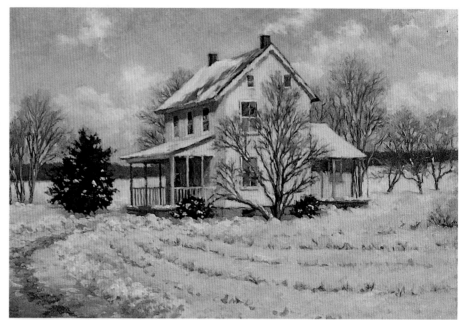

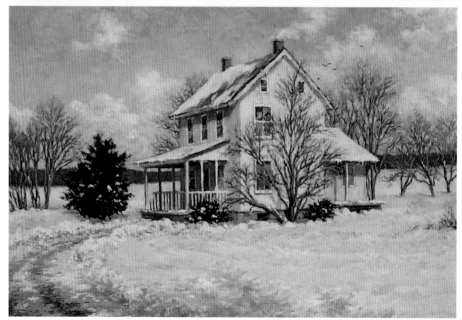

經久不衰的經典構圖

經典三角構圖最早在16世紀的時候就被畫家李奧納多・達文西所使用，他將群體像置於金字塔形結構。拉斐爾受到他的影響，多次採用三角構圖來描繪聖母和聖子。

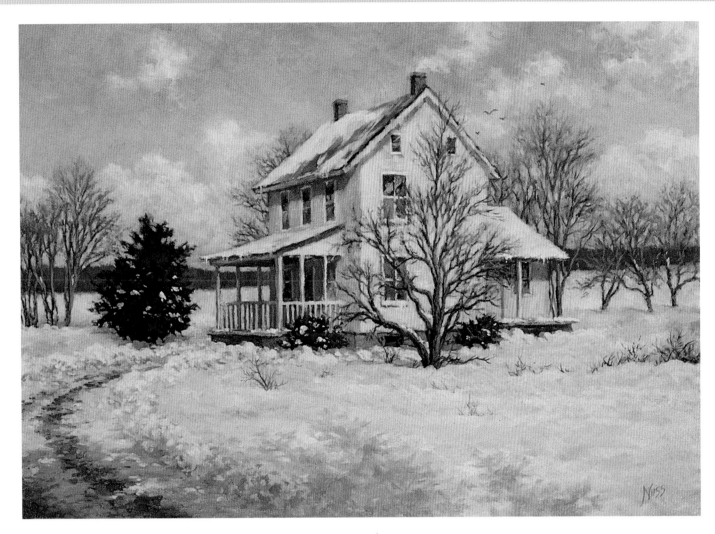

6 最後潤色

作為最後的調整，將樹木向你所在的方向移動，延長樹幹的長度，擴大樹木與農舍間的空間，同時分散處理前景中的雪地部分。將雪堆在樹幹的周圍，確保此處有適當的陰影區域。在農舍附近和田地裡添加高低不平的矮樹叢以及雜草堆。

這間農舍——整幅畫作的基礎——集中了次要的視覺中心。觀眾的視線通過田地上耕作過的痕跡進入畫面，隨後移至前面的門廊位置。在這個位置，觀眾開始注意到畫面中的其他區域：常綠植物上的積雪、房頂上的雪痕、暗示此處有人煙的煙囪中冒出的煙霧以及一些盤旋飛翔的鳥類。接下來，觀眾的視線沿著樹幹向下移動，經過門廊和三棵果樹，最後離開畫面。

雪地中的影子（Shadows in the Snow)
油畫（油畫布）
14×20英寸（36×51釐米）

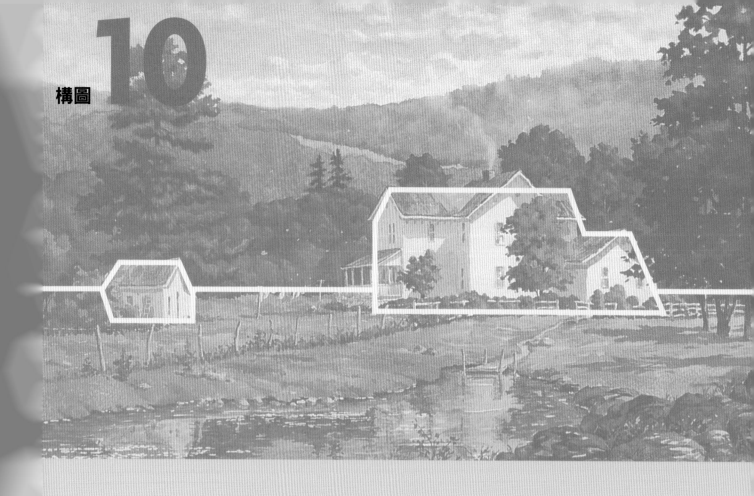

桿秤構圖

這種構圖也被稱為蹺蹺板構圖,以想像中的支點來平衡塊面。畫面中央的大塊面與靠近畫面邊緣的小塊面形成平衡的效果。如果畫面中有一大一小的相似物體,應該使用這種構圖。

在一次七天的旅行中,我與友人前往風景如畫的山區中的阿米什人農場。農場的白色建築使我的靈感迸發。在現代社會的忙碌生活中,我們已經很難看到這種鄉村淳樸簡單的生活圖景。

塗成白色的建築物顯得格外醒目,與風景中冷色調的綠色形成鮮明對比。它們都顯得純淨而清新,還有十分有趣的、蘊含了多種色彩的陰影部分。灰色和紅色的建築物無法與背景形成鮮明對比,很難達到理想效果。不過,它們在雪景或天空襯托下顯得效果不錯。

最大的問題是,如果聚焦在畫面中牛群和雜物堆中間的農舍,會產生何種畫面效果。我甚至考慮過,以牛群為對象來作畫。由於我們不被允許進入農場,無法近距離觀察作畫對象。為了描繪出鄉村的美妙景色,我們幾個人只得將畫架架在道路兩側。

基本場景

　　將房屋與周邊的
山區景色隔離開來，
表現出畫面以外的樹
木投射下來的陰影。

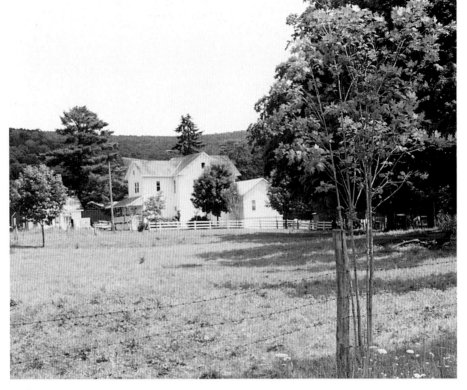

柵欄和房屋的細節

　　鏡頭聚焦在後邊門廊上，捕捉柵欄、格架、後面窗戶的細節。忽略那
些牛群，它們可能會增加畫面的雜亂感。

棚屋和晾衣繩架

　　鏡頭對準樹後的棚屋和晾衣繩架。忽略紅色穀倉和牛群。

素描初稿

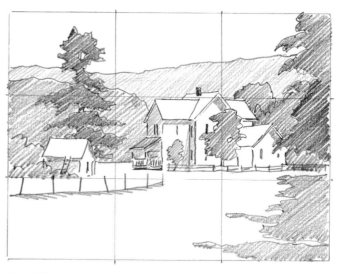

明暗素描初稿

　　由於白色農舍是畫面中的主要視覺焦點，並且相當的整潔有序，因此需要將其置於畫面中央。不過，儘管畫面四角各有不同，這種安排可能會造成靜止呆板的效果。畫面外的樹木所投射的手指形狀的陰影只給前景製造了極少的視覺焦點。為使該區域更加有趣，還需要畫出更多的陰影。

明暗素描二稿

　　擴大視野，以包含更多的要素。但要去掉紅色穀倉和其他出現在參考照片中的混亂元素。將注意力集中在白色建築所形成的桿秤構圖：在左側增加一處棚屋，將其轉向畫面中的向光面。在農舍屋頂上增加一處煙囪，作為一處彩色的亮點。在背景中，調整山脈的角度，去掉屋後孤零零的那棵樹。沿著水溝的位置，增加一些圍欄。重新調整樹木的陰影，採用更加柔和的設計。

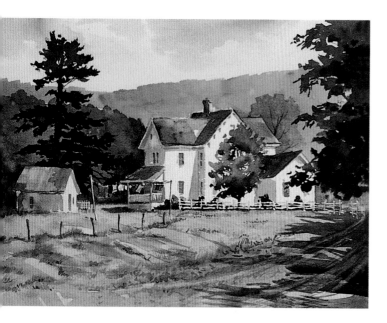

戶外素描

　　增加其他要素，例如掛在繩上的衣物，以此在視覺上將房屋連成一片。利用白色柵欄和門廊附近的白色尖木樁，製造出一種視覺上的韻律感。去掉房前的小樹。確保用準確的筆法來描繪房屋的部分，它會展現出相對房屋輪廓線的透視效果。用牙籤給柵欄、晾衣繩、晾衣桿上色。

　　用輕柔的筆觸，從上到下進行塗色。描繪天空、山脈以及樹木。房屋和棚屋暫不上色。按照從上到下的順序來描繪深色的松樹。不斷添加不同的顏色，使其保持潮濕的狀態，並且從上到下地迅速移動。用更深的顏色來處理樹幹的部分。用同樣的方法來處理其他的樹木。用冷色調的藍紫色陰影來確定房屋、棚屋、柵欄的輪廓。在最後加強效果的時候，用明亮的紅色來描繪晾曬的衣物，呼應煙囪上的紅色。

戶外素描中出現的問題

■ 戶外素描的基本問題在於：前景缺乏趣味性。去掉如此多的雜亂物體後，這塊區域現在顯得有些空曠。可以考慮除了坑坑窪窪的道路以外的其他選擇。

■ 在背景整幅素描看起來過於擁擠，畫面中的元素過多，容易造成觀眾的困惑，而且右上角存在未解決的問題。

■ 考慮改變這幅畫所表現的季節。白色房屋會在金黃色的秋季景色的襯托下顯得熠熠生輝。

更深的陰影　　更少的前景

增加松樹　　用樹木來打破白色區域的形狀　　打開一扇門

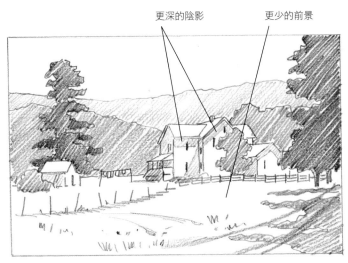 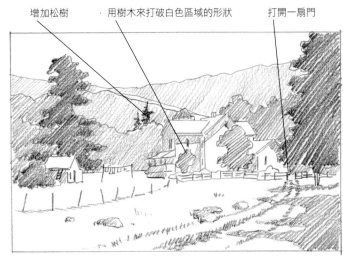

設計解決方案：分散要素

　　增加建築物之間的空間，延長場景的寬度，以此營造更純淨的鄉村風貌。保持桿秤構圖的動感，將房屋——較大的要素——保留在中央區域，並將棚屋置於畫面邊緣的附近，以實現畫面的平衡感。這種安排隔離了晾曬的衣物，吸引了更多的注意力。

設計解決方案：重新設計山脈的輪廓線，嘗試增加一條道路

　　增加一些較高的山脈，並且形成有效的對角線，以更好地表現出距離感。將坑坑窪窪的草地改成非蔓延式的泥土路，將觀眾視線引向房屋旁邊打開的門。

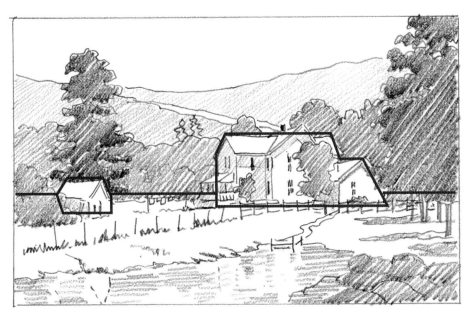

最終的鉛筆素描

　　調整前景部分，用周邊都是岩石雜草的池塘來取代這條道路。柔和的倒影有利於營造畫面的靜謐氛圍。搖晃的碼頭連接著一條蜿蜒的道路，引導觀眾視線走向房屋一側打開的門。將晾曬的衣物置於畫面右側，離開房屋和棚屋中間的區域。在畫面右側增加一些樹幹。

將季節從春季轉換成秋季

分步示範的要點在於：將白色農舍、棚屋與新調整的秋季樹葉的溫暖色調形成鮮明的對比。你還要練習在不使用參考照片的情況下描繪水面的真實倒影。

材料：	
表面	阿詩水彩紙140磅（300克）冷壓水彩畫紙，事先拉伸，12×19英寸（31×49釐米）
畫筆	溫莎&牛頓7系列畫筆：3號，5號，7號，9號 ▪ 塗抹畫筆
顏料	深褐色 ▪ 鎘橙色 ▪ 淺鎘紅 ▪ 中鎘黃天藍色 ▪ 氧化鉻綠 ▪ 鈷藍色 ▪ 佩恩灰 ▪ 酞青藍 ▪ 酞青綠 ▪ 克納利紅 ▪ 棕黃色 ▪ 暗綠色 ▪ 群青色 ▪ 溫莎紫羅蘭 ▪ 土黃色
其他	鉛筆 ▪ 塑膠橡皮 ▪ 手工刀 ▪ Incredible Nib鑿刀 ▪ 留白膠 ▪ 橡膠膠水 ▪ 鹽

1 完成素描，塗抹留白液

放大你的素描，以適應半頁紙大小的水彩畫紙。將素描置於畫紙上方，中間放一張石墨的描圖紙。用原子筆將素描複製到水彩畫紙上。在你用鉛筆描繪水面投影時，可參考第39頁的畫法技巧。用沾有肥皂水的畫筆蘸取留白膠，將其塗抹在房屋、煙囪和棚屋的邊緣。同時，將留白膠仔細塗抹在柵欄、尖木椿、晾衣桿、衣物籃和晾衣繩上晾曬的衣物。

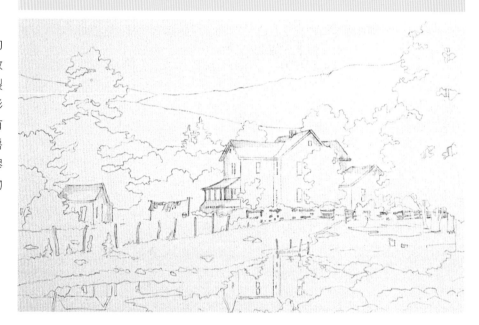

製作一張石墨的描圖紙

用一支4B或6B的鉛筆或石墨棒，在尺寸大致為8x11英寸（22x28釐米）或者11x14英寸（28x36釐米）的描圖紙上塗抹厚厚的一層石墨。"固定"這層石墨，盡量不要弄髒這個區域，在上面噴上薄薄一層橡膠膠水。在它乾透以前，用紙巾輕輕摩擦紙張表面，使其變得更加光滑平整。將這張描圖紙一折為二，塗抹石墨的一面朝裡，這樣可以使用數年之久。

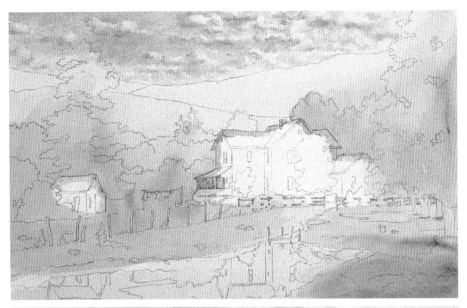

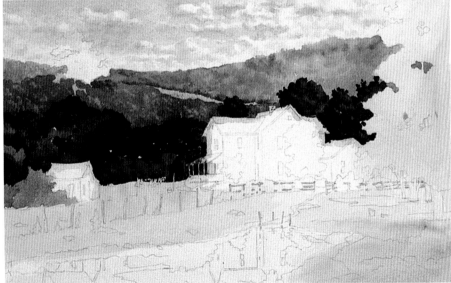

2 描畫金色的光線，畫出天空中的雲團

使用塗抹畫筆在天空位置塗抹鎘橙色，描繪出陽光照射下的成團狀的雲朵。按照從上到下的順序，在描繪雲團的過程中，在樹木所在的區域使用摻有水分的克納利紅、深褐色顏料，以此作為秋天色彩的基調。在畫面的底部，沐浴陽光下的房屋倒影中添加摻有水分的橙色顏料。這種顏色混合會給畫面營造出一種金色光線的效果。用輕柔的筆觸描繪出成團的雲朵。

在幾乎乾透的畫紙上，處理雲朵的具體輪廓線。用群青色畫出天空的最高處，並在逐漸接近山頂的過程中，在其中添加酞青藍和天藍色的顏料。用紙巾抹去雲朵區域的所有多餘顏料。

用鈷藍色、淺鎘紅跳出暖色調的灰色顏料，用以精細描繪出雲朵的陰影部分。用兩支畫筆——一支用清水稍微弄濕陰影區域，另一隻用以上色，使其融進雲朵和天空的顏色當中。用Incredible Nib鑿刀，柔化區域內的突兀邊緣。

3 描繪不同形狀的山脈

首先用黃褐色描繪山頂附近的淺金色區域。用乾淨且潮濕的畫筆，弄濕後側山脈的輪廓線條。針對潮濕的區域，仔細描繪後側的山脈，保持陰影面的冷色調以及光亮面的暖色調。混合黃褐色、溫莎紫羅蘭、鈷藍色、土黃色和克納利紅，將調出來的顏色運用於該區域。

於更近一些的山脈，使用鎘黃色、克納利紅混合而成的金色顏料，並將其融進山頂的顏色當中。用Incredible Nib鑿刀刮去部分顏料，營造出部分樹木的高光效果。

4 描繪背景樹木的輪廓

用深褐色和溫莎紫羅蘭描繪房屋後面的樹木、棚屋以及大松樹。在陰影區域使用更多的溫莎紫羅蘭。等到顏料乾透以後，用Incredible Nib鑿刀刮去部分的顏料，以凸顯出部分的樹木。混合克納利紅以及鎘黃色，將混合出來的透明金色顏料少量塗抹在陽光照射的側面。

用Incredible Nib鑿刀的尖端刮去樹幹和樹枝的部分輪廓線條。在它們的兩側都畫上陰影區域，以此強化這些樹幹和樹枝的存在感。

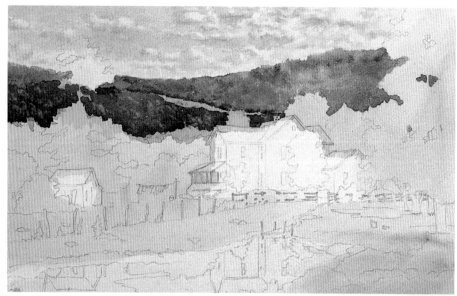

5 描繪大松樹

從樹頂開始，用氧化鉻綠和土黃色或者氧化鉻綠和鎘黃色來描繪淺色區域，用暗綠色和深褐色來處理中景中的綠色植物。用酞青綠、深褐色和群青色來描繪深色區域。在處理柔和的邊緣區域時，蘸取乾淨的水，保持這塊區域的潮濕度。用Incredible Nib鑿刀刮除樹木的高光。

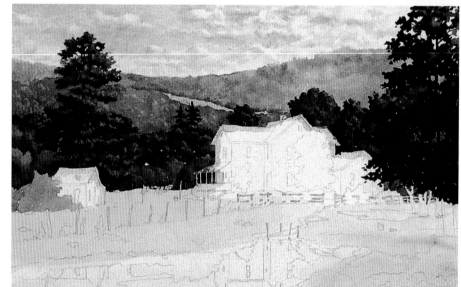

深色樹木的細節

利用描繪大松樹的相同方法，描繪其他處於陰影中的樹木。使用同樣的顏色和技法，保持這塊區域的理想效果。畫面中的深色部分多數在這些樹木上面。用深褐色來提升某些區域的溫暖色調。

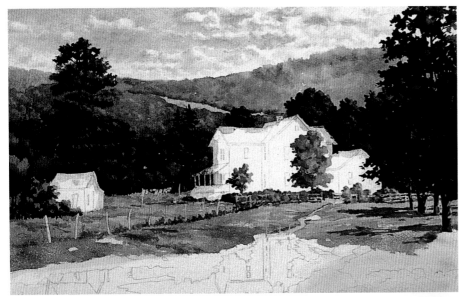

6 描繪地面

在整個地面上、陽光照射的樹木和矮樹叢上，塗抹少量的土黃色，並用少量的暗綠色來增強不同區域之間的色差。用更集中的區域來表現地面的輪廓，製造出畫面的視覺焦點。在陰影區域使用群青色。在乾燥地面的部分區域塗抹適量的淺鎘紅，並迅速在上面撒上一層鹽，以此製造畫面的特殊質感。

先用鎘黃色和克納利紅調出的金色顏料，描繪出樹幹的部分，將右側的樹葉與地面部分相連。隨後，用溫莎紫羅蘭和淺鎘紅調出冷色調的顏料，描繪陰影區域。用同樣的混合顏料來處理棚屋旁邊的矮樹叢造成的陰影部分。

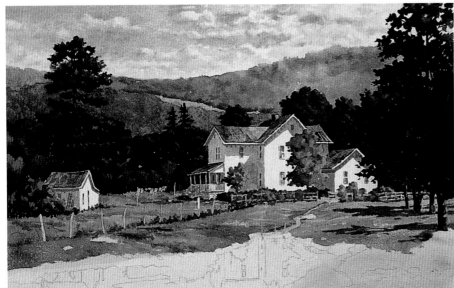

7 描繪房屋和棚屋

移除留白膠，用天藍色和溫莎紫羅蘭調出藍紫色的顏料，謹慎地描畫出陰影區域。用天藍色和深褐色來處理屋頂的部分。用更深的顏料或者深褐色和群青色來加強細節的部分。

針對農舍屋頂後的樹木，刮除部分的深褐色顏料。為了達到這些樹木與紅色屋頂更好的對比效果，在畫面上塗抹少量的天藍色顏料。

8 描繪倒影

在水面的深色區域內輕輕畫出幾條平行於平面的水平線條。用手指將舊畫筆調整成鑿刀的形狀，用畫筆將留白膠塗抹在畫紙上，沿著這些線條製造出細長的水平波紋。用尖銳的筆端，在岸邊出現泡沫的池塘邊緣畫出一些色點。

為了表現出柔和而波瀾起伏的水面效果，用細小的水平線描繪出水面倒影，在視覺上使所有要素成為一個整體（詳見第39頁關於描繪倒影的相關建議）。用類似且深於倒影物體的顏料，描繪倒影部分。

9 增加岩石和雜草

將深褐色、天藍色和群青色混合起來，描繪岩石的中間色調和陰暗色調。留出底層色的少數位置，作為陽光照射下的光點。用氧化鉻綠和群青色調出冷色調的綠色顏料，用來描繪岩石中間的雜草。

將其他岩石上面的留白膠抹去，用深褐色、天藍色和群青色調出它們的色調。針對岩石的側影，用Incredible Nib鑿刀將這些區域抬升至水面以上，在岩石以下畫出陰影線條。在這片綠色區域內，增加一些樹樁，以增加畫面元素的多樣性。

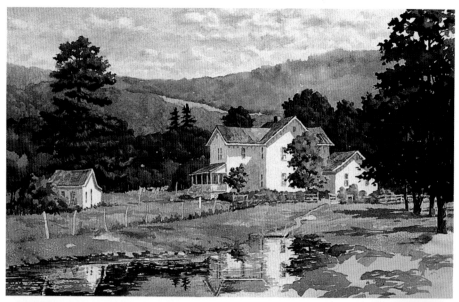

為甚麼稱之為 "桿秤構圖" ？

桿秤是17世紀的稱重裝置。被稱重的物體被懸掛在一個槓桿的短臂上，而槓桿長臂上的相對物體可以左右滑動，類似於現在醫生辦公室裡的天平標尺。桿秤構圖還類似於蹺蹺板的運作原理：坐在蹺蹺板較遠端且體重較輕的一方能夠與靠近支點且體重較重的一方形成平衡。

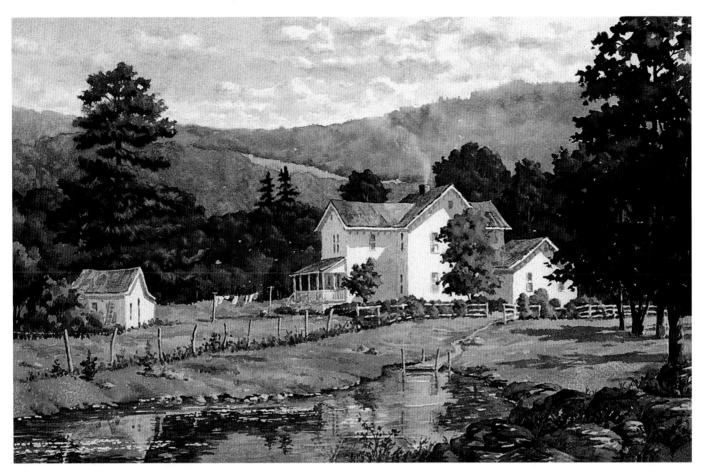

10 最後的潤色

謹慎地在綠色植物上塗抹深褐色的顏料，以描繪出秋天的溫暖色彩。由於樹椿的明暗對比過於明顯，因此要移開這些分散注意力的樹椿。在水面部分刷一層薄薄的佩恩灰，使水面倒影更加柔和。以同樣方法提亮深色區域。

混合鈷藍色和溫莎紫羅蘭，將顏料塗抹在白色圍欄的陰影面。留出白紙的部分，用於處理光亮面。用不同的綠色顏料，描繪出圍欄周圍矮樹叢和灌木的輪廓。用亮紅色和亮藍色，在晾曬的衣服上畫出明顯的高光。用手工刀划出圍欄木椿中間的晾衣繩以及帶倒刺的繩子。用Incredible Nib鑿刀刮掉山丘和山脈上面的部分顏料，表現出煙囪裡面冒出來的一縷青煙。

桿秤構圖很好地平衡了鄉村風景中的白色農舍和較小的棚屋。變幻莫測的池塘倒影很容易吸引觀眾的注意力。泥濘的道路引導觀眾視線的移動，從搖晃不定的碼頭到白色的房屋，沿著圍欄和晾曬的衣物來到畫面的左側，停留在棚屋的位置，最後落在大松樹的位置。山上的金色田地再將觀眾的視線引回到房屋的位置，沿著蜿蜒上升的炊煙和山脊的走向緩慢向上移動。秋天的溫暖色彩與白色農舍的清冷陰影形成鮮明的對比，營造出溫暖而懷舊的氛圍。蜿蜒上升的炊煙以及晾曬的衣物表明，此時的屋中有人。

十月的早晨（Octorber Morn）
水彩畫
12×19英寸（31×49釐米）

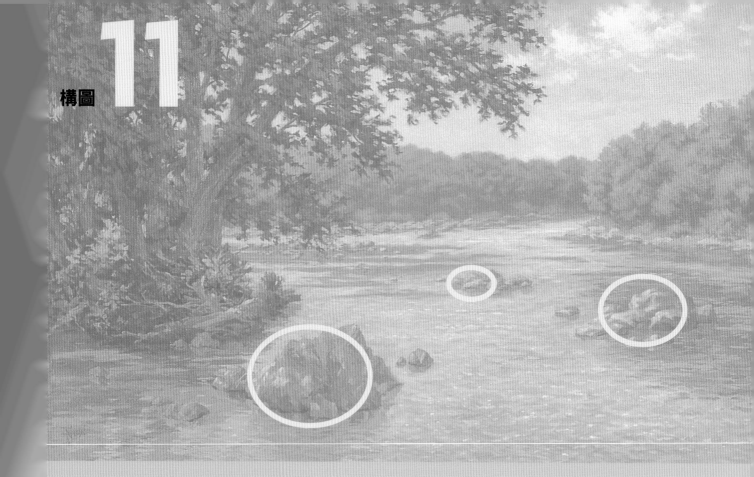

三點**構圖**

利用三點構圖,在不同大小、重複性
的相同形狀中間建立秩序感,例如:
岩石、樹木或建築物。

當地的風景寫生畫家都會在這處清幽蔥鬱的河岸邊尋找
作畫的靈感和創意。濃密的枝葉在地面上投射出大片的樹陰,
加上輕柔的微風,這個靜謐的地點無疑是在炎熱潮濕的夏日外
出寫生的理想場所。儘管這裡的土質鬆軟,甚至有時會過於泥
濘,但是藝術家們仍能在小型的野餐桌上放置他們的工具箱。

在某個夏日的清晨,我跟一群水彩畫家和油畫畫家一起外
出寫生。這個地方為我們提供了不可勝數的美妙風光,水彩畫
家們拿出野餐桌,支起他們的畫架,開始進入作畫狀態。

重複和延續形成了三點構圖的核心。在這幅畫作中,可以
看到重複出現且在尺寸上逐漸縮小的岩石堆,它們的存在引導
著觀眾視線掠過整幅畫面。而更小一些的岩石堆使得重複形狀
變得更有完整性。

鑒於此處景色的多樣性特徵,最吸引我注意的是突出的河
岸部分以及河邊飽經風霜的老樹。枝葉間隙舞動著點點日光,
使得前景部分充滿了靈動的生機。

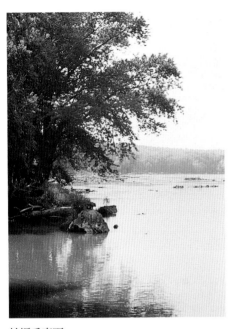

拍攝垂直面

　　飽經風霜的樹叢及其在水面的倒影營造出一種寧靜感。

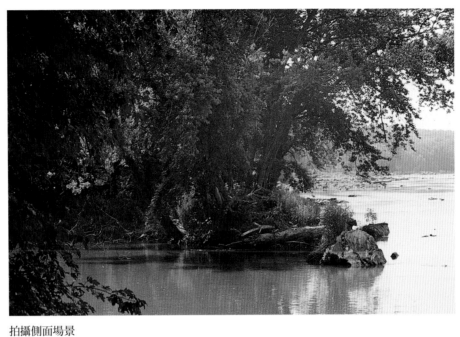

拍攝側面場景

　　將相機轉至水平，拍攝樹幹、垂落的樹枝以及前景中的大石頭。

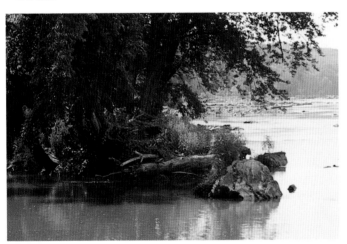

前景的細節

　　拉近鏡頭，聚焦在垂落的枝幹、枝葉以及雜亂的矮樹叢上。

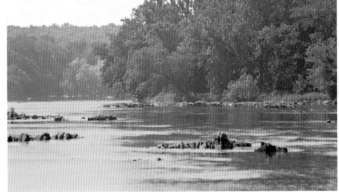

對岸的細節

　　鏡頭對準倒影、岩石堆和遠處樹葉的色溫變化。

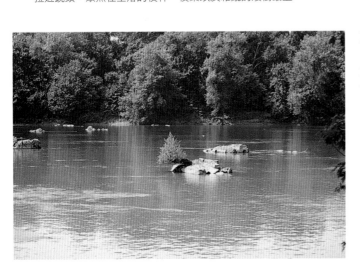

更多細節

　　進一步拉近鏡頭，對準岩石和水面的倒影。

素描初稿

明暗素描初稿

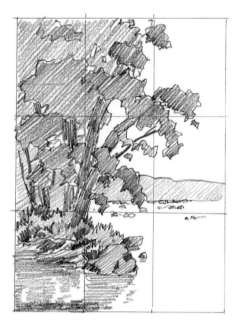

完成樹木叢生的河岸部分，形成垂直的構圖。這種手法能夠表現出老樹的優美姿態以及周邊物體的不同質感，與不規則形狀的石塊和安靜流淌的河流形成鮮明的對比。這種"樹木"素描為重新安排岩石的位置和畫面深色區域帶來了平衡的效果。

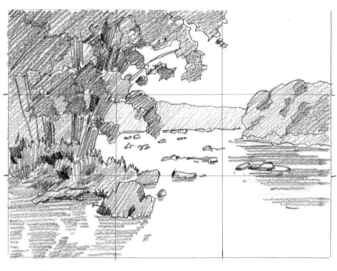

明暗素描二稿

利用各種方法來製造重複。嘗試傳統的水平構圖，加強寧靜河岸的靜謐氛圍。添加河岸部分和雜亂分布的岩石，提升畫面的縱深感以及氣氛感。將不同形狀的岩石融進河流和水面倒影中間。

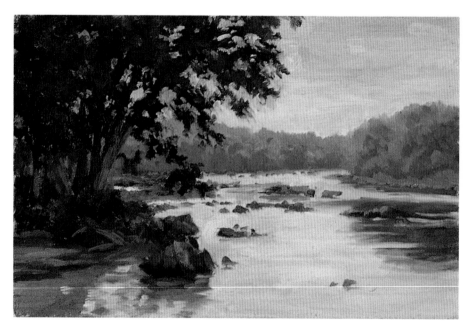

戶外素描

謹慎處理遠處河岸的複雜顏色。在夏日的柔和暖風中，在這種悶熱潮濕的天氣裡，遠處的陰影顯現出冷色調的紫羅蘭色。遠處河岸上的樹木並未顯現出陰影中和陽光照射下的明暗值差別。用顏色的變化來實現這種差別：陽光照射下的暖色調以及陰影中的冷色調。

捕捉前景中的水和畫面外樹木投影的複雜色彩。照片無法準確表現出顏色的差別。隨意畫出河裡出現的不同形狀的石頭，儘管它們的形狀可能有些古怪，在畫面左側增加了過多岩石的分量。使得調整岩石的形狀以後，可形成更加有效的透視感。

戶外素描中出現的問題

由於岩石堆分布不合理，造成畫面缺少平衡感，出現大面積的、缺少視覺焦點的藍色水面。解決辦法就是：利用三點構圖，有效安排岩石堆的位置，引導觀眾視線掠過整幅畫面。存在幾種不同的設計方案。

解決設計問題，完成最終構圖

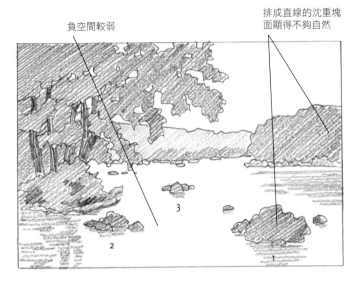

負空間較弱　　排成直線的沈重塊面顯得不夠自然

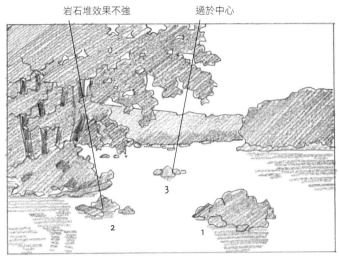

岩石堆效果不強　　過於中心

設計解決方案：安排岩石的位置

　　嘗試在畫面右下角畫出1號岩石堆，以平衡畫面左側的樹木和岩石。在較遠處交錯排開2號岩石堆和3號岩石堆。加入一些小石塊，作為連接岩石堆的橋樑，並在遠處的河岸邊增加幾塊岩石。

設計解決方案：重新安排岩石的位置

　　提升畫面的平衡感，將1號岩石堆移至畫面左側，使其不再與樹木形成的大塊面排成一條直線。負空間得以改進，但是2號岩石堆因其在畫面中所處位置而缺少視覺焦點。畫面構圖仍然顯得過於跳躍，缺少必要的節奏感。觀眾的視線很自然地從左側進入，先看到2號岩石堆，隨後注意到1號岩石堆。

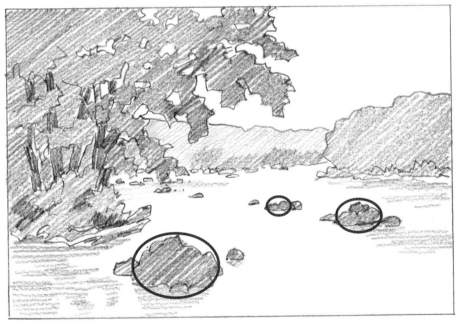

最終的鉛筆素描

　　將最大的岩石堆——1號岩石堆——放回到畫面的左側，製造出視線進入的自然途徑。將其與樹木倒影分離開來，更有效地營造出三點構圖。現在，觀眾視線能夠輕易地從畫面左側進入，聚焦在樹木形成的大塊面和面積最大的岩石堆上。將陽光照射下的2號岩石堆置於右側河岸樹木的深色倒影中。有些次要作用的小石塊將觀眾視線引至3號岩石堆，位置更接近於畫面中央。其他隨意分布的岩石形成了通往背景區域的有效視徑。岩石的最終安排製造出畫面的和諧感，能夠更加有效地引導觀眾的視線。

岩石的正確角度

以悶熱天氣的河岸風景為主題的油畫分布示範,將會展現出正確大氣透視下的不同色度和明暗值,以及畫出自然的多岩石地貌的方法。

材料:	
表面	拉伸過的亞麻纖維畫布,16×24英寸(41×61釐米)
畫筆	羅伯特·塞蒙斯榛形畫筆:8號,6號,4號,2號 ▪ 溫莎&牛頓榛形畫筆:2號 ▪ 溫莎&牛頓圓形畫筆:0號
顏料	鎘橙 ▪ 淺鎘紅 ▪ 淺鎘黃 ▪ 酞青藍 ▪ 酞青綠 ▪ 克納利紅 ▪ 群青色 ▪ 土黃色 ▪ 白色
其他	軟性葡萄藤炭筆 ▪ 腕杖 ▪ 碎棉布 ▪ 無味松節油 ▪ 麗可輔助劑

1 完成基底色彩

運用網格和柔軟的炭筆,放大最終的鉛筆素描,以適應畫布的尺寸。擦除炭筆的痕跡,在不掩蓋素描畫的基礎上完成色彩的基底。

混合淺鎘紅和酞青藍,填塗樹幹、樹枝以及其他陰影的部分。用綠色混合酞青綠、克納利紅、酞青綠、淺鎘紅以及第79頁圖表中的其他顏色,給樹葉上色。隨後,混合酞青藍、鎘橙色和白色,用調出來的灰色顏料描繪岩石。大致畫出左側的大塊岩石——1號岩石堆——後面的雜草堆,確保綠色能夠均勻分布於各處。

針對背景樹葉的陰影區域,用群青色以及少量的克納利紅、淺鎘黃、白色混合出紫綠色。針對更淺的區域,採用同樣的顏色,但是需要添加更多的黃色和白色顏料。

描繪天空和水面的時候,首先用白色畫出多樣化的雲朵輪廓,並用藍色來處理雲朵周圍的區域。用群青色和白色描繪藍色天空的最高處。在靠近天際線的過程中,逐漸添加酞青藍、白色,最後加入酞青綠和土黃色,以使色彩趨向暖色調。用相同的色彩來描繪河岸邊的物體及其在水面上的倒影。由於天空的影響,光亮區域應該更深,而深色區域應該顯得更明亮。

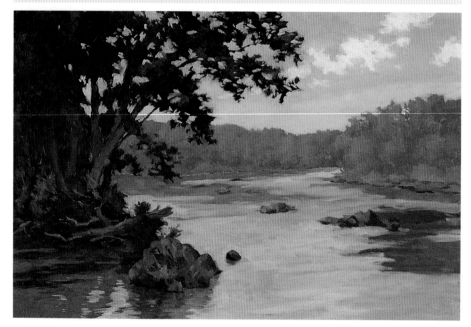

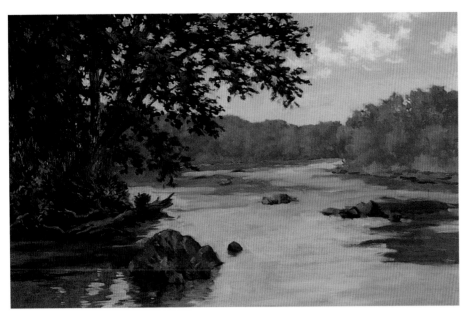

2 描繪樹枝和樹葉

用克納利紅和酞青綠混合而成的顏料來描繪樹葉顏色最深的區域。將其他的深綠色與群青色、克納利紅、少量的白色和淺鎘黃混合起來。用足夠多的黃色顏料來調出冷色調的綠色顏料，避免綠色呈現灰色。

酞青藍、淺鎘紅、白色混合起來，使得樹幹的部分呈現出冷色調，中和偏紅色的區域，但要留出少數的空白點。在樹幹的底部添加鎘橙色，表現出反射的光線。根據顏色基底中使用的顏色，選擇適當的淺藍色勾勒出天空的間隙。使用較淺的顏色，並且確保邊緣部分的柔和感，將其融進樹葉和樹枝的潮濕顏料中。移除1號岩石堆後面的雜草堆，將其隔離於土地的塊面，更加凸顯出1號岩石堆的重要性。

描繪動態的岩石

故意設計出呈現不對稱形狀的岩石，保證每塊岩石都各不相同，並且擁有尖銳的棱角和不規則的平面。

這樣畫

而不是這樣畫

留意那些長得像土豆、動物以及其他可辨認物體的岩石

即便是光滑的圓石和鵝卵石都有略顯不同的形狀和顏色。如果你畫了太多相同形狀的岩石，可以合併其中的兩到三塊岩石，以便形成更好的形狀。調整岩石的角度，有效引導觀眾的視線移動，形成更理想的大氣透視。隨著這些岩石不斷向遠處延伸，務必要將它們畫得更小，顏色更趨向冷色調和灰色，陰影的明暗值越來越淺。

這樣畫

而不是這樣畫

描繪出具有真實感的水面倒影

水面越是波濤洶湧，倒影就顯得越不明顯。

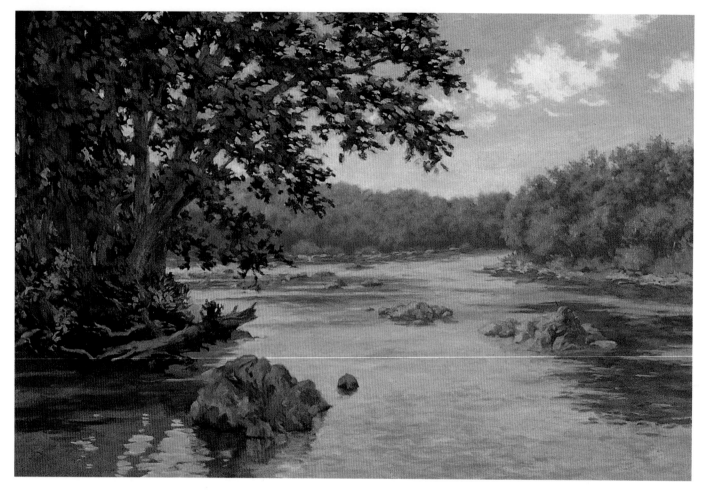

3 細化處理天空、背景中的樹木、岩石以及水面

用群青色和白色來描繪天空的最高處。混合酞青藍、淺鎘紅、白色，調出灰色的陰影顏色，清晰表現出雲朵的塊面。在白色顏料中加入土黃色，使之趨向於暖色調，描繪雲朵中被陽光照射到的區域。用三支畫筆，分別用來描畫天空、雲朵和雲朵陰影——用輕柔的筆觸來混合不同顏色區域。

用群青色、淺鎘黃、白色調出冷色調的藍綠色，以描繪出背景中樹木的光照區域。對於中景的樹木，稍微添加一些暖色調的顏色。必須畫出足夠多的色彩變化，以表現出不同種類的樹叢。將頂端樹葉與天空顏色融為一體，這種暖色調的淺色類似於蛋白，這是一種獨特的夏日色調。

用灰色、酞青藍、淺鎘紅、白色的混合顏料來描繪岩石的輪廓。在光照區域增加一些土黃色。短促、果斷的筆觸有助於表現出岩石的棱角。描繪岩石周圍的水面，使其在背景中顯得亮一些，並且在逐漸靠近觀眾位置的過程中顯得越來越暗。用相同的色彩描繪倒影部分，包括平靜的水面。

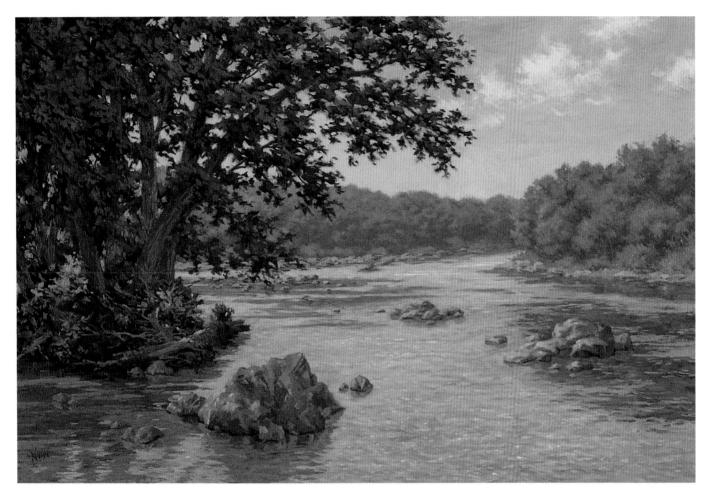

4 最後的潤色

最後，用不同角度的暖色和冷色平面來描繪1號岩石堆，表現出歷經歲月雕琢的感覺。在岩石上畫一些光點，在倒影中添加一些橙色的顏料，表現出泥濘的質感。在其他岩石周圍描繪出天空的倒影，以區別於附近的河岸，以此確定1號岩石堆的位置；而右側的小石塊指向2號岩石堆。

縮小枯死樹幹的尺寸，將其作為1號岩石堆和2號岩石堆之間的流暢過渡。解決平行樹枝的重複問題：將較小的樹枝置於陰影中，在其周圍附加一些彎曲的枯樹枝。用群青色、鎘橙色、白色混合而成的冷色調顏料描繪出水面的陰影區域。隨後，在水面加入一些岩石和岩石的倒影。在一些雜草堆上畫一些光點。用2號的溫莎&紐頓榛形畫筆，以及白色、群青色顏料來描繪水面的波紋。

左下角的岩石堆是引導觀眾視線進入畫面的首要視覺焦點。用小石塊來填補此處的間隙，使得觀眾視線更容易地穿過河流，移動到第二大的岩石堆位置，隨後落在最小的岩石堆上，最後停留在背景的位置。每一處岩石堆都在尺寸和明暗值上有所差別：最大的岩石堆與最小的岩石堆是光亮下的深色區域，而中間尺寸的岩石堆是深色區域中的明亮區域。這些微妙的差別有效避免了重複物體的單調感。

天鵝湖（Swain's Point）
油畫（油畫布）
16×24英寸（41×61釐米）

重複形狀構圖

利用重複形狀構圖，在景深有限的情況下，以藝術感的方式安排不同物體的位置。

　　有些朋友邀請我加入清晨出發的寫生之行，前往的目的地是能夠俯瞰河景，充滿優雅氣息的一處歷史城鎮。除了磚砌的房屋、數不清的煙囪、法式的大門以及露台——它們都顯現出高超的建築工藝——那裡還有開闊的花園、涼亭、蓮花池、淳樸的附屬建築物、田地以及馬匹，這些景色無不挑動著藝術家的靈感神經。時間如此有限，怎能將這些美景全部付諸筆端!

　　我本身更加偏好那種自然形成的、顯得悠閒隨意的花園，而不是那些人工精心修剪過的、每一片樹葉都呈現出完美形態的花園和公園。此外，我始終無法畫出完美的、種有藤蔓和花朵的窗台花盆箱。因此，這幅畫中的花園裡的綠色植物、花朵以及車道邊緣的黃楊木都在繁茂而自由地生長著，這個情景刺激著我的創作靈感。挑戰在於：將不同形狀的物體進行合理的重疊處理，使得觀眾視線能夠圍繞這些形狀而移動，盡情欣賞這裡的豐富色彩和質感。

基本場景

　　儘管光線不好，還是要拍攝花園和棚屋，以表現出基本的元素。等到光線好轉後，在腦中想像這裡的光線和陰影形狀。

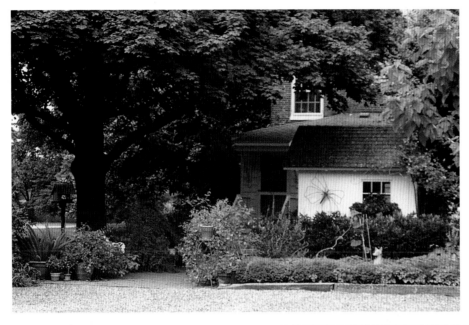

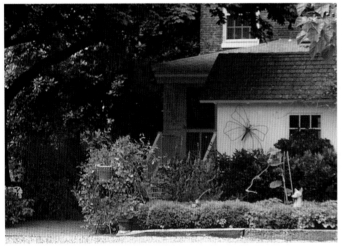

花園近景

　　拍攝場景的更多細節。

不同視角

　　沿著花園漫步，找到不同的拍攝角度。這個角度包括樓梯和柵欄，並且呈現出更多盆栽植物。

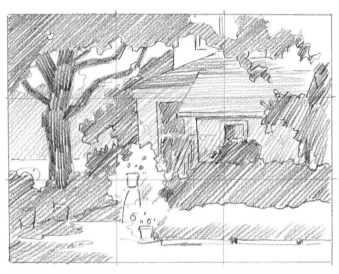

明暗素描初稿

完成花架和有花灌木的近景素描，利用棚屋和側邊的門作為背景。然後拉近到花朵上面，完成花朵的大特寫鏡頭。這幅素描並沒有捕捉到花架和花灌木的特質，還有其他的藝術元素能夠提升畫面的臨場感。

明暗素描二稿

在第二稿素描中，後退幾步，鏡頭應該包括暖色調的磚牆以及呈現稜角的屋頂輪廓線，這些事物增添了畫面的歷史感。以開闊的草坪為背景，描繪出這棵大樹的輪廓線條，包括浸透在陽光裡的車道沿路的花盆。

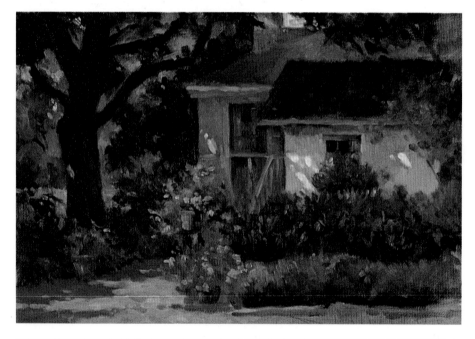

戶外素描

這個場景呈現出豐富的色彩——花盆、窗台花盆箱以及帶花灌木上面的紅色、粉色、薰衣草色，這些色彩與背景中具有細微差別的綠色互相襯托。房屋和棚屋都在陰影中，將它們安排在背景區域。這種微妙的色彩和質感變化營造出一種安寧祥和的氛圍，與花園色彩的不同層次形成鮮明對比。

戶外素描中出現的問題

整幅素描看起來過於擁擠，畫面中的元素過多，容易造成觀眾的困惑，而且右上角存在未解決的問題。以下列舉了重大的問題：

- 中心面與門廊的邊緣排成一線，而門邊的區域和柵欄容易造成混亂。由於觀眾無法看到台階，因此觀眾無法理解門廊上的門是如何被抬升至地面以上的。

- 黃楊木的籬笆平行於投影面，由此形成了三個長條形且相鄰的矩形：車道、籬笆、帶花灌木。這些矩形都處於靜止狀態，容易顯得呆板，不利於觀眾視線向其他方向移動。

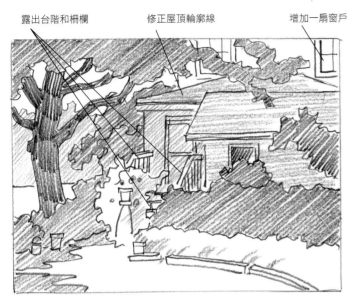

露出台階和柵欄　　修正屋頂輪廓線　　增加一扇窗戶

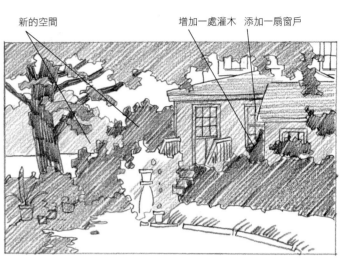

新的空間　　　增加一處灌木　添加一扇窗戶

設計解決方案：彎曲車道，移動花架

　　將花架移動到左側，清空圍欄和門廊台階周圍的空間，避免造成混亂。隱約顯露出花架和帶花灌木中間的台階。

　　稍微彎曲車道的形狀，使帶花灌木旁邊的籬笆呈現出優美的曲線。通過這種調整，三個矩形的問題都已得到解決。不過，棚屋仍然顯得過長，而花架和花盆使得畫面空間顯得過於擁擠。

設計解決方案：分散重疊形狀

　　增加紙張的長度，使得樹木和房屋之間擁有更多的空間。將棚屋移向畫面右側的邊緣位置，以此強調門廊所在的區域。在棚屋後面增加一處灌木叢，使其隔離於門廊。此外，在車道左邊增加更多的花盆，以增加節奏感和重複性。

　　重新調整樹木和樹枝的形狀，用橫貫樹枝的樹葉形成的塊面，分割這塊深色的垂直區域。

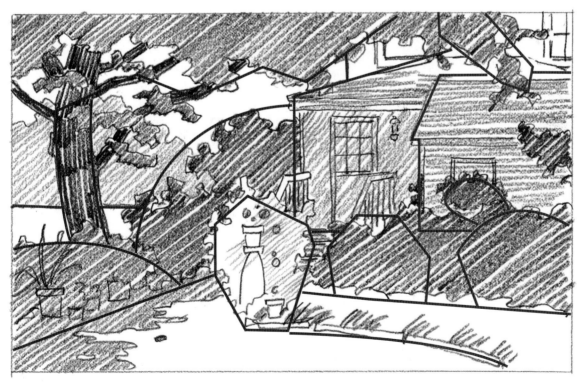

最終的鉛筆素描

　　用門廊燈取代分散注意力的新窗戶，同時提升畫面的氛圍。沿著垂落下來的樹枝，將棚屋進一步向左移動。這種做法有效拉近了窗台花盆箱和帶花灌木的距離感。

用不同的質感,製造視覺焦點

　　磚塊和側線強調了花園住宅、棚屋的直線條和直角,襯托出花朵和樹葉的柔軟而纖弱的外在形態。除此之外,花朵、帶花灌木以及樹葉都呈現出不同的形狀和顏色,所有的元素都提升了畫面的視覺焦點。

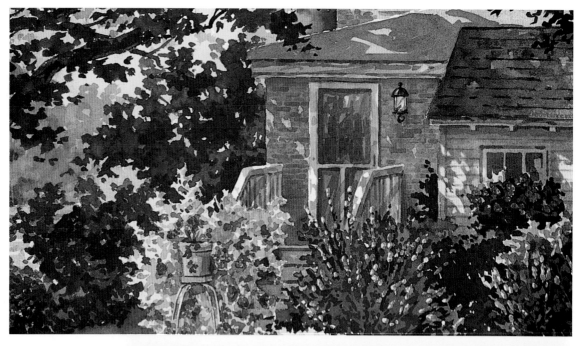

改變綠色的部分

　　為了呈現出不同層次的綠色區域,一些使用冷色調的綠色,另一些則使用暖色調的綠色。用鈷藍色和淺鎘黃混合而成的藍色顏料,描繪背景中的樹木,以此對比和襯托前景中暖色調的綠色。用不同數量的群青色或酞青藍,加上鎘橙色或土黃色,調出冷色調的綠色顏料。將黃色顏料與這兩種藍色顏料混合的時候,需要謹慎地處理,否則很容易變得太亮或不真實。用黃色和少量的藍色來調和極淺的綠色顏料。

　　混合酞青綠、深褐色或淺鎘紅,調出層次豐富且帶有暖色調的綠色顏料。混合酞青綠和克納利紅,形成顏色最深且最黑的綠色顏料。用酞青綠和橙色,混合出中度明暗值且暖色調的綠色顏料。

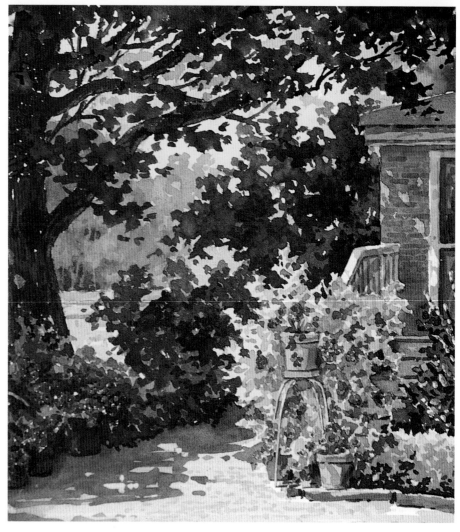

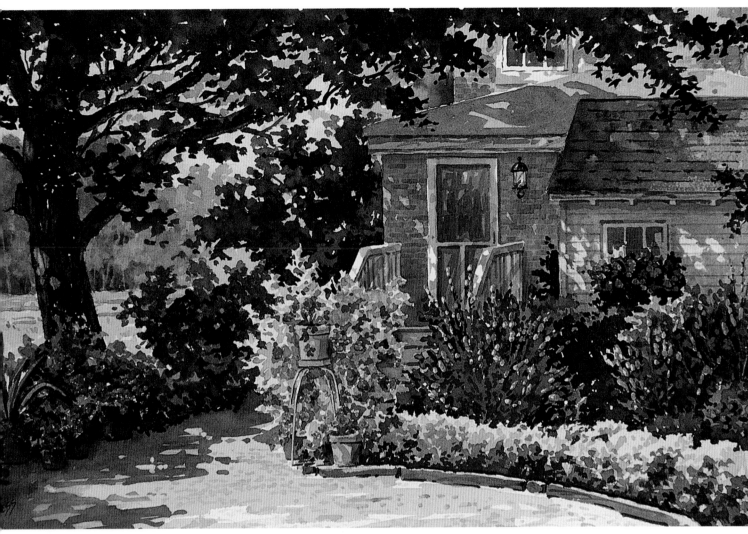

描繪出不同顏色和質感的繁茂花園

　　在作畫過程中，如果不想受限於特定房屋的原本面貌，你的藝術能力將有助於你去自由地完成一幅引人入勝的畫作。要知道，真正的屋主看到你的這幅作品的幾率極小。在這種情況下，畫家可以大幅度地改變畫面結構，包括：將棚屋移到不同的位置，用磚塊來代替門廊的白色側線。這種做法將門廊與房屋連接起來，給畫面增加了更多的紅色，更好地襯托出繁茂生長的綠色植物。

　　在花園的近景畫面中，重疊形狀表現出畫面的縱深感以及視覺焦點。最亮的淺色區域以及最暗的深色區域處於前景當中，形成中央的視覺焦點。前景中的花盆和花朵與棚屋重疊，而棚屋與房屋重疊，房屋與畫面左側的草坪和樹木重疊。欄杆、房屋、屋頂、棚屋、走廊上面的小光點有助於引導觀眾視線在畫面中移動，同時讓畫面閃閃發光。

夏天的花園（Summer Garden）
水彩畫
12×19英寸（31×49釐米）

嘗試重疊形狀的垂直構圖

　　這座歷史名城每年都有家庭遊和花園遊的項目。在其中的一次特別的外出遊玩過程中，我拍下了一些不為眾人所知的僻靜花園的照片。在紫藤花的幽香吸引下，我沿著花園內的小徑走到花園裡的一處充滿生機的棚屋，它更加凸顯了周圍的花朵和樹葉。

紫藤花園（Wisteria Garden）
油畫（油畫布）
20×16英寸（51×41釐米）
私人收藏

重疊有紋理的形狀，作為視覺中心的背景

　　經歷風霜的棚屋，在現實中作為餐館的廣告牌，對盛放的牡丹以及柵欄起到了很好的襯托作用。此外，在真實的場景中，柵欄與停放卡車、小汽車的道路平行。再三考慮後，我決定去掉這條道路。我認為，畫面的重心應該是美妙動人的牡丹花以及隱約顯現的背景部分，這樣才能實現完美的臨場感。

古物和牡丹花（Antiques and Peonies）
油畫（油畫布）
18×24英寸（46×61釐米）
私人收藏

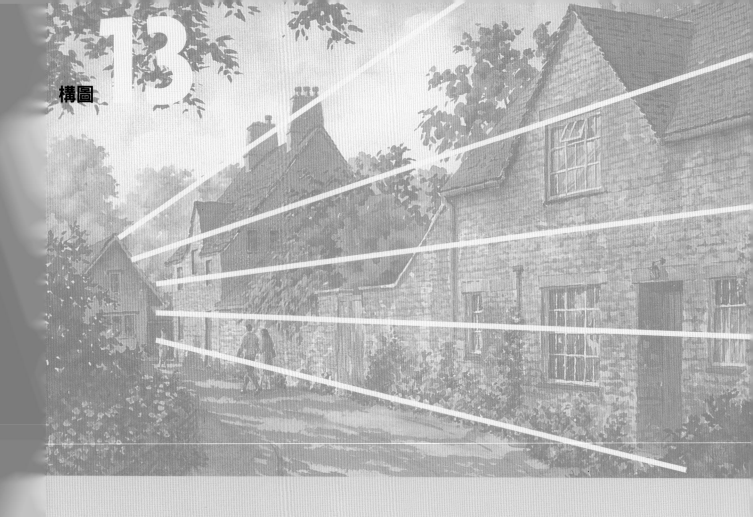

放射線構圖

這種構圖適合從一個視覺焦點或者一個消失點發射出許多線條的場景，例如：一條道路、一排圍欄、山丘、山脈。

多年以前，我跟我丈夫來到英國的科茨沃爾德探親訪友，而家人們都很熱情地成為我們的私人旅行嚮導。他們知道我很想要拍攝不同尋常的風景地貌，以供將來的繪畫使用。於是，我們領略了這座迷人的歷史城鎮的每個角落。在這次旋風式的旅行中，我們還拜訪了附近的農村，觀賞了獨特的科茨沃爾德石。

在必須觀賞景致的列表上，伯德福排在第一位。我們將照相機掛在脖子上，足跡踏遍了每一處街道以及街道上的每一家稀奇有趣的店鋪，驚訝於科茨沃爾德石形成的獨特建築風格。幸運的是，在我們遊覽伯德福的那天，陽光明媚，視野清晰。我盡可能多地拍攝下這裡的美景，希望能夠捕捉到英格蘭一角的魅力。

這條狹長的伯德福街道充分體現出科茨沃爾德的精髓。不過，由於石牆內凸的原因，我不可能把整條街道拍攝在一張照片裡面。我只能一部分、一部分地拍攝這條街道。後來，我受到這些照片的啟發，在工作室裡完成了一幅畫作，捕捉到了狹長的科茨沃爾德街道的宜人氛圍。

整個場景的大部分區域都是街道。

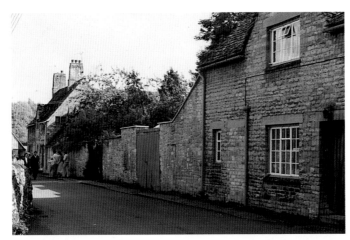

集中在科茨沃爾德的街邊景色。

捕捉到街邊的矮牽牛花花架。

拍攝內凸的石牆。

拍攝街道的受光面，表現出畫面外樹木投射的陰影以及供參考用的人像。

聚焦在街道上。

鏡頭拉近到煙囪的細節。

拍攝街道盡頭的石料加工廠。

明暗素描初稿

鋪開照片，構思場景佈置。用彎曲道路來取代照片中的筆直街道，並且添加不同照片中的其他元素。整體場景照片表現出長長的石牆以及少數的房屋。去掉部分的石牆，使這些房屋靠得更緊密，用內凸的石牆代替短小的石牆。這樣一來，街道和房屋變得清晰可見，不過石牆上陽光照射的光點是明暗對比最明顯的地方，但是並不吸引觀眾的注意。最吸引注意力的區域是在陰影中。

明暗素描二稿

使房屋和石牆沐浴在明亮的陽光之下。從畫面外的樹木投射下陰影，製造出街道路面的斑駁效果，給原本呆板無趣的區域增加一些視覺焦點。陽光照射下的大塊面可以吸引觀眾的視線，將其引至科茨沃爾德的狹長街道上，使他們欣賞到此處的獨特魅力，而觀眾的目光最終將會落在行人身上。

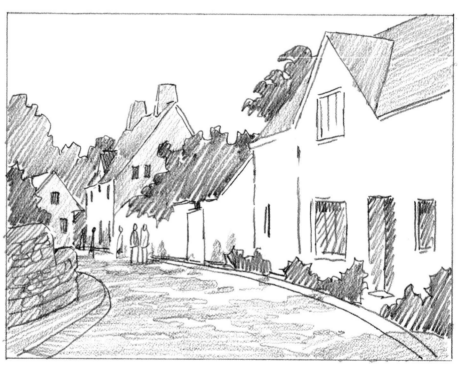

明暗素描二稿中出現的問題

鑒於當時的情況，我沒能完成戶外素描，因此需要評估第二次的鉛筆素描：

■ 寬敞而無趣的街道是這幅街景畫的主要問題，而且是很顯然的問題。創造性地調整這條街道，能夠有效解決這個問題。

■ 通過微調，就能將行人置於合適的位置。

解決設計問題，完成最終構圖

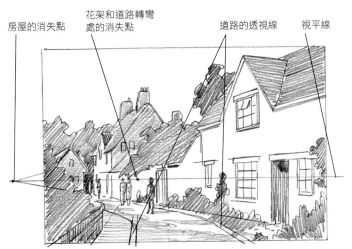

房屋的消失點　　花架和道路轉彎處的消失點　　道路的透視線　　視平線

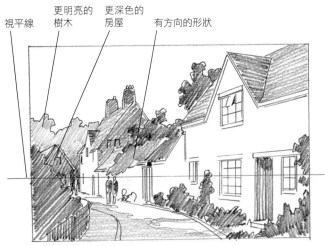

視平線　　更明亮的樹木　　更深色的房屋　　有方向的形狀

設計解決方案：使街道變得更狹長

　　增加素描的右側區域，延長素描的原本長度，適應半張紙的水彩畫紙。利用左側的消失點，用正確的透視重新描繪這些房屋。在描繪煙囪和遠處房屋的窗戶時，必須考慮到右側的消失點；由於距離較遠，右側的消失點並不在畫面之中。

　　為了準確畫出有角度的街道以及花架，在視平線上建立一個新的消失點。在街道轉彎處增加一些灌木和花朵。

設計解決方案：減少人群的數量

　　減少人群的數量，縮減到三人的合理數量：一個單獨行走的人，加上兩個並肩行走的人，而他們的腦袋都在視平線上。透視線將觀眾的視線引至獨自行走者身上，而花架上的樹葉作為視線的停留點。

最終的鉛筆素描

　　在上方增加一些樹枝，營造出私密感，並在街道上投射出陰影。在大房子後面增加一棵樹，以柔和屋頂的尖銳角度。

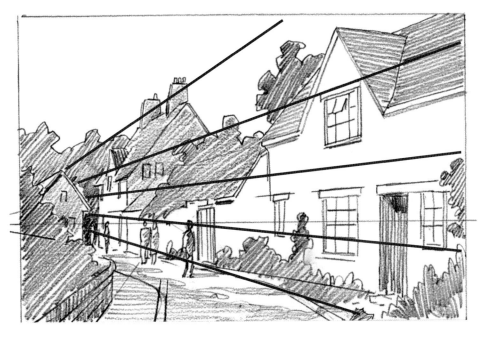

正確的透視

有時候，你將要描畫的建築處於一點透視，即只有一側顯露出來；更多的情況下，你要畫的建築都處於兩點透視，即有兩側顯露出來。要想畫出具有真實感的三點透視且逐漸向遠方延伸的建築，要記住兩條原則：第一，任何畫面中都只能有一條視平線；第二，所有真實的平行線都要集中在視平線上的同一點，即所謂的消失點。

在兩點透視中，如果顯露出來的建築物側面不平均，反而會呈現出更好的效果。在這種情況下，透視的細節處理可能會變得很棘手，但是這些細節需要盡可能保持真實，就像它們所在的建築物本身的整體透視效果。遵照以下的原則，確保你所畫的窗戶、煙囪和其他細節都是正確的。

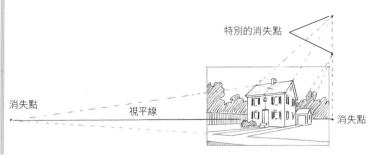

兩點透視的房屋

調整房屋的角度，確保兩面都是可見的。在視平線上足夠遠的位置確定兩個消失點的位置，以避免出現畫面扭曲的現象（如果角度不夠，就會造成扭曲的現象）。正面的門窗、台階、屋頂、煙囪形成的水平線都要集中在左側的消失點。右側的窗戶、煙囪、車庫、行人道的水平線都要集中在右側的消失點。

用隨意的線條向上畫出屋頂，直至屋頂超過右側的消失點。這個特殊的消失點是屋頂線條向外延伸而成的結果。車庫屋頂線條同樣有它們的消失點。畫出屋頂平面的對角線，從屋頂中央畫向消失點的位置，從而確定煙囪的位置。

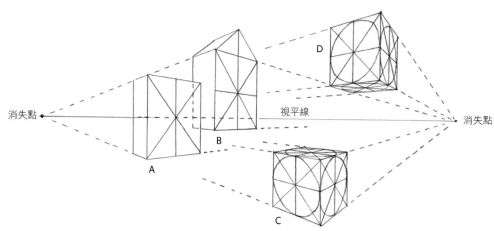

描繪細節

要確定窗戶、門、其他矩形平面的中央位置，首先從各角畫對角線，找到矩形**A**的中央。中央就是對角線交叉的位置，穿過該點，畫一條垂直線。為了畫出三角牆（**B**），豎向延伸矩形的中線至任意點，將這個點與矩形頂部的兩個點相連。

對於圓形結構或是車輪、筒倉、管道等細節部分，在立方體**C**和**D**的側面畫上圓圈，並且畫出對角線。隨後，經過交匯的位置畫出橫向和豎向的線條。在立方體的頂部和底部平面，經過中心點，畫向兩個消失點的位置。這些線條將平面的外部線條一分為二，製造出四個點。

連接這些點，畫出一個橢圓形（只接觸這四個點的標準橢圓形）。在處理窗戶和橋梁的拱形時，先畫一個圓形，然後只用圓圈的上半部分。

倒轉陽光

分步示範的最大挑戰在於：根據參考照片，畫出具有真實感的陽光和陰影區域。借助倒轉陽光的手法，設計出具有整體感的陰影，同時要與作為視覺焦點的陽光直射區域形成對比。

材料：

表面	Arches 140磅（300克）冷壓水彩畫紙，事先拉伸，12×19英寸（31×49釐米）
畫筆	溫莎&牛頓7系列畫筆：3號，5號，7號，9號 ■ 塗抹畫筆
顏料	深褐色 ■ 鎘橙色 ■ 淺鎘紅 ■ 中鎘黃 ■ 天藍色 ■ 氧化鉻綠 ■ 鈷藍色 ■ 佩恩灰 ■ 酞青藍 ■ 酞青綠 ■ 克納利紅 ■ 棕黃色 ■ 暗綠色 ■ 群青色 ■ 溫莎紫羅蘭 ■ 土黃色
其他	手工刀 ■ Incredible Nib鑿刀 ■ 留白膠 ■ 橡膠膠水 ■ 塑膠橡皮

1 完成素描，塗抹留白膠

利用方格紙或者影印機和掃描機的放大功能，將素描的尺寸放大。最終的素描紙具有極高的參考價值。將調整過尺寸的素描紙放在水彩畫紙上方，中間放一張石墨複製紙。用原子筆在水彩畫紙上復刻出素描的圖案。在行人、矮牽牛花、窗框上，仔細地塗抹留白膠。

2 使石牆沐浴在陽光下，描繪天空的部分

在天空區域塗抹上一層鎘橙色的顏料。將克納利紅和鎘黃色混合起來，用以處理建築物和街道的金色光芒。用天藍色顏料描繪天空的部分，使其呈現出柔和且多變的形態。在天空中增加一些克納利紅的顏料，增加畫面中色彩的多樣性。在雲朵和建築物的屋頂輪廓線之間，添加一些基礎不規則的負形狀。

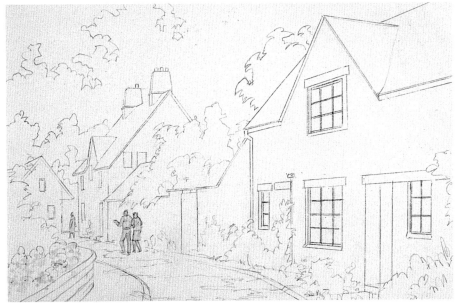

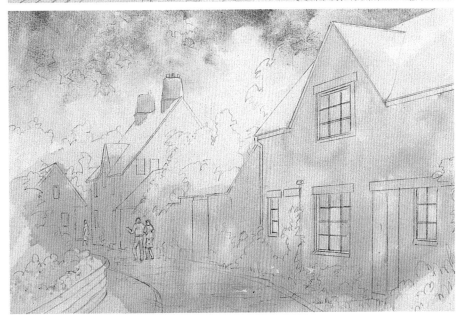

3 增加陽光照射下的背景樹木以及中景樹木

用中度明暗值的鈷藍色和鎘黃色顏料，描繪出建築物之間的樹木。繼續增加顏色，勾勒出樹木的輪廓，保持右側的較深明暗值。

用中度明暗值的暗綠色和培恩灰，描繪石牆後面的樹木和灌木叢。再塗抹一層同樣的顏料，確定陰影區域。在最深的區域，使用暗綠色和深褐色的顏料。在樹葉接觸陽光的部分，增加少量的鎘黃色顏料。為了形成輪廓分明的樹葉形狀，用手指將貂毛畫筆的筆尖弄成扁平狀。

4 描繪房屋的部分

在處理陽光照射的區域時，根據建築物的透視線，塗抹一層明暗值更深的土黃色顏料，以此表現出不規則的石塊。將畫底色作為石頭上的高光。

混合溫莎紫羅蘭以及黃褐色，用调出的顏料來處理房屋陰影的閃光區域。在陽光直射的位置塗抹少量的鎘橙色。混合溫莎紫羅蘭、黃褐色、群青色，用混合的顏料來描繪屋頂。為了提升石牆後樹木與房屋陰影的明暗對比，用Incredible Nib鑿刀刮去部分的樹葉，在這些區域塗抹鎘橙色顏料，表現出這些位置的明亮光線。用步驟三中所說的方法，在房屋後面增加更多的樹木。

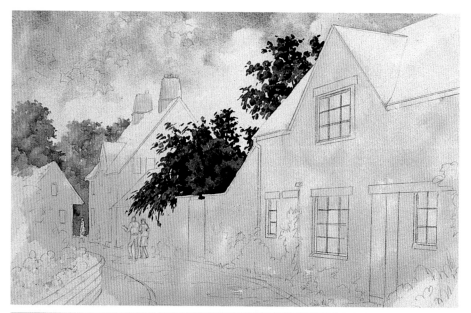

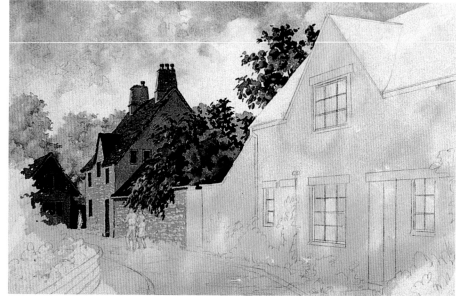

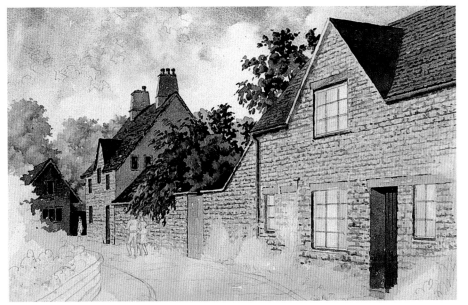

5 描繪科茨沃爾德石

沿著朝向消失點的透視線，用不規則的筆法描繪石塊的陰影。隨後，畫出石塊下方的更深色的陰影。

　　輕輕地用鉛筆畫出朝向消失點的透視線，作為填塗石塊顏色的依據。鑒於建築物的尺寸，石塊必須縮小原本的尺寸，才能實現更具有真實感的透視效果。用土黃色和少量的溫莎紫羅蘭描繪出不規則的石塊形狀。

　　為了準確描繪出屋頂瓦片，輕輕地用鉛筆畫出指向性的透視線。用天藍色、深褐色、群青色混合而成的顏料描繪屋頂，留出幾個光點的位置。然後，用明暗值更深的屋頂顏色勾勒出瓦片的輪廓。

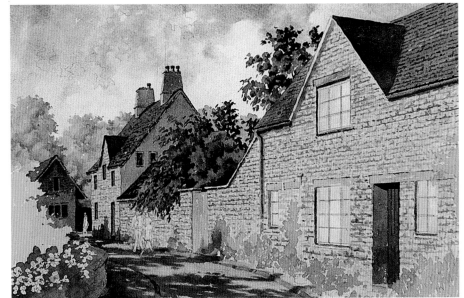

6 鋪設道路，完成其他的前景區域

首先，重新描繪行人，在該位置塗抹留白膠。在石牆旁邊的灌木叢上塗抹留白膠，為明亮的鮮花預留空間。在潮濕的畫紙上塗抹溫莎紫羅蘭以及黃褐色顏料，設計出道路上的陰影形狀。混合暗綠色和土黃色，利用調出來的淺綠色顏料描繪石頭房屋旁邊的帶花灌木。在石牆的上方畫出一個亮黃色的形狀，代表著最終將要出現的樹葉間的光點。

　　設計出石牆上如瀑布般垂落的花朵。混合溫莎紫羅蘭、深褐色、少量群青色，用這種陰影色來描繪樹葉和石牆。

7 完成石牆以及房屋旁邊的灌木叢

對道路上投射的陰影進行細加工。混合鎘黃色、暗綠色、群青色，調出不同的綠色顏料，繼續處理灌木叢。針對石牆的部分，用溫莎紫羅蘭和黃褐色來增加陰影區域。用氧化鉻綠以及鎘黃色顏料，使樹葉變得更加不透明。

8 描繪花朵和垂落的樹枝，繼續處理灌木叢

移除石頭花架上預留花朵位置的留白膠，在此處塗抹由溫莎紫羅蘭和天藍色混合而成的陰影色調。在部分區域增加克納利紅，表現出紅色的花朵。在花朵周圍畫出負空間形狀，更加體現出花朵的亮色。

在石頭房屋的前方畫一些灌木叢。用暗綠色和群青色調出的深綠色顏料，畫出樹枝以及突出樹葉的形狀。用同樣的顏料來描繪樹葉間和樹葉下方的負空間。

9 最後的潤色

混合培恩灰和克納利紅，用這種顏料製造出房屋上的光斑效果。撒上少量的鹽，製造出這個區域的特殊質感。勾勒出獨立的石塊形狀，打破房屋的整體感。在屋頂陰影面的瓦片上增加一些陰影。提升門的亮度，用手工刀刮去部分的高光。

　　用窗戶表現出天空和樹木的倒影，畫出底部窗戶上的窗簾。隨後，去掉窗框上面的留白膠。在窗框的右側和下方，用溫莎紫羅蘭和天藍色的混合顏料畫出陰影部分。打開的窗戶的細節表現出此時有人在家。調整參考照片中的人像，將遠處的行人畫成陰影區域的明亮要素，將這對情侶畫成明亮區域的陰暗要素。用克納利紅和鎘紅色的顏料來描繪女性的衣服，提升色彩的亮度。仔細擦出鉛筆素描的痕跡。

　　陽光普照的科茨沃爾德給人一種親切的溫暖感。垂落的樹枝以及道路上的斑駁光影更加提升了這種氛圍。曲折的道路將觀眾視線帶進畫面中，沿著放射狀的線條移動至陽光照射下的行人身上。街道盡頭的、擁有箭頭狀三角牆的那棟房屋將觀眾視線引向高處垂落到樹枝，將觀眾視線引回到畫面場景中。

街道的向光面（The Sunny Side of the Street）
水彩畫
12×19英寸（31×49釐米）

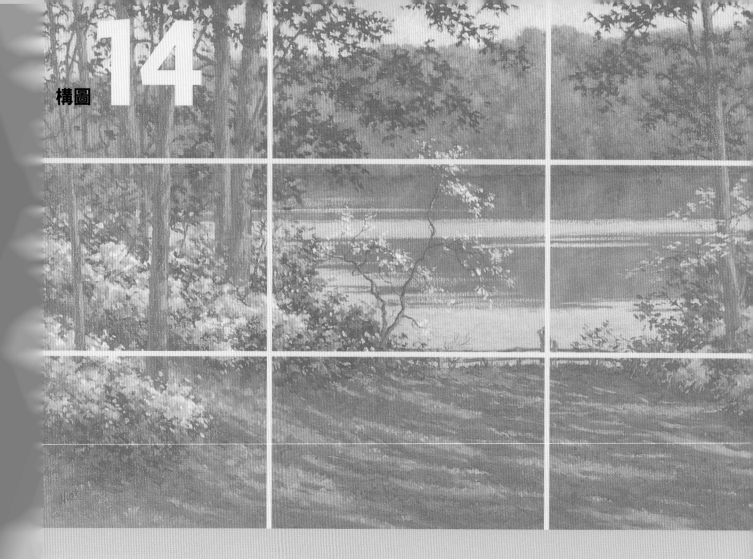

井字構圖

這種經典構圖是黃金分割的一種變形，

許多的藝術大師都運用這種構圖，目的

是要將視覺中心放在中央以外的位置。

利用井字構圖，你就能以頗具藝術感的

方式放置畫面中的不同元素。

相鄰縣城的花園裡精心栽種著一大片顏色繽紛的杜鵑花，裡面還有不可計數的曲折小徑和木質長凳，遊客能夠盡情探索和欣賞不同種類的植物。在五月的晴朗天氣裡，我帶著畫具來到這個花園，希望找到呈現多彩的帶花灌木的有效方法。由於這座花園位於山上，俯瞰著一條靜靜流淌的河流，因此我決定將河水和遠處的河岸作為盛放的杜鵑花的背景。我沿著蜿蜒的小徑向上攀登，借助取景器來判斷應該選擇何種構圖。

拍攝場景的左側和右側

我無法將全部景色收入一張照片中,因此使用兩張相鄰的照片表現出圍欄是如何連接兩處區域的。

聚焦背景河岸

儘管河岸被足夠多的中景樹葉被遮住,但是遠處的照片仍能顯現出初春所特有的粉色和綠色。

鏡頭拉近到細節部分

這張照片清晰表現出簇擁著的花朵以及下方的灌木叢。

杜鵑花的細節

拍攝這座鄰縣公園中的另一個部分,拍攝繁茂生長著的灌木叢的近景照片。

聚焦在一些人像上

這些人像——一位母親和她的兩個孩子正在欣賞美景——可以作為最終素描的絕佳素材。這張照片的作用在於:根據此處的圍欄高度,可以確定人像的高度。

素描初稿

明暗素描初稿

　　在畫面的左側，完成一棵高大樹木的俯視圖，這棵樹出現在一大片杜鵑花的上方。沿著左側的網格線，描繪兩棵相鄰而立的樹木，在更靠近左側邊緣的位置畫一棵較小的樹木。盡量保持水面和天空的簡單輪廓。素描上方的垂落枝葉將會引導觀眾視線落在下方的圍欄位置，隨後再次回到明亮的杜鵑花位置。

明暗素描二稿

　　嘗試水平構圖，在畫面左側增加更多的杜鵑花和更多的樹木，形成更全面的視角。根據左側的網格線，將所有的垂直樹木置於素描紙左側三分之一的位置。在畫面的右側，沿著右側的垂直網格線放置柔弱纖細的山茱萸，並且畫出更多的在波光粼粼的水面襯托下的圍欄木樁。設計一處倒落在地的圍欄，消除畫面的單調感。前景中的閃光點以及陰影部分強調了春天晴朗早晨的美妙氛圍。

戶外素描

　　用深色且冷色調的褐色顏料，給素描進行大致的上色。針對左側的灌木叢以及背景樹木的斜面進行誇張處理，形成理想的對稱效果。盡量使用更多的對角線形狀。儘管河岸線是畫面的必要元素，但是對角線比水平形狀更有動感。

　　在戶外素描中，注意力要集中在如何準確描繪出初春的色彩，尤其是背景河岸上的色彩，陽光照射下的顏色和陰影中的顏色變得極其微妙。由於大氣透視是重要的參考要素，而陽光照射下的綠色必須保持適度的冷色調，因此給我的繪畫過程帶來了不小的挑戰。此外，陰影區域和光照區域的明暗對比也不是很明顯。

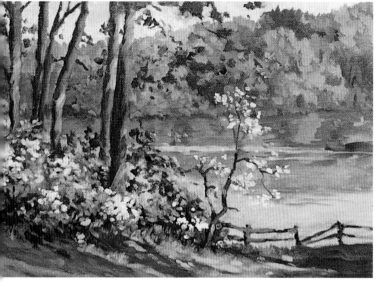

戶外素描中出現的問題

　　考慮在公園場景中畫幾個人，不僅為了畫面的比例感，而且有助於提升畫面的動感。

　　對於畫家來說，在畫面中增加人像是非常普遍的難題之一。在街景中，增加人像是極其自然的事情。在人跡罕至的鄉村風景中，增加人像通常是不自然且不恰當的做法。在有些場景中，畫家只是隱約顯露出人影。在這個供遊人觀賞的公園中，如何增加人像是個人觀點的問題。在這件事情上沒有對與錯，而只是個人品味以及你想要如何運用藝術手法的問題。

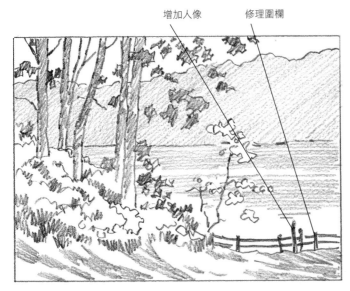

增加人像　　修理圍欄

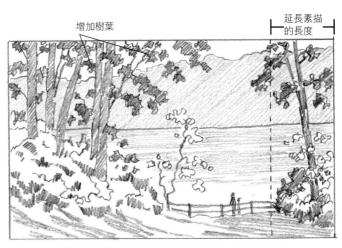

增加樹葉　　　　　　　延長素描
的長度

設計解決方案：增加人像

　　在圍欄邊增加兩個面向河面的人像，根據參考照片來確定人像的相對高度。排除這位婦女肩上的嬰兒，因為嬰兒在畫面中佔據的比例過小，看起來更像是難以名狀的一團物體。如果畫面中不出現人像，那麼倒落在地的圍欄就是合理的現象。不過，現在的畫面當中已經包括人像，因此不再適用這條原則。

設計解決方案：延長素描的長度

　　在畫面右側增加一棵樹木以及更多的杜鵑花，以平衡畫面左側的物體，以有效的方法將人像置於U形結構中。在素描紙的右側增加適度空間，使得人像位於距離畫面右側邊緣的三分之一位置。

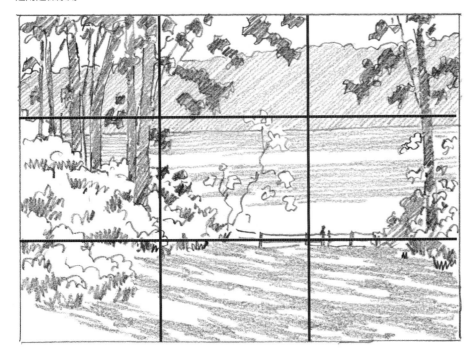

最終的鉛筆素描

　　增加前景區域，使人像位於距離畫面底部的三分之一位置。利用井字構圖，確定人像所處的最佳位置，避免呈現出過度的壓迫感。在素描紙上畫出井字形的網格線，確保人像位於井字的下方底線和右邊底線的右下方交匯處。

　　在左邊，加上幾叢杜鵑花在前景處，並在草地處增加閃光點以及陰影部分。

使春天的柔和色彩達到和諧的藝術效果

在油畫分步示範中，你需要注意的有兩點：一個是如何使春日偏冷的色彩達到和諧的藝術效果，一個是如何在畫面中增加人像。

材料：	
表面	拉伸過的亞麻纖維畫布，20×28英寸（51×72釐米）
畫筆	羅伯特·塞蒙斯榛形畫筆：8號，6號，4號，2號 ▪ 溫莎&牛頓榛形畫筆：2號 溫莎&牛頓圓形畫筆：0號
顏料	鎘橙 ▪ 淺鎘紅 ▪ 淺鎘黃 ▪ 象牙黑 ▪ 酞青藍 ▪ 酞青綠 ▪ 克納利紅 ▪ 群青色 ▪ 土黃色 ▪ 白色
其他	軟性葡萄藤炭筆 ▪ 腕杖 ▪ 碎棉布 ▪ 無味松節油 ▪ 麗可輔助劑

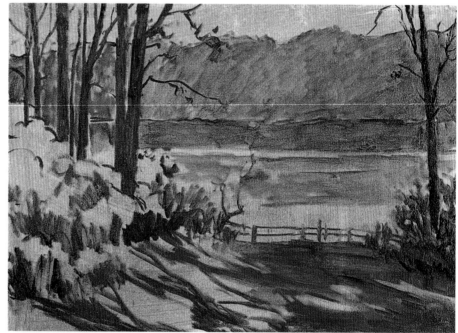

1 勾畫輪廓和明暗值

在素描紙上畫出網格，用軟性葡萄藤炭筆將素描放大到畫布上。將象牙黑、群青色、白色混合成藍灰色的顏料，沿著炭筆畫出來的線條上色，並且擦除經過的炭筆痕跡。按照一比二的比例混合麗可輔助劑和松節油，用以稀釋你所用的顏料。

2 開始處理畫面的基礎層

大致畫出背景和中景區域的底層色。混合克納利紅、酞青綠和白色，調製出冷色調的顏料，在背景河岸上描繪出色彩豐富的陰影區域。用這種和諧的配色方案來表現盛開的山茱萸以及新生的綠色嫩葉的微妙色彩。增加少量的淺鎘黃，提升陽光照射下的有些區域的暖色調。用相同的顏色來描繪水面的倒影。

用酞青綠、淺鎘紅混合成偏向暖色調的綠色顏料，塗抹在河岸、倒影、天空背景襯托下的前景樹葉。使用白色和土黃色，描繪樹幹、樹枝以及剛畫出來的樹葉周圍的天空，表現出天空中出現的雲堤。用白色和少量酞青藍來處理天空的其他部分以及天空在水面的倒影。

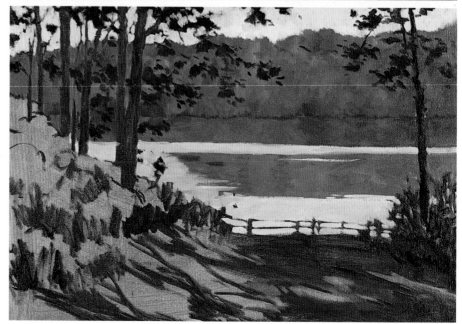

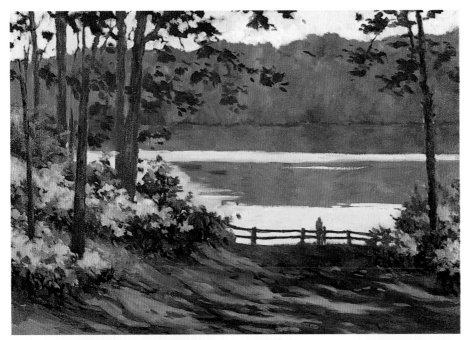

3 完成畫面的基礎層

用4號的羅伯特·塞蒙斯榛形畫筆，用酞青藍和淺鎘紅混合而成的棕色顏料，描繪出杜鵑花叢下面的陰影區域。用同樣的顏色來重新描繪圍欄和人像的大致輪廓，依據參考照片來確定它們的準確尺寸。將兩棵樹向前方移動，將其置於杜鵑花叢的前方，增加畫面的縱深感和多樣性。

將群青色、淺鎘黃、少量的克納利紅、白色混合成冷色調的綠色顏料，勾勒出草地的陰影輪廓。用同樣的綠色顏料，大致畫出杜鵑花叢下方陰影中的樹葉輪廓。在綠色顏料中添加更多的黃色和白色顏料，用以描繪草地上的光斑。此外，將這種顏料塗抹在灌木叢上。

針對杜鵑花的陰影區域，用象牙黑和白色調出灰色顏料來描繪白色花朵，用象牙黑、克納利紅、白色混合而成的冷色調紅色顏料來描繪粉色的花朵。在白色顏料中添加少量的克納利紅，在粉色花朵上增加一些高光。

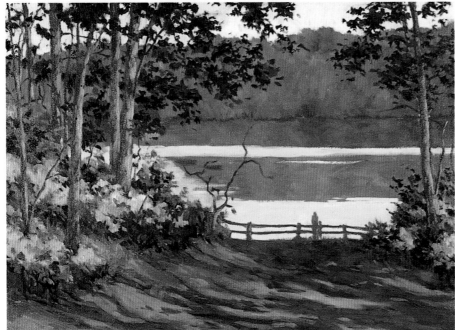

4 描繪樹木

混合酞青藍、淺鎘紅和白色，調出偏向暖色調的深灰色顏料，重新勾勒出樹木陰影面的輪廓。加入一些樹枝、纖細的小樹以及白色的山茱萸。使這種顏料變得更淺，更偏向暖色調，描繪樹木的光亮面，將暖色調與冷色調、光亮區域與陰影區域形成鮮明的對比。這種做法能夠確保樹木遠離杜鵑花叢以及背景區域。在顏料中添加鎘橙色和白色，畫出陽光照射下的明亮光點。

混合酞青綠和鎘橙色，調出深綠色的顏料，用以描繪樹葉的陰影區域，多數是下方以及樹葉旁邊的區域。在顏料中添加群青色，增加顏色的多樣性。在綠色顏料中增加白色和淺鎘黃，用以描繪樹葉較淺色的部分。

133

5 重新勾勒背景樹木的線條

混合酞青綠、酞青藍、克納利紅、淺鎘黃、白色，調製出柔和而偏向冷色系的不同顏色，用以描繪遠處河岸上的嫩綠樹葉、粉色和白色杜鵑花。使用淺於底層色的顏料，勾勒出步驟四中完成的樹葉輪廓，仔細地分割現有形狀，以便形成有趣的縫隙，勾勒出獨立的葉片輪廓。

使用由酞青綠、克納利紅、白色混合而成的更深顏色，以及2號的羅伯特·塞蒙斯榛形畫筆，描繪出河岸更深色區域的纖細的樹幹和樹枝。柔化邊緣的部分，模糊物體的輪廓線條。清晰表現出樹木的輪廓，以此區分盛開的山茱萸樹以及其他的早春樹葉。

混合土黃色、酞青藍和白色，用以描繪樹木頂端上方的狹長天空。輕輕地將顏料向下塗抹到樹冠，柔化這個部分的邊緣線條，同時清晰勾勒出獨立樹木的輪廓。

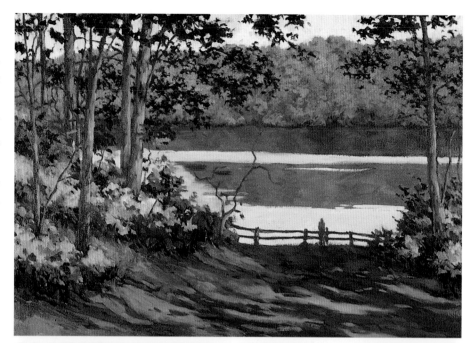

6 描繪水面倒影

用步驟五中使用的顏料，描繪出水面上的樹木倒影。首先，用較深的顏色畫出樹木的大致鏡像；原因在於，水面倒影所呈現的是樹葉下方的明暗值，而不是你所看到的樹葉側面的明暗值。在豎向塗抹顏料後，使用乾透的豬鬃畫筆，以橫向的輕柔方式混合顏料。隨後，將混合好的顏料輕輕塗抹在山茱萸樹的邊緣部分，注意不要弄髒整幅素描畫。

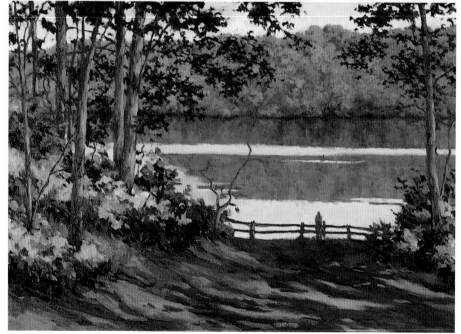

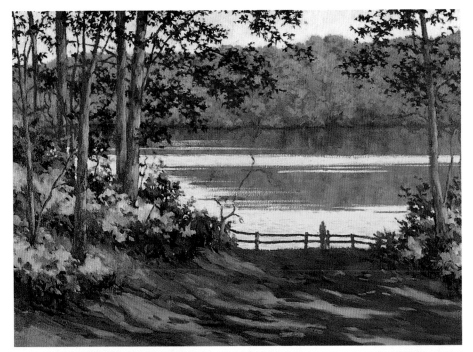

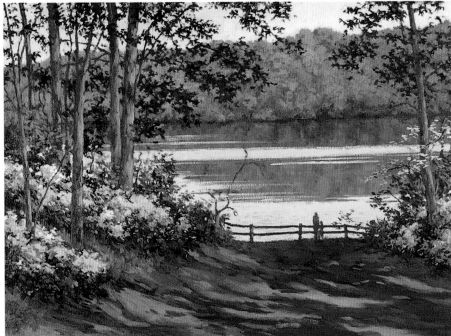

7 描繪天空和天空倒影

重新處理步驟五中完成的狹長的天空。使用2號的羅伯特·塞蒙斯榛形畫筆，靈活處理和分割這些樹葉及其周圍區域，製造出吸引注意力的鑲邊的樹葉形狀。由於陽光來自於畫面的右側，因此將右側天空以及接近天際線的天空部分畫得稍淺一些。用白色、酞青藍、土黃色混合出不同的顏色。為使樹幹邊緣顯得更加柔和，將顏色融進這些區域，而不是塗抹在其周邊區域。

混合酞青綠和淺鎘紅，描繪出少數的單獨出現的樹葉，以增強畫面的真實感。混合白色和酞青藍，在底層顏料上描繪出水面的粼粼波光。拖動畫筆，在畫布的突起表面留下少量的顏料。用淡藍色的顏料勾勒出圍欄和灌木叢的輪廓，巧妙地畫出樹葉間隙的"部分水面"。

8 描繪杜鵑花叢

混合酞青藍和淺鎘紅，在灌木叢和林地覆蓋物的下方塗抹少量的棕色顏料。混合克納利紅、白色以及少量的象牙黑，描繪出粉紅色杜鵑花叢的陰影面，並在深棕色區域增加一些隨意分布的花叢。混合克納利紅、白色以及少量的淺鎘黃，調出稍淺一些的顏料，用於描繪粉色杜鵑花的受光面。此外，增加一些隨意分布的淺粉色花叢。

使用白色和少量象牙黑混合而成的顏料，畫出白色杜鵑花叢的陰影。用白色和少量鎘橙色調成的暖色顏料，描繪出顏色較淺的受光面。在右側增加一棵山茱萸樹和一棵紫荊樹，使得這個區域的顏色更豐富，有助於觀眾視線在畫面中移動。混合群青色、克納利紅、白色以及淺鎘黃，在高低不平的灌木叢上畫出更多的葉片。

9 描繪前景的草地

用酞青藍、淺鎘紅、白色混合出泥土的顏色。用少量的淺鎘黃來改變這種顏色。在灌木叢的底部塗抹少量的"泥土色"，並且點綴於草地的各處。混合象牙黑以及鎘橙色，在畫布上塗抹一些更淺的"泥土色"。

在深綠色中混合群青色、淺鎘黃、克納利紅以及白色，描繪出畫面右側以外的高大樹木投射在地面的陰影部分。在陽光照射下的略帶金色的綠色顏料中，混合淺鎘黃、克納利紅、群青色和白色，用以填充陽光照射下的區域。隨著這些區域逐漸延伸至圍欄的位置，需要逐漸減少黃色的顏料，從而縮小光斑的寬度和顏色的亮度。

針對前景的部分，模仿草地的質感，保持邊緣部分的柔和；淡化陽光照射區域的邊緣，使其融進更深色的區域，反之亦然。用小一些的畫筆，混合淺鎘黃、白色以及少量的群青色，在草地上增加一些高光。混合鎘橙色、少量象牙黑、白色顏料，在草地上畫一些類似的高光，表現出乾枯的草叢。

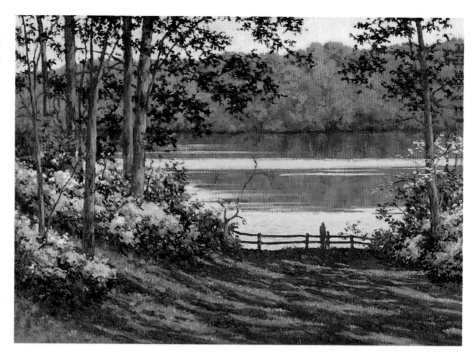

調製顏料

在作畫的過程中，將大約半英寸（1.3釐米）的各色顏料以及3/4英寸（2釐米）的白色顏料擠在調色盤裡。這些顏料足夠你完成繪畫而不乾結。

等你完成階段性的繪畫任務時，將剩餘的顏料放在較淺的密封盒或是5平方英寸（13平方釐米）的三明治托盤內。由於密封盒通常有封蓋，因此無需在顏料上覆蓋塑膠膜。不過，這樣做經常會搞得一團亂。因此，最好使用密封盒來收納剩餘的顏料。如果使用麗可輔助劑的話，它會加速顏料的乾結過程。因此，你要迅速洗淨顏料盤，以備下一次繪畫使用。

等到下一次繪畫時，重複以上的步驟；如果需要，擠出更多的顏料。剩餘的顏料能夠在密封盒裡保留一周或兩周的時間。

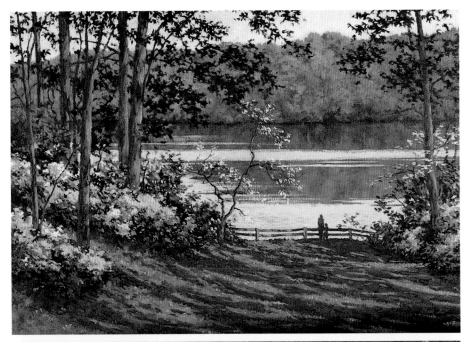

10 描繪山茱萸樹以及圍欄

在你即將作畫的區域塗抹一層薄薄的麗可輔助劑，這種物質有助於描繪樹枝和花朵。使用2號的溫莎&紐頓榛形畫筆，混合酞青藍、淺鎘紅、少量白色，調出暖色調的深灰色顏料，勾勒出山茱萸樹的樹幹和樹枝部分。在混合顏料中添加鎘橙色和白色顏料，描繪太陽照射的區域。混合白色以及鎘橙色，用輕柔和精細的筆觸描繪出深色水面和背景襯托下的山茱萸花朵的優美姿態。

使用比山茱萸樹的樹幹和樹枝更偏冷的灰色顏料，重新描繪圍欄，並且縮小尺寸。描繪新圍欄的線條，使邊緣盡可能的柔和。使用較淺的暖色調顏料，描繪圍欄上陽光照射的區域。由於出現了陽光照射的區域，圍欄顯得不像以前那麼咄咄逼人。

參考草地上陽光照射的區域，使用同樣的黃綠色顏料來描繪圍欄上面的光斑。這種做法有效提升了畫面右側的視覺效果。觀眾視線跟隨草地上的光斑來到圍欄的位置，隨後將視線引至站在陰影中的人像身上。

11 描繪人像

在人像上塗抹一層薄薄的麗可輔助劑，使你即將要作畫的區域變得"潮濕"。描繪人像的目標就是實現"站在陰影中、看向水面的人像"的真實效果。

沒有必要描繪出更多的細節。確保成人至少有八頭或九頭身的高度。按照參考照片，這名婦女懷中抱著一個嬰兒。現在讓這名婦女手抵著頭上的帽子，暗示水面吹來的微風。因為草葉遮住了她的腳，所以不需要畫出她的腳的部分。將這名婦女身上的顏色從頭髮到襯衣，到裙子，到雙腿點到為止即可，不需過度強調或刻畫。

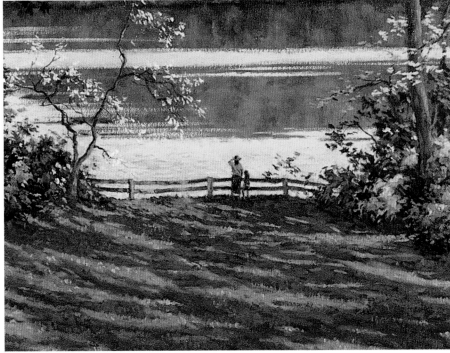

137

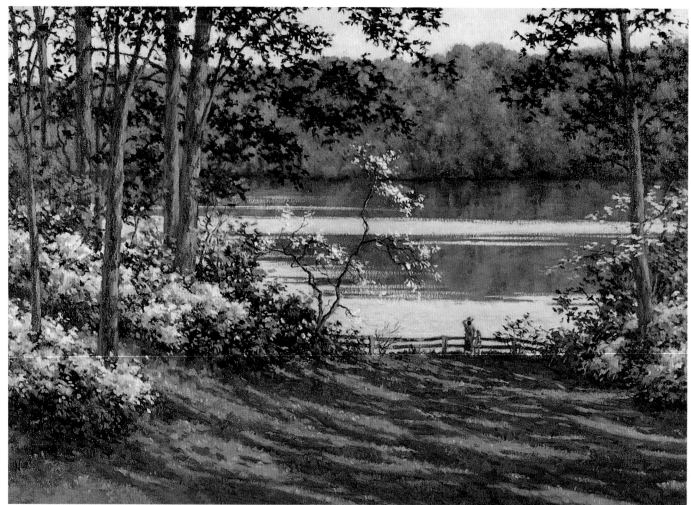

12 最後的潤色

在畫面上方三分之一的位置以及所有樹幹的位置，塗抹一層薄薄的麗可輔助劑。從深色樹葉開始，逐漸加上各種不同的顏色和深綠色的樹葉。在樹幹的右側，混合象牙黑以及淺鎘紅，用來描繪暖色調的反射光，使所有的樹幹呈現出圓柱形。混合象牙黑、白色和鎘橙色，調出暖色調的灰色顏料，在樹幹上添加高光。使用0號和2號的溫莎&紐頓榛形畫筆，在樹上多畫一些細小的樹枝和嫩枝，連接樹葉所在的區域。

混合酞青綠、克納利紅、白色以及少量的淺鎘黃，將顏料運用於背景中的樹葉上面，淺化陽光直射的區域。利用這些顏色來描繪接觸山茱萸樹枝的那些深色樹葉。多畫一些杜鵑花叢，使它們覆蓋在前景中兩棵大樹中間歪斜的小樹上。陽光照射下的獨立花叢會使畫面更加生動。

井字構圖能夠有效地確定這幅春日風景畫中的人物所處的最佳位置。觀眾的視線跟隨陽光普照下的草叢呈現出來的光斑，轉移到畫面左側的粉色或白色的杜鵑花，沿著樹幹緩慢上升，穿過白色的山茱萸花叢，隨後向下移動到站在陰影中的人像位置。如果沒有人物的存在，這幅畫將呈現出U形構圖，即樹木和灌木所構成的大塊面將要圍繞著作為關注重心的山茱萸樹。

杜鵑盛開的時節（Azalea Time）
油畫（油畫布）
20×28英寸（50×72釐米）

細節部分

混合酞青綠和克納利紅，利用混合而成的冷色調顏料對人像進行進一步的加工，從而使畫面中的其他區域實現和諧的效果。

展示和評價你的作品

如何選擇畫框

簡單且經典的畫框能夠使你的畫作適應任何類型的裝飾風格。探訪畫廊和畫框商店，看看當下的流行趨勢以及市場上售賣的畫框類型。瞭解裝飾畫框和襯邊。如果你的畫作要參加地區性或全國性的展覽會，或是將其陳列在商業性的畫廊裡，你需要的是彰顯品味、雅致大方、中性保守的畫框類型。畫框是畫作和牆壁之間的視覺隔離物。畫框不能喧賓奪主，不能比畫作本身更加吸引觀眾的注意。

用簡單的黃金或木質畫框來裝飾油畫作品。根據個人品位，你也可以考慮亞麻布的畫框。當下的潮流趨勢就是寬幅且無縫的亞麻布，與之搭配的是窄幅形狀的畫框。更傳統的做法是使用1/3英寸到1英寸之間（1.9釐米到2.5釐米）的亞麻布，搭配寬幅的黃金或木質畫框。你還有其他的選擇，只需要選擇最適合你的畫作的畫框。

如果你的作品是水彩畫，可以選擇純白或接近純白的單層或雙層襯邊。用專業的襯邊切割器，保持剪裁邊緣的平整。增加一塊玻璃或壓克力，最後你還要選擇黃金、木質或是金屬質地的畫框。

評論者能使你變成更好的畫家

在完美的世界裡，你會設想：有一位藝術評論家坐在你的肩膀上，他會逐步地分析你的作品。然而，世界從來都不完美，你必須學會盡可能客觀地評價你自己的作品。

這本書向讀者們展現了從最初的戶外草圖到最後潤色的各個步驟，並且解釋了繪畫過程中的各種變化和思考過程。你應該利用這些步驟進行準確且持續的自我分析，注意畫面設計和構圖。等到你完成作品後，你肯定希望所有的細節都完美無

注意事項

有些風景畫的元素可能會給你帶來麻煩：

- 亮紅色的建築
- 完全筆直的豎線（樹幹、電線桿等）
- 筆直的海岸線（用突出的土地來破壞線條）
- 筆直的道路和溪流，可能會過快地將觀眾視線引到畫面內
- 平行於投影面的線條和圍欄
- 建築物顯露出相同面積的側面
- 靜止的幾何圖形（正方形、矩形、圓形和三角形）
- 平分某個角落並且構成指向畫面外的兩個箭頭的線條，例如：道路或溪流的邊緣

缺。你不會再想要移動任何一棵樹木或是其他的關注區域。

自我評價的最關鍵的工具就是取景框來，它就像是另外的一對眼睛。站在距離畫作足夠遠的距離，通過取景框來觀察整幅畫面，檢查最吸引你注意的區域。你首先看到的區域就是需要進一步修改的地方。許多素描和構圖的錯誤都可以通過這種簡單的方法得以發現。

參加藝術小組，瞭解當地藝術領域人士的氛圍和動態。參加他們的展示會，找出最終的贏家。參加他們的會議，聆聽他們從事的項目。在當地的藝術家圈子內保持活躍，參加藝術團體並成為他們的會員。

如果他們沒有任何的評論小組，那麼你可以幫助他們建立一個評論小組。你要

評論清單

檢查一下你的畫作是否具備以下要素：

- √ 一個佔據主要位置的視覺焦點
- √ 各種各樣的柔和或者堅硬的邊緣
- √ 從一個元素到另一個元素的節奏感和自然漸層
- √ 空間的美學劃分
- √ 進入畫面的有效入口和出口
- √ 有趣的負空間，觀眾視線的停留點
- √ 重疊形狀
- √ 沒有切線，即前景物體的邊緣不會與背景物體的邊緣連成一線或互相觸碰（這可能對縱深透視造成困擾，不過可以通過重疊的方式來解決問題。）
- √ 顏色的和諧感
- √ 正確的敏感度和大氣透視
- √ 不同的重複元素（例如，所有的樹木、窗戶看起來是類似，還是不同？）
- √ 畫面四角都有不同的特徵

注意，成員人數必須控制在六到八個人，並且要輪流將自己的一幅接近完工的作品帶到其中一名成員的家裡。這些未完工的作品可能還在修改階段，而你可能還在迷惑如何進行下一步的修改，或是你可能感知到畫面中存在問題卻找不出問題的癥結所在。互相評論作品不僅有助於畫家的自身成長，而且能夠幫助你準確定位畫作的優缺點。

　　由於風景畫要求畫家具有豐富的專業知識和經驗累積，因此完成一幅傑出的風景畫是極有挑戰性的任務。畫家的成長過程相當緩慢，通常需要畫家不斷在世界各地游走。你行走的距離越遠，你的藝術手法就越是純熟。永遠不要放棄。旅程是充滿樂趣的，也是富有回報的。

　　一種方法就是每周至少花十小時作畫，而且時間越長越好。每週三小時的課程不會提高你的繪畫技巧，除非你在家裡花更多的功夫。最好能夠騰出一間畫室或是單獨的房間，要求照明充足，儲備空間足夠大，你可以在此存放繪畫材料、書籍和各種繪畫工具。保證這裡是不受外界干擾的私密空間──你可以拋開一切煩擾、關上門找到清淨空間的地方。這就是專門用於繪畫的獨立空間。

　　要想成為成功的畫家，你還需要學習很多的方面，並且需要不斷累積。你要不斷地行走，並且保持耐心。在每一種構圖、每一個步驟、每一種過程當中尋找樂趣，享受學習繪畫的過程。沈浸在樂趣中，你就會獲得成功。

八月的黃昏（August Twilight）
油畫（油畫布）
21×30英寸（53×76釐米）

141

參考文獻

1. 福斯特・卡德爾，《風景畫的成功秘訣》，辛辛那提：北極光出版社，1993年。

2. 托尼・庫奇，《水彩畫：你也可以畫》，辛辛那提：北極光出版社，1996年。

3. 約瑟夫・德埃米利奧，《透視繪畫手冊》，紐約：都鐸出版公司，1964年。

4. 霍華德・愛特爾、梅爾斯特倫・馬吉特，《透視技法》，紐約：沃森－高普提爾出版社，1990年。

5. 瑪格麗特・凱斯勒，《畫出更好的風景畫》，紐約：沃森－高普提爾出版社，1987年。

6. 凱文・麥克弗森，《用光線和色彩填充你的油畫》，辛辛那提：北極光出版社，1997年。

7. 威廉・帕盧斯，《簡易構圖法》，塔斯廷，加利福尼亞州：沃爾特・福斯特出版社，1989年。

8. 喬斯・M・巴拉蒙，《水彩畫教程》，紐約：沃森－高普提爾出版社，1985年。

9. 亞瑟・斯特恩，《發現色彩及繪畫技法》，紐約：沃森－高普提爾出版社，1984年。

10. 保羅・斯特裡斯克，《捕捉油畫中的色彩》，辛辛那提：北極光出版社，1995年。

11. 保羅・斯特裡斯克、查爾斯・莫瓦力，《風景繪畫技巧》，紐約：沃森－高普提爾出版社，1980年。

國家圖書館出版品預行編目資料

構圖的訣竅 / 芭芭拉.努斯(Barbara Nuss)著；王潔鸝譯.
-- 初版. -- 新北市：新一代圖書, 2016.1
　　面；　公分
　譯自：Secrets to composition : 14 formulas for
landscape painting
　ISBN 978-986-6142-65-9(平裝)

1.風景畫 2.繪畫技法

947.32　　　　　　　　　　　　　104022906

構圖的訣竅

作　　者：芭芭拉·努斯（Barbara Nuss）

譯　　者：王潔鸝

發 行 人：顏士傑

校　　審：陳聆慧

編輯顧問：林行健

資深顧問：陳寬祐

資深顧問：朱炳樹

出 版 者：新一代圖書有限公司

　　　　　新北市中和區中正路908號B1

　　　　　電話：(02)2226-3121

　　　　　傳真：(02)2226-3123

經 銷 商：北星文化事業有限公司

　　　　　新北市永和區中正路456號B1

　　　　　電話：(02)2922-9000

　　　　　傳真：(02)2922-9041

印　　刷：五洲彩色製版印刷股份有限公司

郵政劃撥：50078231新一代圖書有限公司

定價：500元